培文通识
大讲堂

流浪记

从大酒徒到老顽童

吕正惠 ———— 著

北京大学出版社
PEKING UNIVERSITY PRESS

图书在版编目（CIP）数据

CD流浪记：从大酒徒到老顽童 / 吕正惠著. —北京：北京大学出版社，2018.9

（培文通识大讲堂）

ISBN 978-7-301-29657-8

Ⅰ.①C… Ⅱ.①吕… Ⅲ.①西洋音乐—古典音乐—音乐评论—文集 Ⅳ.①J605.1-53

中国版本图书馆 CIP 数据核字（2018）第 138577 号

书　　　名	CD 流浪记：从大酒徒到老顽童 CD LIULANGJI：CONG DAJIUTU DAO LAOWANTONG	
著作责任者	吕正惠 著	
责 任 编 辑	邹　震　黄敏劼　饶莎莎	
标 准 书 号	ISBN 978-7-301-29657-8	
出 版 发 行	北京大学出版社	
地　　　址	北京市海淀区成府路 205 号　100871	
网　　　址	http://www.pup.cn　新浪微博：@北京大学出版社 @培文图书	
电 子 信 箱	pkupw@qq.com	
电　　　话	邮购部 62752015　发行部 62750672　编辑部 62750112	
印 刷 者	三河市国新印装有限公司	
经 销 者	新华书店	
	889 毫米×1194 毫米　32 开本　10.75 印张　190 千字	
	2018 年 9 月第 1 版　2018 年 9 月第 1 次印刷	
定　　　价	45.00 元	

目　录

序

　　前些年，北大出版社的高秀芹女士请我吃饭，在座有几位刚认识的朋友，聊天的时候，谈到我的音乐随笔集《CD流浪记》。我说，2010年广西师大出版社再版大陆的简体字版，我买了一百本送朋友，没想到远远不够，现在已经没书，无法送给各位，很抱歉。高秀芹说："不要紧，你有时间的话再补写扩充，就放在我们这里出增订本。"说这些话的时候，洪子诚老师也在座。但这些年事情很多，一直顾不上这本小书。今年（2016年）8月23日我到蓝旗营找洪子诚老师聊天，洪老师提起这件事，说高秀芹那边想出一些谈音乐的系列的书，问我有没有续写《CD流浪记》，我说没有。洪老师开玩笑地说，你总不能炒冷饭吧，总要加几篇新的。我回答说，按中国传统算法，我明年七十岁，如果能够重出《CD流浪记》，也可以算是为自己做寿，可以增加一点喜

气，我回台湾以后一定赶工。

为了让洪老师对我有信心，接着我就谈起，我早就累积了一些题材，回台湾后马上可以落实。我想写的第一篇是《霍洛维茨返乡记》，谈霍洛维茨、拉赫玛尼诺夫、斯特拉文斯基，还有小说家布宁晚年如何想念故国，拉赫玛尼诺夫和布宁死得早，没能完成心愿，而霍洛维茨和斯特拉文斯基最后都有一次返乡之行。霍洛维茨在莫斯科的音乐会有录像传世，场面非常动人，我曾送一份给洪老师。第二篇我要反过来谈俄罗斯演奏家对于异国他乡的想象。吉列尔斯曾经录过一张格里格的钢琴小品集，在西方极为畅销，西方人很讶异，不知道吉列尔斯怎么会留意到这些没人注意的作品。其实，俄罗斯演奏家一直很喜欢格里格的钢琴小品，年轻一代的普列特涅夫（曾得过柴可夫斯基大赛钢琴首奖），后来也录了一张格里格小品集，他亲自写说明，说他因为喜欢格里格，平常就会想象挪威是什么样子，后来终于到了挪威，发现挪威和他从小想象的竟然一模一样。里赫特最晚年，也举办过全部格里格作品的音乐会。一个民族因为一位作曲家而对另一个民族产生深厚的感情，这实在是一件非常奇怪的事情。

我的第三篇文章想写普罗科菲耶夫。普罗科菲耶夫和肖斯塔科维奇是苏联两大作曲家，我写《CD流浪记》时，还囿于世俗之见，为肖斯塔科维奇写了一篇文章，其实我内心

更喜欢普罗科菲耶夫。最近十年，我听了更多里赫特演奏的普罗科菲耶夫，终于了解普罗科菲耶夫的价值决不下于肖斯塔科维奇，我应该专门为他写一篇，这样才算公正。

回到台湾以后，我心情一变，一直在回想我跟古典音乐的关系，就写了一篇《一点回忆》。写完这一篇，我又回想起，这十多年来我没有全部忘了古典音乐，主要还是因为里赫特的现场录音不断地问世，我也不断地购买。买了总要听，一面听一面核对里赫特的录音目录，再加上买到里赫特的口述自传，对里赫特有了更深一层的了解。我很想写这些，一天一篇，一口气就写了五篇。谈里赫特时不时提到舒伯特，我又忍不住想谈舒伯特，这样又写了四篇，再加上《一点回忆》，总共新写了十篇，这下子我觉得可以对得起高秀芹女士和洪子诚老师，再出新版总算有点底气了。

真是要感谢洪老师，没有他的催逼，这本书的重印可能还要再拖一阵子。同时也要感谢高秀芹女士，这本书已经在大陆印了两次，很难保证第三次还会卖得好。这一次再出新版是需要冒一点险，而高秀芹女士置此于不顾，让我非常感动。

写于二零一六年九月三日
修订于十一月二十四日

补记：本书所收录文章有旧文也有新作，按照写作时间大致可以分成四组。现在简单说明如下：

"音乐家素描"专题中的这组文章写得最早，当时是为一本青少年杂志而写，比较通俗，约作于一九八〇年代中期至一九九〇年代初。"CD文章"这一专题中，从《CD流浪记》到《听古典音乐求取心灵平静》这几篇，以及"CD心情"中的所有文章，是台湾九歌出版社1999年版《CD流浪记》的原始内容。主要作于一九九五年至一九九八年这三年之内，那也是我这一辈子中心情最差的时候，是古典音乐给了我极大的安慰。另外，"CD文章"中的从《一点回忆》到《肯普夫论舒伯特的奏鸣曲》共十篇新作，是特别为此一新版而写，作于二零一六年八月至十一月之间，每篇都标注明确的写作时间。

我写的音乐家素描，原有海顿一篇，只是一直找不到原稿，现在终于找到了，同时我还找到以前常常喝醉酒的时候所写的一篇随笔，现在也一起补进来，所以本版共增加了十二篇。因为新增的篇数不少，出版社原想要改个新书名，后来发现原来的书名"CD流浪记"还有一点口碑，就决定不改了，不过希望加个副标题。本来"古典音乐随笔"是最平稳的，但我这本小书并不纯粹是关于古典音乐的随笔，其中还记录了我五十岁前后的一场精神危机，这从新增的《深夜行走在台北街头》和《一点回忆》就可以看得出来。所以，我决定把副标题定为"从大酒徒到老顽童"，这绝对不是要噱头，而是合乎实际的。这本书在我的生命中具有独特的意义，这也是我始终眷恋"CD流浪记"这个旧书名的原因。

二零一七年六月十八日

从买 CD 到写 CD

大约八九年前，我的日子忽然间变得很不顺遂，有些不快乐了，太太建议说："何不回去听古典音乐。"那个时候，我的四百张原版唱片已经埋封在柜子好几年，而唱盘也早已坏了。听了太太的建议，我决定改听 CD，一口气把四百张唱片清掉。

刚开始我还很节制，决定一个月买个十张左右。后来变成一星期买十张，再后来一星期可以买到三四十张。要说我是听音乐过日子，倒不如说，我是在买 CD 过日子。这完全超出了我太太的想象。

就是这样也不能换到真正的快乐，CD 收藏量到达六千张时，我的郁闷似乎有增无减。这下没辙了，我左冲右突，就是找不到出路，于是才想到写这种"不三不四"、难以归类、只要自己写起来舒服的 CD 文章。

刚开始还蛮过瘾的，不过，写了十篇左右，又开始感到无聊。太太劝我继续写，有些朋友也这么说，好嘛，就继续写，目标是三十篇，好编成一小书出版。现在终于完成了、编成了、可以写序了。

　　这就是这本书的来由。

　　其他的"心情"，只要愿意读这本书的人，大概就可以了解，不必多说了。但特别应该感谢杨泽先生、《联合报》副刊的陈义芝先生、《自由时报》副刊的旭悔之先生，承他们厚爱，这些小文都能在报纸上先刊载。巧合的是，三位都是诗人。当然，也要提一下太太，是她开的头，又一面发牢骚，一面纵容我，才成为这个样子的。其他的，就不说了。

<div align="right">一九九八年八月九日</div>

CD 文章

我把一只圆形的坛子

放在田纳西的山顶

凌乱的荒野

围向山峰

荒野向坛子涌起

匍匐在四周，不再荒凉。

——斯提文斯

CD 流浪记

我现在要讲的事情你可能不相信，不过确实发生过，而且还是我自己做出来的。

如果身上有钱，我一个礼拜总要买上十几二十张的古典音乐 CD 唱片。这样长期买下来，有时候也会产生一些烦恼。譬如说，某个星期突然有几千块的闲钱，想要好好地过个瘾，却找不到确实很想买的唱片，这比有唱片而没钱还更难过。总觉得老天好折磨人，难得有好机会要快乐一下，怎么连这个也不让我如意。

所以，"未雨绸缪"，我平常总是不断地翻 CD 目录、评论、杂志什么的，好"创造"出种种的购买欲望。看到目录上许许多多迷人的唱片封面，看到评论上特别有意思的赞美词，我的心就逐渐地"活"起来。盼啊！盼啊！好不容易盼望到礼拜天，我即刻从新竹赶上台北，进行我这一礼拜最有

为了卡拉扬，
不惜血本

意义、最快乐的活动。

　　有一阵子我"创造"了一个过于庞大的欲望，我想买卡拉扬指挥的所有唱片。这个欲望有多大，我讲一个数目你就可以了解了。据说卡拉扬一生灌制过唱片的曲目高达八百左右，而且不少是重录的（单是贝多芬的九大交响曲，全套录制的就有四次）。我把 DG 和 EMI（发行卡拉扬唱片的两大公司）历年的目录，不断地翻阅、研究，把卡拉扬的唱片编成一个非常详尽的年表，作了种种的记号，在脑海中设想购买的步骤。这个计划的完整绝对不容怀疑，只是执行上有一个非常大的困难，我一时找不到这么多钱，这需要好多个"万"元啊！

那时候我满脑子的卡拉扬：我已经买了他多少片，剩下的哪些要优先买，免得绝版；那些濒临绝版的，要到哪些唱片行找，等等。真是："吃饭必于是，休息必于是，睡觉必于是。"我的结论是：EMI的部分要先买，这些大部分录得比较早，EMI又有系统地整理过，已经发行好几年了，再迟就要买不到了。

那时候我真是省吃俭用啊！在外面饭都舍不得好好吃；每次到系办公室，就问有没有挂号信（寄稿费、评审费的），真是想钱想疯了。不过，有想望才有实现。有一天我到办公室，秘书小姐满脸诡异地交给我一个小信封，我打开一看，不得了啊！一万四千多块，而且还是汇票，马上可以领。我毫不犹豫地立刻赶回家，看到太太不在，立刻换上短裤、凉鞋（这是炎热的夏天），拿了身份证、印章，背上小背包，立刻拿到邮局领钱，并且立刻搭上中兴号赶上台北。那时候，大约在早上十一点左右。

我一路赶来赶去，没时间细想，等坐上车子，就开始盘算到台北的采购行程。依我的印象，佳佳、派地、玫瑰三家唱片行EMI的老货最多，于是决定，在北门下车后先走路到中华路的佳佳，再搭计程车到公馆的玫瑰，再走回台大附近的派地。盘算既毕，就开始闭目养神了。

好不容易熬到台北，我以最快速度走到佳佳。一进唱片行，我即不停地在摆放EMI唱片的地方走动、寻找，十几分

钟即找了一大叠唱片（平日逛唱片行时已留心过）。然后，我凝聚精神，从头到尾仔细再找一遍，又补上了几张。当我把这些唱片抱到柜台结账时，我自己都有一点不好意思，怕老板再度问我（已经问过两次了）：你上次买的听完了？还好这次老板只是对我笑一笑。这一次我在佳佳共买了五千多块的CD，我一面把唱片装进背包，一面兴奋地跟老板聊天。印象中他也跟我一样是"沉默寡言"的人，这大概是我们谈得最多的一次。只记得他问我一句话："你是学音乐的吗？"

下一站在玫瑰和派地，寻找起来就没那么顺畅了。记得前几次还看到的，怎么这次就没了。我很不甘心，每家的EMI都仔细看过三遍，能找到的都找了，找不到的还是找不到。不过，还是买了不少，背包已装不下，只好跟派地要了大塑胶袋，手上提着。

这时候才想起还没吃中饭，突然觉得又饿又累，随便在路边摊吃了两碗蚵仔面线，就到常去的一家咖啡厅休息。要是平常，我一定会慢慢地喝咖啡、抽烟，一张一张地"观赏"刚买的CD。但现在我真是累，咖啡还没喝完，人已差不多睡着了。不过毕竟还在兴奋状态中，不到半小时就醒了。这时候我粗略地"校阅"一下战利品（实在买多了，无暇细看），再计算我所花的钱，发现已用了一万出头，目前只剩三千多。

这时候我把买到的曲目仔细再看一遍，跟我脑海中设想要买的加以核对，发现有几种实在"太重要"了，应该设法在今天买到。怎么办呢？我突然想起，朋友告诉过我，光华商场附近还有几家唱片行。我精神一振，即刻再搭计程车赶过去。

这是我第一次逛光华商场附近的唱片行，总共让我找到四家。其中一家的 EMI 放得最靠边角，又放得高，旁边又堆有杂物。我不时挪动杂物，有时候蹲下来，有时候脚踏椅子垫高，弄得满手灰尘。不过，收获实在太丰富了，许多在派地、玫瑰找不到的，都让我"捡"出来了。在这里，我把剩下的三千多块几乎花光。我非常高兴，伙计也非常高兴，因为他发现我买了不少卖不出去的老货。

走出唱片行，我手上提了一大袋，肩上背了一大包，真是踌躇满志，犹豫着是不是就此回家。我把口袋的剩钱"精算"一遍，还可以再买两张。哪边可以再去找这两张呢？我站在路口仔细地思考，终于想起罗斯福路的一家小唱片行似乎有一张我想要的，西门町的 Tower 好像也有一张。这两家都卖得贵，平常舍不得买，现在为了"凑齐"，似乎不应该再计较每张多出的五六十块钱了。不过，这么一来，似乎不能再搭计程车了。

我搭公车到台大，再走到罗斯福路的那一家唱片行，真的让我找到了记忆中的那一张唱片。搭公车到西门町前，为

了慎重起见，我检查回程车票是否还在，然后再重算剩钱是否真够再买一张唱片，确定一切都没问题之后，我就"勇敢"地走向最后一个行程。

我终于在 Tower 买到最后的、最"需要"的一张。付钱的时候，我把身上所有的零钱都拿出来凑。我看到收银的小姐一面看着我那一副模样（短裤、凉鞋，手上、肩上各一大包），一面似乎想笑，我却以最"庄严"的态度接过包好的那一张唱片。

走出 Tower，我有完成一桩伟业的满足感，只需要考虑如何"到达"北站。我身上剩三十一块，不够搭短程计程车；烟剩下两根，不够买一包洋烟（我习惯较淡的洋烟）。我点着了倒数第二根烟，思考着"未来的前途"，终于下定决心：把剩下的钱拿出二十二块来买一包白长寿，安步当车地走到北站。于是，我以最平稳的速度，不思不想，头上顶着大太阳，一步一步地走向车站，一根烟抽完，立刻点上第二根。一包白长寿让我抽掉大半包后，终于到达北站，而且也终于坐上车，而且也终于睡到新竹。

下车的时候，天将暗未暗，望着光复路上的车流，我有一种"不知身在何处"的感觉，我决定打电话给太太，请她骑摩托车来载我。我突然到市里没跟她报告，晚回来吃饭也没跟她报告，却要求她来载我，这个"外交"工作不好做，不过，她终于还是来了。我不知道我已成了什么模样，只知

道她看到我的样子时简直气坏了，一路骂到家。

一进门，我把手上的一大包轻轻放下，再把肩上的一大包轻轻摆下，就躺在客厅的大沙发上，在太太的叨念声中不知不觉睡着了。这一觉睡得真沉，足足睡了十多个小时，是我几个月来睡得最好的一次。

朋友们，以上所述纯属事实，绝无虚构。如果你觉得无聊透顶，莫名其妙，那也不能怪我，毕竟在现在的台湾，像这一类的事情，是"最不影响他人"的一桩。

倾听流水与森林的声音

西贝柳斯与布鲁克纳的孤独形象

听过勃拉姆斯第一号交响曲的人，一定会对第四乐章开头出现的法国号旋律印象深刻。在前面三个乐章中，我们一直被勃拉姆斯内心幽峭、郁结的痛苦挣扎所萦绕，仿佛陷入一个漫长而不知终止的梦魇里。这突如其来的高亢、轩昂的长长的法国号乐段，好像天国来的启示一般，响彻云霄，把心头的阴霾一扫而光，同时把我们引入欢乐的凯歌。

勃拉姆斯生长于北德的农业区，其中有着大片的、适于狩猎的森林。有人形容，这个法国号乐段，源于狩猎者在清晨的北德森林中所吹动的号角，这号角在凛冽清新的空气中响动，带来一整天的奔驰的欲望。

从勃拉姆斯的四首交响曲来看，勃拉姆斯无疑是喜欢山的，山的声响和形象同他的孤独融会在一起。但是，在我看来，还有比勃拉姆斯更爱山的音乐家。我曾经很仔细地聆听

布鲁克纳的第七、第八交响曲，和西贝柳斯的第四、第五、第六、第七交响曲，我以为我听出他们内心的声音：西贝柳斯在北国森林变幻不定的风声中找到了自我，而布鲁克纳则把自己融入高山、深谷的各种流水声中，流水的声响成为他欢乐的源泉。

西贝柳斯和布鲁克纳，如果和马勒相比，都是"笨拙"的配器者。马勒的管弦乐众音齐鸣，绚烂至极，配上忧郁动人的旋律，简直倾倒众生。西贝柳斯和布鲁克纳几乎全以弦乐主导，大段的弦乐合奏，加上变化不定的旋律线，让你只听到灰糊糊的一片单调音响，不知道他们是不是"哑"了嗓子，唱不出内心的喜怒哀乐。

然而，不是的，他们的声音极其特殊，需要你仔细去聆听。在我最痛苦、孤独而无告的时候，我每天守着西贝柳斯，我渐渐听出各种风声：那是在北国，冰雪覆盖的大片原始森林，细细的风吹于其上，声音短促而细微；继而风势悠长，众树曼吟；接着狂风大作，整片林木随之振动；然后风静树止，天地悄然。

西贝柳斯独自漫步于冰原森林中，有时从头到尾只听到细碎的风声，那声音不成曲调，也无雄音壮语，不像啜泣，也不像心碎，凄清无比。每次听完这首第四交响曲，我都要怅然良久，想向西贝柳斯说："你怎么受得了？"但在第五交响曲中，万木在狂风中舞动，天地为之低昂，而我独尊

♪　西贝柳斯

其中。乐曲既终，我长舒一口气，很高兴西贝柳斯暂得于自我。

但我最佩服而心折的是第七交响曲。始则风势细微，万木微动；然后，风势稍急，林叶长吟；此后缓急相济，每次长风将作，风势即停。如此反复而渐增渐大，最后一团旋风掠过万木树梢；万叶齐鸣，戛然即止。这首交响曲只需二十余分钟，我从头到尾屏息以听。乐音一停，我常会想起西贝柳斯冷肃而傲然的光头，叹一口气，想起自己虽然微秃，但还差得远呢！

布鲁克纳晚年也是光头的，但比起西贝柳斯的拒人于千里之外，他即使穿着最庄严的礼服时，也显得呆拙得很，仿佛宽大的礼服根本不适合，最好穿上粗布大衫。他的音乐也

布鲁克纳

是这样，一点聪明、华丽相都没有。不过，就像他的"呆笨相"久看之后有一种朴素的庄严感，他的音乐在久听之后也会让人感到厚重而虔诚。他的音乐，用一个乐评家的话来说，从质朴的山中牧歌转变而为一种简单而崇高的大自然礼赞。他的第七交响曲的第一乐章，就像发源于深山中的涧溪，历经艰难险阻之后，终于发展成丰沛澎湃的长河。我第一次听到结尾处那种山洪爆发似的巨大声响时，为之感动不已，心想：这糟老头子心中如此巨壑，真是小看他了。

第八交响曲的第一乐章，我一口气重复听三遍，第一遍觉得好像不太像一条河，第二遍河的蜿蜒、奔腾宛然可寻，第三遍我闭着眼睛倾听，一条大河始终在我脑际萦绕，清晰得很。有时潺潺，有时澎湃，有时悠绵长吟，但始终庄严

无比。

　　接下来是一个类似舞曲的乐章，听不到两分钟，我就感到河水宛如在我心中跳跃，充满了欢乐；到了中段的缓板，我又觉得水波在阳光中闪烁，生机淋漓；然后又回到舞曲节奏，继续跳跃不已。

　　乐章既终，我忍不住关掉音响，穿上厚重的衣服，跟太太说，我想出去走一下。这是入冬以来最冷的一天，已经晚上十点多了，太太以为我发疯了。我走出大门，呼吸着冷冽的空气，缓步于冷清的校园中，但脑海中却一直回旋着那欢乐的舞曲旋律。

贝多芬，你在想什么？

前几天深夜里，我重听你的三十一号奏鸣曲。第三乐章开头的几个音突然在我心头引发奇异的感受，我不知不觉地聚精会神听完整个三、四乐章（这合起来才是一个完整的乐章）。那时候我已非常疲累，但一点也不想睡。我拿出另一个演奏，又听了一遍，之后，我抗拒自己浓厚的睡意，又听了第三种演奏，然后才熄灯就寝。

这几天我一直在想着这个乐章——不，一直在想着你。自从听古典音乐以来，我一直崇拜着你（谁能不崇拜你呢?），但是这是第一次，我突然深深地同情你。以前听你的作品，不是自以为听"懂"了，就是知道自己不懂。这一次却不一样，我知道我纯是感动和迷惘，你有一种不知道怎么说明的痛苦，而后你用一种无法想象的方式去克服，去超越。我知道你深心中那种痛苦的强度，但是我不知你为什么

会那么痛苦。我很想像一个知心多年的好朋友那样对你说："贝多芬，你不要再忍受了好不好，说出来给我听听看。"

我本应称你为"大师"，但是在我们这里，这个称呼用得太滥、太俗了，我不忍拿来加在你头上。但是你的确是我的大师，是我据以奋斗、可以抬头仰望的大师。现在，在崇拜之余，我突然发觉你也是"人"，是一个让人膜拜、崇敬，同时也可以让人了解、同情的人，你仍然是大师，但对我而言，是一个可以成为好朋友的大师。那么，就允许我以最普通的"你"来称呼吧。我想"倾诉"我对于你的怜悯，假如可能，我想安慰你。正是因为这样，你已成为我的另一种大师了。

你有一个非常不幸的童年，你的父亲常常喝醉酒，责骂你，鞭打你，希望你成为另一个莫扎特，你小小的年纪就要负载着父亲一生失意所投射出来的过大希望的全部重负。十六岁时家中唯一能抚慰你的母亲去世了，你成为一家之主，照养着已成废人的父亲，还有两个弟弟。备受虐待的小孩、被迫承担的小家长，在别人意志早被摧毁，然而在你却孕育出现代音乐史上最伟大的英雄人物，谁能相信呢？

然而，在你的一生中，这只是最小的灾难。从二十八岁到三十一岁之间，你经常受耳聋的威胁，有一度写下遗书，准备自杀。我相信没有任何人可以想象你所忍受的煎熬和痛苦，更没有人可以知道，你为什么奇迹式地没有自杀。接着

你就写出了《英雄交响曲》《热情奏鸣曲》和《命运交响曲》。这种充满着奇异激情和旺盛斗志的作品，常常让我想起心碎而绝望的《海利根施塔特遗书》。我不信任何宗教，但我要说，你是神迹，是天启，照彻着我们沉入幽暗深渊的脆弱心灵，让我们懂得什么才叫作"坚强"。

（我有一个平生至交，得了绝症，挣扎着求活。有一天，他写信告诉我，他再也无法"忍受"你的音乐。接信的当天，我喝得半醉，不自禁地痛哭失声。不久他就死了，我至今无法忘怀。）

不过，贝多芬，听音乐的人谁不知道你的奋斗意志和英雄形象呢——但我相信了解你的人还不多。当我十几年前开始听你晚期弦乐四重奏时，我真是大吃一惊——这是贝多芬吗？我充满疑惑，但崇敬之情有增无已。后来我告诉自己：你已奋斗大半生，该做的、能做的都做了，此生了无遗憾，因此可以像行将就木的老人，宁静地坐在屋檐下，望着天边的夕阳，冷默地回顾着人生。我常常听着这些作品中的慢板，咀嚼你的"老人"滋味，自以为是在深刻地体会人生。

然而，现在我发现我错了。当我第一次听懂你的第三十一号奏鸣曲以后，我突然醒悟到，我必须重新"反省"你的一生，我以前并没有真正了解你。贝多芬，我告诉你我这几天在想什么。你知道，每个人都在猜测，谁是你所说的"永恒的恋人"。然而，这是关键吗？也许大家都忽略了更重

要的一点：你从来没有得到爱情，英雄如你，感情也需要有所寄托啊！大家也知道，晚年你争得了侄子卡尔的监护权，并且在你的"照顾"下，卡尔想要自杀。批评家说，你是一个很坏的监护人，卡尔无法忍受你这个伯父。以你喜怒无常的个性，你当然不会是好"父亲"。但是，别人大概都忘了，你非常"喜爱"这个侄儿，在不成才的卡尔身上倾注了无限的亲情。谁都忘记了，你这个别人不敢仰望的英雄，在年龄老大、爱情落空之后，也需要最平凡的亲情。卡尔为了逃脱你而想自杀，你为之心碎，为之心死，从此以后，你变成完全的孤独。在一般人的眼中，这种打击如何跟"海利根施塔特事件"相提并论呢？然而他们（包括以前的我）完全错了。

我喜欢的
贝多芬画像

只有到卡尔以自杀来抗议你的过度关爱时，你才彻底绝望，我相信你有生不如死的感觉。

贝多芬，在第三十一号奏鸣曲的第三、四乐章中，你一开始好像茫无头绪，这边一个音、那边一个音地漫无目的地敲着，逐渐就形成一个极度哀伤的旋律，说真的，我仿佛听见你在哭。但是，你又忍住了，转成一个庄严的赋格，仿佛告诉我们说，像我这样历经艰苦与孤独的老人怎么可以哭。然而，哀伤的旋律又出现了，而且转成悲痛，这次是"长歌当泣"。但是，那个"泣"的旋律竟然逐渐又化成赋格，并且转回原来的赋格旋律，而且声音一直往上扬。最后的那个乐段我实在不知怎么形容，我只能说那是"见"到上帝时的至福。从痛苦、绝望而到达至福，怎么可能呢？所以我要从头到尾听不同的人演奏三遍。贝多芬，这怎么可能呢？你不是已经变成神了吗？

然而，贝多芬，更让我"难以为怀"的是：我突然想起，你晚年根本听不到你自己所写的音乐。你难道就不会想到要听自己的"心声"吗？就像我们重读自己的文章一样。当我想到，你完全听不到自己，同时也想到你因耳聋而跟世界完全隔绝，我心就如海潮一般，涌起一波又一波的怜悯与震颤，神一般的贝多芬，多么值得我们凡人同情啊！

大师呀！你绝对是我们的大师，你为我们凡人承受了绝对的孤独。

皮尔斯的面容

幻想曲

　　我第一次"见到"皮尔斯，大概是在十五六年前，那时我经济刚足以自立，正从买盗版唱片升级到买原版。不记得是在唱片行的唱片封套上，还是在杂志的广告上，第一次看到皮尔斯的各种正面照和侧面照，那时她好像刚成名不久，剪着短短的赫本头（？）——发型的事我永远搞不清楚，像个少年而有点严肃，很瘦、很小。她以弹莫扎特出名，但我这个莫扎特迷有限的金钱要拿来买吉泽金、哈丝姬尔、布伦德尔和肯普夫，我从来没有动念要买这个青涩的"小男生"。

　　后来我就把她完全忘记了。九年多前我开始疯狂买CD（一个礼拜不少于十片），但始终没有想起她，直到去年重新"遇见"。

　　闲来无事我喜欢翻阅唱片目录，那一张张的封面图片真是赏心悦目，让我流连不舍。有一天我细细地欣赏DG目录

的每一张 CD 封面，这才又"发现"皮尔斯。她从 Denon 转到 Erato，又从 Erato 转到 DG 恐怕已经有几年了，不过我一直没注意到。我长久地注视着一套六张的莫扎特钢琴奏鸣曲上面她的不同照片。她变得太多了，昔日的小男生现在已成略显憔悴的中年女人。我无法形容她现在对我的吸引，在我所看过的古典音乐"女明星"的众多照片中，皮尔斯的这一组恐怕是最使我动心的了。

我很少买女演奏家的唱片（只有哈丝姬尔例外，她弹莫扎特的协奏曲真是令人难以忘怀）。我以前很少听歌剧，所以也不太注意许许多多的女高音。我的朋友潘光哲极为崇拜舒瓦兹科芙，称之为"我的女神"。舒瓦兹科芙有一张年轻时的照片真是迷人极了，很难否认。但是，我乐于拿一张她老年时的涂脂抹粉的"丑相"给潘光哲看，以"打击"他。还有一个卡娜娃，现在"芳龄"已上五十，到处是她的照片，其姿态无不在表示：你看我漂亮不漂亮？我一直不买她的唱片。当然还有卡拉斯，她的照片极多，大都有点高贵而忧郁，让人"敬"而远之。我买了她大部分的歌剧唱片，是为了尊敬她、同情她（她对奥纳西斯的"痴情"真是一点也不值得）。

我的朋友辜振丰买 CD 不多，却很喜欢称赞钢琴家阿格里奇和小提琴家穆特。我也常常"打击"他，说阿格里奇的照片"作假"，她本人实在胖得可以（从实况录影可以看到）。

我又说，穆特像个搪瓷娃娃，永远长不大，没有女人味（最近的一张照片好像有点进步）。

最近几年唱片公司拿歌唱家和演奏家作"明星广告"，实在有点走火入魔。例如菲利普有一张高查可娃（Gorchakova）的专辑（编号446405），脸部和颈部"白里透红"，眉毛、眼眶、瞳孔、头发乌黑，嘴唇搽得鲜红，红黑白对比强烈，"动人极了"，不信你去买来看（连我都忍不住买了）。但我后来发现，她另一张较真实的照片显示，她本人绝对没有这么漂亮。最重要的是，她唱的威尔第比起我喜欢的黑人女高音普来丝（长得一点也不动人）实在差得太多了。另一个例子是新近崛起的罗马尼亚女高音盖儿基尔（Angela Gheorghiu），DECCA（452417）和EMI（56117）各为她做了一张脸，

EMI 还让她半躺在英俊小生怀里。我不想再仔细刻画了，也没有勇气再去买，各位看着办吧。

最好笑的是 RCA，他们为女大提琴家哈诺伊（Ofra Harnoy）打广告。有一次我为了听维瓦尔第的大提琴协奏曲，买了她两张唱片，胖子（潘光哲）笑得要死，讥讽说："你对这个大胸脯动物也有兴趣?"我嘲笑他的女神，他当然要报复。我要像孔子见过南子以后，对着子路呼天抢地地发誓："绝没这回事! 绝没这回事!"我喜欢的是皮尔斯。

这个皮尔斯一点也不漂亮，而且已步入中年，有点憔悴，皱纹很容易看见。我最喜欢她的三张照片，都以莫奈似的印象派莲池作背景。其中一张穿着白上衣，右手握拳托着下巴，左手横腰微靠右肘，露上齿而笑，牙齿整齐而洁

这样的封面怎么会让我写出一篇"抒情文"?

白。另一张更好：穿黑上衣，两手交叉，双唇紧抿但略有笑意，两眼稍微斜视左前方，头发微乱，右边脸颊两道明显的斜纹。

皮尔斯的面孔是很难形容的，在她笑得好像很开心时，你知道她并不完全开心，似乎有点风霜。在她闭嘴而一脸严肃时，她稍微憔悴的脸却在双唇极浅的笑意中透出生气来。我喜欢托尔斯泰在《安娜·卡列尼娜》中写到渥伦斯基初见安娜的一段文字：

> 有一股压抑着的生气流露在她的脸上，在她那亮晶晶的眼睛和把她的朱唇弯曲了的隐隐约约的微笑之间掠过。仿佛有一种过剩的生命力洋溢在她整个的身心，违反她的意志，时而在她的眼睛闪光里，时而在她的微笑中显现出来。

每次看皮尔斯的面容，我都会不由自主地想起这一段文字。安娜虽已略经风霜而稍显憔悴，但安娜还是安娜，这就是现在的皮尔斯。

最近又买到一张皮尔斯的唱片，弹奏的是舒伯特（DG 427769），她头部倾斜，更显得两颊瘦削，笑意更少。我细看了很久，拿给老林看。老林在女人方面可谓阅历深矣，他说："这女人有什么好看。"我说："你从侧面注视她的嘴唇。"

老林歪着头睨视，又说："我看走眼了，确实很迷人。"他停顿了一会，又加一句："很性感。"由此可见，我并不随便喜欢人，还是有一点眼光的。

我喜欢海顿

听古典音乐的人常常会被人问：你喜欢哪一个音乐家？回答这个问题颇费一番斟酌。如果你说是肖邦或柴可夫斯基，那可见得你是小儿科，居然还停留在优美旋律的入门阶段。如果你提到贝多芬或巴赫，那就有点像唬人，哪用得着端出这么伟大的人物！况且听古典音乐而尚不能接受贝多芬和巴赫，怎么算得上乐迷？

你必须在这些"家喻户晓"的名字之外，煞有介事地提到另外一些头面人物，譬如瓦格纳，或者德彪西，或者舒曼等等，一方面让人莫测高深，另一方面也可以借机讲出一两番道理。如果你有勇气说出像斯克里亚宾、西贝柳斯或者布鲁克纳的大名，并且还凑得出几句极抽象的赞美词，相信会得到极大的敬意。

碰到这样的机会，我一向都不知道怎么回答。每一个作

曲家你都可以喜欢他的某一方面，并不一定要综合起来打总分，选出一个"最喜欢"的不可。不过，如果不要看得太严肃，这个游戏实在也不妨玩一玩。就这样，经过一两年的思考，再加上最近的心情，我的回答是：我喜欢海顿。

提出这样的答案，说实在的，需要非常大、非常大的胆量，因为这比肖邦、柴可夫斯基更糟。这就譬如，当有人问你最喜欢哪一首流行歌，你完全没提到排行榜中的名字，而说是《绿岛小夜曲》或《今宵多珍重》，那也就够差了；而你却竟然还敢说是哪一首民谣、哪一首山歌！因为——海顿的音乐真是太"简单"了，在古典音乐中就如山歌、民谣一般，绝对的小儿科。

不过，我可不是开玩笑的，有事实为证：我花了八千块钱买了一套海顿交响曲全集，又花了八九千块买了一套匈牙

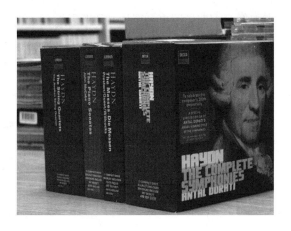

各种海顿
全集示例

利版的海顿弦乐四重奏全集，还花了近四千元买了一套俄国版的海顿钢琴奏鸣曲全集。此外，诸如他的钢琴三重奏、弥撒曲以及歌剧，我也都买了一整套。当我凑足了六千元，一口气买了海顿一套八种歌剧，潘光哲只有一句评语：你猎的（那字儿左反犬右"肖"，我不认识，好像有点"烧得慌"的意思）。但是，我"毫无愧色"。海顿值得我为他买两百多张的 CD，而且，将来还要继续买下去。

如果你完全瞧不起海顿，那么，我可以教你一种佩服他的方法。你不要老是听《惊愕交响曲》《时钟交响曲》《皇帝四重奏》或者《小喇叭协奏曲》这些少数名作。你应该一口气听六首（至少也要三首），譬如作品七十六的六首四重奏，或者两组《伦敦交响曲》（每组六首），每次只需三小时，包准你对海顿会开始肃然起敬。

你听了第一首，可能还是会认为没什么，其实那可不简单：像交响曲、四重奏这种复杂的大形式，海顿处理起来易如反掌、折枝，而且旋律优美而单纯，愉快而优雅。但是，更不简单的是：他的第二首虽然风格依旧，花样却翻了新，而第三首又是另一个样，第四首又不同，第五首、第六首他竟然还有余力变样剪裁。他在一组六首作品中腾挪变化的能力，我觉得只有巴赫六首《勃兰登堡协奏曲》可以比拟。只一首一首零星地听海顿的少数名作，无论如何也无法了解海顿无穷无尽的创造力。

但是，我佩服的并不只是海顿的创造力，而是与这种创造力密切结合的"生命形式"。每次想起海顿的一生，我总会兴起"高山仰止"的心情。

海顿生长于奥地利的边境小城，父亲只是一个车轮匠。由于嗓音优美，海顿很幸运地被选进维也纳圣史提芬大教堂唱诗班（维也纳儿童合唱团前身）。十七岁时变声，被赶出唱诗班，从此在维也纳流浪。九年之间，他想尽办法糊口，也找各种机会学习，二十六岁才找到第一份固定工作。我难以想象海顿在十七岁到二十六岁之间受尽了多少苦、咬紧了多少牙，我怎么也想不出他煎熬下去的方法。

二十九岁时，海顿开始当匈牙利埃斯特哈齐亲王府的宫廷乐长（前几年只当副乐长），实际负责乐团工作达二十九年（至一七九〇年）。他需要管理团员的生活，训练团员的技术，排练演奏各种曲子和歌剧，应付亲王私人嗜好的作曲要求，同时还要忍受自己太太的胡闹（海顿太太是有名的悍妇）。他长期远离音乐中心维也纳，关闭在匈牙利自我摸索。在与世隔绝中不知作了多少曲子，然后在二十多年后发现欧洲各国都在演奏他的曲子了。

海顿从一个默默无名的车轮匠之子，一步一步地踏踏实实地走，从不知煎熬苦练为何物，心中也许没有所谓的奋斗的概念，也没有竞争、嫉妒、排挤、陷害，只是默默地、不断地工作，三十年如一日，就这样，在五六十岁之间，不知

不觉成了欧洲最著名的音乐家。

但是，这还不是海顿生命最大的奇迹。他在五十八岁时离开亲王府，此后又活了十九年（七十七岁去世）。他一生最好的作品都是在他的"余生"之中完成的，包括：最后十二首交响曲、最后六首四重奏、最后六首弥撒曲，以及两部神剧。如果说人的一生有高低起伏，而高潮大都在中年或中年即将进入老年之际，海顿生命的高潮却在五十八岁至七十一岁之间。海顿艺术生命的创造力是在他生命临近终点时达到最高峰。别人的一生是抛物线，有相当长的下降阶段，而海顿却一直往上升，近死而方休，这样的一生真是无限地完善，令人嫉妒。

当我听贝多芬时，贝多芬一直在教我："要奋斗，要奋斗，不能泄气。"当我听勃拉姆斯时，勃拉姆斯仿佛在说："寂寞痛苦吗？本来就是这样，要忍，要熬啊。"当我听舒伯特时，又好像听他倾诉埋藏在心底的难以言说的孤苦。可是，当我听海顿时，海顿什么道理也没讲，我所感受到的只是绵绵细细、生生不已的生机，永远鲜活、清新、自然，而又变动不居。两三小时后，我好像大力水手吃了菠菜，不自觉地会从沙发上直起身子，想站起来走动走动。

五十八岁时从来没有出过远门的海顿，不顾年轻的莫扎特（当时三十四岁，次年去世）的苦劝，决定远渡重洋到英国去。对于这次的海行，他在给朋友的信中写道：

我全程都待在甲板上，凝视着海洋这个巨兽。风平浪静时，我一点也不怕。但当吹起强风，每分钟都越来越强，看到激烈的海浪冲击着，就越来越紧张，有点不知所措。但我还是克服了，安然抵达目的地，而且没有晕船。

　　话说得非常平实，但自信在其中，虽然年纪老大，但还是保存了孩子般的兴奋。这就是海顿的"生命形式"，是他的艺术力量的来源。这样的海顿让我心仪不已，我喜欢海顿。

谁能了解舒伯特

舒伯特在一七九七年一月三十一日来到这个人世间，马上就要满两百年了。但他在人间的生活却只有三十一年又十个月多一点，他离开的时候是一八二八年十一月十九日下午三点。对我来讲，虽然我从来就没有见过他，但他却是我最喜欢的朋友之一。今天晚上我喝了许多酒，沉沉地睡了一阵，醒来后再也睡不着，突然很想念他。

初中的时候上音乐课，唱过一首《野玫瑰》，我不很喜欢这首歌，却记得是"舒伯特作曲"，就这样，我知道有舒伯特这个人。好像是高一的时候，又教了一首《菩提树》，我很喜欢，还记得歌词第一句是："井旁边大门前面，有一棵菩提树……"但是，我知道舒伯特是一个"大音乐家"却是在读高三时。一个同学教我听古典音乐，入门曲之一就是舒伯特的《未完成交响曲》。有几年的时间我最喜欢听这首

曲子，旋律极其优美，有一种很奇特的哀愁，我屡听不厌。

几年之后，有一个朋友拿他的《冬之旅》的原版唱片录成录音带，连同一份完整的中文歌词翻译送给我。一天晚上闲来无事，我仔细对着歌词听了一遍。到现在为止，《冬之旅》我就只听过这一遍。我听到最后的两三首，感到浑身发冷，心里非常难受。我从来没有听过这么绝望的曲子——一直到现在。从此以后，不管心情多么坏，我都坚决不听《冬之旅》。但是，也就从这个时候开始，我想多了解舒伯特这个人。

后来我是这样了解舒伯特的：他游荡在维也纳的"边缘"，过着漂泊不定的生活。他喜欢读诗，读完就谱成曲子，一天可以作好几首。他为人内向、羞怯，并不觉得自己有什么了不起。但他的朋友却都喜欢这些歌曲，聚会的时候，大家朗诵一些诗作，演奏一些音乐，然后就唱他的曲子，他们的生活都不太宽裕，但日子过得还蛮快乐的。这个十九世纪初存在于维也纳的"舒伯特党"，用现在的话来讲，就是现代社会最初出现的"波希米亚式艺术家"（我们可以在普契尼的歌剧《波希米亚人》中看到这种艺术家的具体生活）。

好了，既然我已经得到了舒伯特的"形象"，就可以继续听他的作品了。那时候，我认为最足以代表"流浪艺术家"舒伯特的，是 G 大调弦乐四重奏（第十五号）和 C 大调弦

乐五重奏。我觉得，这是把"漂泊感"写得最有深度的艺术作品，跟他比起来，黑塞的小说实在是太浅薄了。我相信，一般人大都会把"流浪"弄得过分伤感，只有舒伯特这个真正的"波希米亚艺术家"能够把"流浪"哲学化，让"流浪"变得既庄严而又崇高，还具有一点悲剧性。

但是，如果舒伯特"仅止于如此"，我还不会那么喜欢他。我买了一盒肯普夫弹的舒伯特的钢琴奏鸣曲全集，供在架子上，一两年没动过。有一天我非常疲累，随便放了一张，躺在沙发上听着逐渐睡着。也不知过了多久，我让一阵旋律惊醒，我突然觉得，舒伯特好像在对我讲什么话，我怔怔忡忡地听了好一阵，不觉在心中叫了起来："哎呀！我好像还不了解舒伯特。"

此后一个月，我几乎每天听舒伯特的钢琴奏鸣曲，而且一听可以连续两三个小时。我还大量搜集这些奏鸣曲的各种演奏，如施纳贝尔、里赫特、布伦德尔、鲁普、阿什肯纳齐、席夫所弹的，甚至连东德的希林（E. Zechlin）与匈牙利的扬多 (J. Jando) 所弹的也买。在更深人静时，我放弃贝多芬和舒伯特的四重奏，也无心再听勃拉姆斯的室内乐，就只选择舒伯特的奏鸣曲为伴。听这些曲子时没有什么压力，琴声一直流泻下去，而不知不觉，"参横斗转"，就到了三四点，我也可以睡觉了。就这样，舒伯特成为我的好朋友。

要怎么样来形容舒伯特的奏鸣曲呢？一般而言，钢琴是最适宜"倾诉"了（你能想象使用庞大的管弦乐团来"倾诉"吗?），但是，真正知道如何"倾诉"的，那就非舒伯特莫属了。你觉得肖邦在对你"倾诉"吗？我从来没有这种感觉。我认为肖邦是在"表演"——表演他的伤感，我会觉得很腻（他很像一个绝世美女，在大庭广众间"羞怯怯"地展现她的美貌）。而舒伯特就不是，他在众人面前一向就没信心，他没什么机会讲话，他想讲话就作曲。当他用钢琴讲话的时候，他讲得极自然，他"倾心而谈"。

舒伯特想跟人说"什么"呢？我觉得他有一种奇怪的悲痛，我一直不了解他"晚年"怎么搞的，怎么会搞出《冬之旅》那种"惨不忍听"的东西？我在夹缝中不断地寻找，逐渐有了苗头，我相信他有"不可告人"的秘密。

但是，我再也想不到，他竟然会在二十五岁时得了"梅毒"。一个常常寻花问柳的好朋友有时带他一起去，朋友一直没事，而他却感染到"梅毒"——在当时是不治之症——你能相信吗？而且，就在他首次病发，知道自己可能不久于人世的时候，人生的种种希望刚好正面向他而来。维也纳人逐渐认识他的才华，他正要出人头地，而且他得到了平生第一次有回报的爱情；漂泊大半辈子、从来不敢有任何"奢望"的谦卑的舒伯特，发现他竟然走到世界上来了——就在这么欣喜的时刻，他"愕然"发现，他得了梅毒，随时会死，一切都完了——上帝跟他开了一个非常恶意、简直是撒旦式的玩笑。

除了著名的《B小调交响曲》，舒伯特一生还有许许多多的"未完成"作品，譬如只写了一乐章的《C小调弦乐四重奏》，以及《F小调钢琴奏鸣曲》（D.625）与《C大调钢琴奏鸣曲》（D.840）。每次在这些作品煞然中断时，我都会有一种强烈的不满足。我极偏爱《F小调钢琴奏鸣曲》，当琴声戛然而止时我尤其难过，心里一直在问：舒伯特，你下面想说什么？

但是，舒伯特就这样走了。根据官方的记录，"遗产"如下：

三件外套，三件短夹克，十条长裤，九件短上衣。
一顶帽子，五双鞋，两双靴子，四件衬衫，九条领巾及

手帕。十三双袜子，一张床单，两床被子。一条床垫，一张鹅绒外罩，一条床罩。除了一叠老旧的乐谱原稿外……没有发现任何多余物品。

但是，我心里却想起刻在舒伯特坟墓上的一句话：

死亡在这里埋藏了丰沛的才能与更美好的希望

在这个世界上，有多少人在寂寞难诉、痛苦无依的时候找上舒伯特，然而，又有谁真正了解那个写下《冬之旅》、极端绝望、最后悲惨而死的舒伯特呢？我们应该对舒伯特怀着深深的悼念，而不是热热闹闹地庆祝他的两百岁生日。

诗人与唐老鸭

摆放 CD 的理论与实际

　　人生有许许多多大大小小的愿望，但不因愿望的渺小，就表示可以轻易达成。譬如我，年近五十，壮志、锐气消磨殆尽，不敢再存有任何野心或企图心，只借一些小事聊以自娱。但即使如此，也常感挫折，不如意处所在多有，譬如CD 的摆设，就让我大伤脑筋。

　　每个礼拜从台北采购归来，最大的乐趣就是：把刚买的CD 拆掉胶纸包装，整整齐齐地并排在桌面上，望着那光鲜亮丽、色彩缤纷的封面出神，如果所买的是同一个系列，望着那变化中的统一，乐趣也就更多。有时我也把以前买的同一系列 CD 找出来，和新到者并列，凑成"完璧"，以获得更大的满足。

　　但遗憾的是，再隔一两周，我就必须把这些"过时"CD小心翼翼地装进塑胶袋，费尽心血地寻找空间，随处一摆。

往日的"宠爱"，如今被我冷落一旁，甚至日久遗忘，我不得不喜新而弃旧，这绝非我的本意，但家室空间有限，又能怎么办呢？

我太太也还算善体人意，居然找到一个不碍事的地方，花了一点钱帮我定做了一个 CD 柜。我不辞辛劳，花了许多天，分类整理，再摆进柜子中。大功告成时，透过玻璃柜门望着那一大片 CD，真是壮观极了。回想近十年的花费，许多钱就被我这样玩光，实在不能说没有愧色。不过，还好，太太好像没有察觉我当时的心理状态。

过一阵子，一袋一袋、一叠一叠的 CD 又逐渐在客厅蔓延开来。如今，情况已经严重到，全家每天都要在 CD 边缘绕着走。我儿子尤其可怜，因为他的粗心踢到我的 CD 袋，不知被我骂过多少次。我太太扫地时环室而顾，喟然而叹，宣称，她不想再帮我解决了。事实是：她已经无计可施了。

有一次，我应一个台东朋友之邀，到那里玩几天。第一天晚上，他带我去看他的书房。书房离他住家二十几步之遥，是一栋三层楼。我绕了一圈，真是痛不欲生。我猜想，他二十多年前到台东教书，早就存心要搞这么一栋。真是人有远虑，万事亨通。如今台东地皮高涨，我即使想依样画葫芦，奔波于新竹、台东之间，也力有未逮了。我一直想象，如果有这么一座二层楼，两楼放书，一楼放音响及 CD，真是人生于愿足矣，夫复何求哉！只可惜……我左顾右盼，无

心参观，匆匆就走了，让我的朋友颇为失望。

回到新竹后，有一阵子终日恍恍惚惚，想起古人的诗句："转烛飘蓬一梦归，欲寻陈迹怅人非，天教心愿与身违……"反复吟咏，怅恨不已。还好，不久也就雨过天晴，继续买CD。

有一天我终于把EMI出的卡拉斯演唱的二十九套全本歌剧买全，兴匆匆地跑回家。我从各种位子中找出一套一套的卡拉斯，摆了满地都是。但是，怎么样都有意犹未尽之感，显然花钱的"边际效用"并未发挥殆尽。我埋头苦思，举头望天（天花板），突然灵光一闪，找到幸福之路了。

客厅的沙发茶桌算是较大的，长约四尺余，宽两尺半，褐红色，上覆玻璃垫。我把桌上的东西搬空，把桌面拂拭干净，然后把二十九套卡拉斯一一请上桌，仔细排列，刚好四尺足以摆下。我远观近看，真是美轮美奂，一整个世界都在这里了。我踌躇满志，心里想：何必三层楼而有天下哉！一个小茶桌足矣。当天晚上，我特别请太太、儿子到一家豪华的西餐厅吃牛排，跟他们聊表歉意与谢意。

就这样，卡拉斯在茶桌上供奉了一个礼拜，我终于意尽，决定换上苔芭尔迪。我也没算过到底多少套，不过也差不多摆了三分之二桌，再翻查目录，发现还有五套单音时期的唱片未买，赶快列入"欲购表"之中，俟诸来日了。

我的设想真是妙用无穷，可以变化组合，譬如：卡拉扬

指挥的歌剧、索尔蒂指挥的歌剧、各种马勒交响曲全集、各种贝多芬交响曲全集、肯普夫所弹的钢琴曲、欧伊斯特拉赫所拉的小提琴曲等等。我的 CD 柜、CD 袋好像是取之不竭的宝库，而我的茶桌上则不断地组成各种完美的小世界。我的客厅虽然杂乱无比，但茶桌居其中，"秩序全出矣"。就像美国诗人斯提文斯所说的："我在田纳西的山上摆了一个坛子，由此造就了一番风景。"我每隔一段时间变更茶桌的设计，自觉比斯提文斯更像是个"诗人"。

♩♪ 像个二手 CD 店老板

有一天晚上，几个学生到我家来。他们对满地的 CD 袋早已习以为常，但看到桌上一排 CD 还是诧异不已。我见机会难得，口沫横飞地跟他们解释我的苦思过程，我的各种设计，以及斯提文斯山上放坛子的"诗学"理论。其中一个学生突然问我："老师，你看过卡通唐老鸭吗？"我愕然不知如何回答，说："看得很少。"他说："唐老鸭中有一节：唐老鸭在谷仓中搜集了一仓金币，每隔一段时间，它都要到金币仓中划泳，非常兴奋。"

这个故事让我立刻大笑出来，原来我就像唐老鸭划泳金币，到底还是俗人，我请这几个学生去喝酒，尽醉而归。

闲谈柴可夫斯基

　　柴可夫斯基是一个很难谈论的作曲家，他的许多旋律，如三大芭蕾、第一钢琴协奏曲、小提琴协奏曲、弦乐小夜曲、《一八一二年序曲》、斯拉夫进行曲、《第一弦乐四重奏》，以及《悲怆交响曲》的某些片段，都已独立成通俗名曲，许许多多的人耳熟能详，却未必知道是柴可夫斯基作的。也有不少人因这些著名旋律而喜欢柴可夫斯基，但极少用心听完整首大曲子。

　　正因为柴可夫斯基是如此地通俗化，真正的爱乐者很少人重视他，很少人认真而有系统地去听他的重要作品，很少人能头头是道地说明他为什么是个"大作曲家"。他是一个知名度极高，但极少人了解的伟大音乐家。

　　我个人对柴可夫斯基的音乐并没有什么特殊的契合之处，我从来不像喜好巴赫、海顿、莫扎特、贝多芬、舒伯

特、舒曼、勃拉姆斯那样地喜欢过柴可夫斯基，甚至有一些名气较小的作曲家（如西贝柳斯和布鲁克纳），我还更能欣赏。我相信，除了俄罗斯人之外，"内行"的、真正的柴可夫斯基迷大概是不太好找的。

但是，我极愿意承认，柴可夫斯基确确实实是个大作曲家，只可惜他过度迷人的旋律掩盖了他其余的优点。他是一个极高明的配器专家；不信的话，可以去听《胡桃夹子组曲》。他在这方面的才气绝不下于他的俄国同僚、以配器著称的里姆斯基－柯萨科夫，而他的"精神面"显然远远超过里姆斯基－柯萨科夫。他能够把迷人、哀戚的旋律和"吵杂"、充满动力感的管弦乐"杂凑"在一起。初听极不和谐，但细细体会，却有极特殊的韵味。这方面的杰作当然就是《悲怆交响曲》了。

♪ 我最喜欢的两套柴可夫斯基

测试柴可夫斯基音乐品质最简单的方法，我觉得，可以去听他的管弦圆舞曲——三大芭蕾中的、交响曲及《弦乐小夜曲》中的，甚至歌剧中的。这些圆舞曲，远比施特劳斯家族的，甚至比肖邦的钢琴圆舞曲还要动人。

客观上我承认柴可夫斯基是个伟大的作曲家，主观上我非常同情他的遭遇。因为这种同情，我才愿意谈论他。真正了解柴可夫斯基的人，对他的生平做了太多的"保留"，好像是要"维护"他，其实是"害"了他——让他的生命以及他的作品掩藏在云雾之中。

其实柴可夫斯基是一个个性软弱但极其善良的人，因此他才会极其重视社会认可的道德规范。但偏偏极其不幸的是，他的"天性"却是最悖反"道德"的——他是个"同性恋"者。同性恋在十九世纪俄罗斯社会的"大逆不道"，实在超出西欧社会太多了。

柴可夫斯基的同性恋倾向在小时候就有所显露。十岁时母亲带他到彼得堡读书，寄托在朋友家。据一本传记所说，当母亲坐上马车准备离开时，柴可夫斯基：

> 疯狂地缠着母亲，不让她走。无论是亲吻，还是安慰，还是不久就来接他回家的许诺，都无济于事。他什么也不看，什么也不听，只是迷恋着母亲……

按照心理学的解释，男人的恋母情结是导致同性恋的原因之一，柴可夫斯基可说是一个好例子。

　　我没有读过柴可夫斯基非常详尽的传记，不知道他对自己"同性恋"倾向逐渐自我意识到的具体过程。但我相信，三十七岁时他跟女学生安东尼娜·米留可娃的婚姻是个转折点。

　　据说安东尼娜极其崇拜柴可夫斯基，写信跟他热切表白爱情，还提到要自杀，柴可夫斯基感动之余就答应了。这次婚姻只维持了三个月（其中大半时间柴可夫斯基不敢住家里），柴可夫斯基痛苦得差一点自杀，事后还去看过精神科医师。一般人（包括柴可夫斯基本人）当然都大骂安东尼娜，认为她是"肇祸者"，人品极其不堪。老实讲，我很怀疑，柴可夫斯基至此才确信，对于女性他是"无能"的（柴可夫斯基曾在信中说，安东尼娜"在肉体上是令人厌恶的"）。

　　后来柴可夫斯基怎么样"搞"上同性恋的，我也不清楚。但一般猜测，他最后的对象是他的外甥达维多夫（他妹妹的儿子）。一八九〇年柴可夫斯基的支持者梅克夫人突然跟他中断来往，柴可夫斯基极其痛苦。梅克夫人的举动大家猜不出原因，有一种传说是：有人告诉她，柴可夫斯基是同性恋者。我觉得此说颇合理，只有这样最能解释柴可夫斯基的痛苦——他"切肤"地感受到他的"异常"和社会之间的不能并容。

　　柴可夫斯基的死因也很可疑。据一般说法，他死于霍乱，但他的病状却一点也不像霍乱，他的遗体也未隔离，未

立即火化。俄国革命后据传有知情者证实说：有人向沙皇密告柴可夫斯基的行为，沙皇命人组织秘密法庭调查，证明属实。根据当时的俄国法律，柴可夫斯基应被剥夺公民权，并放逐到西伯利亚。但顾及国家及柴可夫斯基的名誉，由沙皇秘密赐死。

我个人觉得，柴可夫斯基一生的许多疑点，用同性恋来解释都可迎刃而解。至于他的音乐，就更容易了解了。只有"善良的道德品质"跟"不可克服的同性恋"的苦斗，最后屈服于"天性"，最适宜说明柴可夫斯基作品中莫名所以的悲观与极度痛苦。

柴可夫斯基是"时代的牺牲者"，他的音乐是他破碎、痛苦一生的记录，而《悲怆交响曲》无疑是他的巅峰之作。我初听这首曲子，完全被第一乐章极度哀伤的旋律所"震慑"，但却不了解这一乐章的其余部分为什么那么吵杂，充满了噪音。后来再听第二乐章，极喜欢那种优雅之中有着淡淡哀愁的味道。后来再听第三乐章，更喜欢那种进行曲式的、逐步增强的雄音壮语，里面也应该包含了愤怒。最后终于了解，第一乐章是哀伤与狂暴的混杂，而第四乐章终于以破碎、绝望告终。没有人以这样的交响曲形式来表达他的生活与心情，而柴可夫斯基以他痛苦的一生为代价却做到了。所以，归根到底来讲，柴可夫斯基还是一个值得钦佩，同时也值得同情（甚至可说"怜悯"）的伟大音乐家。

慢板

莫扎特如何安慰我们

前几年 DG 公司从卡拉扬的演奏中精选了一些"慢板"乐章，出了一张专辑。这真是个好主意：卡拉扬指挥的慢板弦乐之精雕细琢、"做工"十足，世所公认。果然这张 CD 畅销全球，让 DG 赚了不少钱。后来，菲利普公司也如法炮制，从海廷克指挥的马勒交响曲全集中挑了几个最有名的慢板，组成一张 CD。马勒的慢板之精美，也仿如卡拉扬之"做工"，可惜目前还不知道这一张的销路如何。

其实这个"主意"我早就实行过。我把莫扎特钢琴协奏曲里我最喜欢的慢板集中转录到一卷录音带里，以便我深夜睡不着觉、放管弦乐又怕吵闹邻居时听。有一天我太太也坐在我旁边"监听"（她怕我喝酒），到后来反而她受不了，说："怎么放这么悲哀的音乐。"

古雅的莫扎特
纪念版

　　我太太是"喜欢"莫扎特的人，因为我听的古典音乐她
最早表示可以接受的就是莫扎特，而且她是从莫扎特的法国
号协奏曲听起的，还会哼其中一段主旋律。她一直认为莫扎
特的音乐"很好听"，到那一天晚上，她终于了解，莫扎特
也会让你"难过"。

　　记得曾经在音乐杂志上看到一个女性乐迷写的关于莫扎
特的文章，其中说到：她喜欢莫扎特，她先生一直瞧不起，
认为莫扎特就是旋律优美，没什么内容。一直到很久以后，
她先生才承认，莫扎特值得一听。我想，这位"先生"大概
属于"迂"的一型，只有贝多芬、瓦格纳、马勒这种作曲家
才算是深刻的，这种类型的乐迷我想还有不少。

　　但是，我一直就很喜欢莫扎特，不怕人家笑我"浅薄"，

就像我喜欢海顿一样。我喜欢海顿，因为海顿是农家子弟，而我也是农家子弟（我喜欢的另一名作曲家威尔第也是农家子弟，另外，也是农家出身的德沃夏克，我也正在想出理由去喜欢他——可惜他跟海顿、威尔第还是差了一大截），而莫扎特，正如贝多芬一样，出生于宫廷乐师家庭，"阶级成分"跟我不一样，而且他从小就在父亲带领下，专门弹钢琴博取皇帝及贵人们的喜欢和赏赐，然而，你还是不能不喜欢莫扎特。

如果你对"崇拜"莫扎特还没有十分把握，那我还想告诉你，很多神学家都很喜欢莫扎特，譬如大名鼎鼎的卡尔·巴特，请看他怎么说：

> 我曾经根据我自己的神学观点去寻找……我肯定我所表白的，那就是莫扎特啦……我几乎每天早晨都听莫扎特的作品……一味沉浸于"教义"上。

巴特讲的并不特指莫扎特的宗教音乐，而是他所有的作品。我初看这些话，老实讲，有点"不高兴"：怎么可以用我所不喜欢的"神学"去"玷污"莫扎特？不过，神学家和无神论者都可以"崇拜"莫扎特，这倒是一个思考的"起点"。

谈到莫扎特音乐中的"神性"，恐怕还需要从他这个人讲起。记得有一部电影叫《阿玛迪斯》（莫扎特的全名是：

沃尔夫冈·阿玛迪斯·莫扎特），我一个朋友去看了，气愤不平地跟我说："简直在毁谤莫扎特。"原来电影中的莫扎特据说（我没去看）常常高声尖笑、得意洋洋，非常不可爱。我想了一下，觉得这很有可能，而且跟他音乐的"神性"可能还是相通的。

简单地讲，莫扎特这个人根本就没有"长大"过。自从发现这个天才后，他父亲把全部精力都拿来照顾他（他父亲说，培养这个天才是他一生的责任），所以，从某些方面来看，莫扎特完全不通"人事"。一旦他脱离父亲（莫扎特二十五岁脱离父亲掌控，十年后去世），他的生活就完全乱七八糟。他在维也纳也风光过好一阵子，要不是他有钱就乱花，后来也不至于就这么穷苦。

这也就是说，莫扎特的"感情状态"始终停留在"稚子"阶段，换句话说，他一直是个"天使"。要不然，你很难解释，他的音乐为什么始终那么"纯净"。很多人都会说，莫扎特的音乐简直就像"天使之音"，我想，这就是关键。

当然，小孩子也有悲哀的时候，也会哭，莫扎特音乐中的悲哀也许就是因为这样才感人。譬如我们发生了不幸的事，朋友、亲人一定"劝慰"我们，教我们不要难过。我想最佳的劝慰方式应该是这样：你也难过得说不出话来，只是跟当事人一起哭，甚至抱住他哭。只有这种劝慰才是真诚

的。莫扎特就是这样，当他伤心、难过，他就像小孩一样"纯然"地伤心、难过，一点杂质也没有。你听他的慢板（特别是钢琴协奏曲的慢板），就仿佛莫扎特在跟你说："我知道你很难过，我也很难过。"然后他就哭了。

莫扎特是个天使，当天使来安慰你的时候，你还有什么好说的呢！我一个得绝症的朋友，在逝世之前一段时间，就只听得下莫扎特的音乐。当我最悲哀的时候，特别在更深人静时，我往往也就选听莫扎特。如果你不相信，你不妨试听一下他的第二十三号钢琴协奏曲的慢板（我推荐肯普夫弹的，DG423885）。那种"纯净"的悲哀会让你在听完之后轻轻地叹一口气，心里想：算了，没什么好说的了。我很希望哪一家公司能出一张莫扎特的"慢板"。

校记：后来DECCA真的出了一套"小双张"，全部慢板（460191），演奏不一定是最好的，但不妨买一买。

英雄：豪迈的与苦涩的

　　贝多芬在三十三、三十四岁之间创作了他的第三号交响曲。这首交响曲成为现代交响曲的鼻祖，为海顿、莫扎特所奠定的交响曲形式注入了浪漫主义的内容，呈现出现代个人主义的宏伟精神。这种精神，很恰当地表现在它的标题"英雄"两个字之上。

　　我们在海顿、莫扎特的交响曲，以及贝多芬师法两人的特质的第一、第二交响曲中，都看不到这种精神。这里所描写的是个人主义英雄的奋斗史，他的挣扎、他的受难、他的坚毅不拔的意志，以及最后他的胜利。这种胜利，不只是他个人的胜利，同时也是人类的胜利。因为，人类的理想，按照西方的现代观念，正是透过每一个个体生命的充分体现而实现的。

　　这样的奋斗过程，通常是经由四乐章的设计而形成的。

第一乐章一般呈现狂飙式的奋斗与／或挣扎，接下去的两个乐章，在受难、哀伤、嘲谑、狂怒等精神中由作曲家按自己的意念加以选择、安排，最后的乐章当然是胜利。

按照这种结构性的内容设计来看，贝多芬最雄浑有力的几首交响曲，虽然具有不同的名字，但从精神实质而论，其实都是描写现代"英雄"，譬如，第五号"命运"交响曲就是另一个典型的例子。第七号虽然比较缺乏过程性，但从头到尾表现英雄酒神似的狂舞风度。第九号则以混声大合唱《欢乐颂》的庄严壮阔来取代管弦乐的辉煌胜利。

贝多芬交响曲的"英雄"概念其实是法国大革命（现代个人主义最宏伟的革命）的体现。贝多芬原先想把第三交响曲题献给这一革命最伟大的英雄人物拿破仑，只可惜拿破仑由个人主义理想的代表"堕落"而成为嗜权者，而贝多芬也就不得不撕毁了题献的扉页。

拿破仑的"堕落"其实也正代表了法国大革命后来的扭曲，"理想"的个人主义者变质而为"自私自利"、图利不择手段的资本主义私有者。个人主义的"英雄时代"一去不复返，而贝多芬也就成为正统"英雄"交响曲的唯一音乐家。

但是"英雄"的理想还是存在，只是它不得不逆反时势而"独行"。因此，贝多芬之后的同类交响曲大都苦涩不堪，再也没有贝多芬的恢弘气度了。

十九世纪后期，"孤独"型的"英雄交响曲"的代表作，

当推勃拉姆斯的第一号交响曲。虽然有些人将它称为"第十号",以为它足以继承贝多芬的"九大",但其实它们精神迥异。勃拉姆斯的"英雄",陷入漫长的梦魇式的挣扎之中,其中还夹杂了极度的孤独和哀伤,最后才终于"惨胜",虽胜利而"一无所获"。这正代表了个人主义理想在私欲横流的资本主义社会中已被编入"边缘"位置。

不过,最足以代表十九世纪末期精神的却是"英雄的死亡"。像理查德·施特劳斯的交响诗《英雄的生涯》,虽以"英雄"为名,其实所描绘的人物平庸不堪,管弦乐极其绚丽迷人,但内容空洞,完全不配"英雄"的雅号,这是资本主义精神的虚张声势。相反的例子则是柴可夫斯基的第六号"悲怆"交响曲。第一乐章极度狂怒夹杂极度哀伤(其旋律足以催人泪下),非常诡异。最后的乐章则以破碎的啜泣结束,跟"胜利方程式"形成截然的对比,完全是"反英雄"的。

世纪之交,马勒的第五号,布鲁克纳的第七、第八号,甚至西贝柳斯的第五、第七号,在某种程度上都可以说具有"英雄"的特质(马勒只有在第五号才克服沉溺与哀伤而表现出英雄的态势,布鲁克纳和西贝柳斯则是坚忍主义的孤独英雄,但比较缺乏勃拉姆斯曲折的挣扎过程)。不过,一般认为,二十世纪已经很难产生交响曲了。这其实刚好表示,音乐家根本不认为"英雄"的概念还能存在。不是正在"死亡",而是"不存在"。就这样,贝多芬的英雄"遗产"荡然

无存。二十世纪很多名为"交响曲"的作品，要么就"不是"交响曲，要么就是"另一种"交响曲。

最令西方音乐评论家尴尬的是，二十世纪最"伟大"的两位交响曲作家，"恐怕"都是苏联人，就是：普罗科菲耶夫和肖斯塔科维奇。从苏联官方的观点看，两人都写了不少"异端"作品。但是，他们也"居然"都能按照社会主义的革命理念，各写出了一首模范的"英雄"交响曲，刚好编号都是第五号。

一些评论家到现在还对这两首作品"颇有微词"，其实，跟西方同时的交响曲来比，这两首确乎是"伟大"之作。它们完全没有西方现代音乐的晦涩与混乱，明白易解，质朴爽朗，豪气逼人。特别是普罗科菲耶夫的那一首，真是令人赞叹。

但是，在我所听过的二十世纪交响曲中，我以为，最伟大的一首"英雄交响曲"，也许要数肖斯塔科维奇的第十号。在表现社会主义的正面成就上，肖斯塔科维奇的第五号恐怕略逊于普罗科菲耶夫的。但在第十号中，肖氏的自我面目跃然于音符之中。这是一个具有现代精神压抑症的"英雄"，内心骚动不安，苦闷而无出路。他的重重纠葛，如春蚕吐丝一般，自我作茧，在长期挣扎后，以一种嘲谑式快速管弦乐倾巢而出，畅快淋漓，好像精神病愈而重睹青天，令人耳目清朗。这是部综合了勃拉姆斯、布鲁克纳及马勒的许多特质

的杰作。

"英雄"概念是现代人类对自己的理性与意志充满信心的产物。这种信心逐渐崩解后，像勃拉姆斯、布鲁克纳、肖斯塔科维奇这样的作曲家还"坚持己见"，努力留下心灵挣扎、奋斗的痕迹，不能不令人特别感念。他们的交响曲都不"好听"，但我每隔一段时间都要努力地去"倾听"，以免自己掉入虚无主义的深渊之中。

痴情的男人往往害了女人

听《曼侬》《卡门》有感

这个题目有点怪异，不知道是男人的观点，还是女人的。况且我的性格是根深蒂固的大男人，没有资格了解现今的女性主义。不过，当我有一天连续重听比才的《卡门》和普契尼的《曼侬·莱斯科》后，感慨万千，不自觉地就想到题目这句话，是由衷之言。现在就姑且谈一谈我的想法。

《曼侬·莱斯科》和《卡门》都是根据法国小说改编的，两本小说我在十几二十年前就看过。歌剧和小说颇有些距离，我现在要谈的仅限于歌剧。

曼侬这个女性基本上还算纯真、善良，不会"玩弄"男性。她知道自己长得漂亮，也喜欢欣赏自己的漂亮（即使在最悲伤的时候）。她喜欢富贵生活，穿着华贵饰物在身，这可以增添她的风采。凭她的条件，她不难找到满足她的愿望的男人。

问题是，她碰上全天下最痴情的男人格里奥。格里奥家世良好，前途无限，但为了曼侬却可以全部抛弃。他可以过最困苦的生活，只要曼侬在他身边。但曼侬却无法忍受，不告而别，去当权势者的外室。曼侬暂时获得物质生活的满足，但内心空虚，她再也经历不到格里奥那种热情的"宠爱"。于是，当格里奥终于找上她，想报复时，曼侬却以最痴迷的态度哀求格里奥原谅她，她非常恐惧格里奥不再爱她。

　　曼侬的下场很悲惨。权势者发现她和格里奥重燃爱情，运用影响力，把她放逐到美洲。格里奥不顾一切跟去"保护"她。在放逐地，又有权势者看上曼侬，曼侬这一次不肯背弃格里奥，两人相携逃走。曼侬又渴又病，死于荒漠中。曼侬临死前"体悟"到，她的美丽及性格害了格里奥，她深感忏悔。她问格里奥，她还漂不漂亮，他还爱她吗？她希望死在他的怀抱和热吻之中。于是，曼侬就死了。

　　普契尼的音乐极尽煽情、伤感之能事，不信你可以去听曼侬哀求格里奥原谅她、再爱她那一段，或者曼侬临死那一段。我觉得这是标准的大男人的作品，蓄意把曼侬塑造得合乎男人的想望。一个令所有男人动心的女人，最后却为了一个所谓"痴情"的男人而死，而且还表示自己有罪。凭曼侬的条件，她可以过全世界最好的生活，而她却死于美洲荒野，这不是格里奥害了她吗？这不是作曲家普契尼、小说家

普莱沃神父（L. Prevost）让她成为这个样子的吗？如果不是为了满足大男人的心理，曼侬何必就死——她原可以玩弄男人、报复男人，而男人并不是不该得到这种"待遇"。"痴情"是男人所设下的最大的陷阱，而曼侬居然至死不悟，能不谓之"善良"吗？

相对而言，卡门就是一个非常成熟、独立而勇敢的女人，她只为自己而活，不为男人（特别是某一个男人）而活。斗牛士说，卡门对一个男人的爱情很少超过六个月，这不是因为她喜新厌旧或水性杨花，而是因为她永远是"自由"的。

从男人的观点来看，卡门是有负于荷西的。众男人都倾倒于卡门，只有荷西"不屑一顾"，于是，卡门就去诱惑他。卡门犯罪，荷西看管，卡门再度诱惑荷西，让他放了她，让

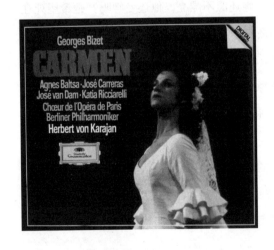

我最喜欢的一套《卡门》，卡雷拉斯唱得真好，听了他的痛苦，你会认为，卡门真的该杀！

荷西被降职、下狱。荷西出狱后找卡门，卡门逼迫荷西弃职潜逃跟她去走私。荷西跟她走了，过了一段时间，卡门就宣称不再爱他，她是"自由"的，而且不隐讳她现在爱的是斗牛士。在这种情形下，哪一个男人可以忍受，所以荷西杀了卡门；男高音卡雷拉斯（他的名字也叫荷西）说，换了是他，他也会这样做。

但是，荷西还是可以批评的。他以为，凭他的牺牲和热情，卡门应该跟定他，天下哪有这回事？斗牛士就像样得多，当卡门还爱荷西，他就走开；当他估计卡门热情已冷，他主动去找卡门。据此而推，当卡门不再爱他，他还是会去斗牛。他果然是深具冒险性格的斗牛士，而荷西却没有自知之明，他只能娶同乡女友——深爱他的密凯拉，无论如何都不应该"逾分"去跟卡门。荷西下场真是值得同情，但绝不能说没有错。

反过来讲，卡门也不能说完全不了解荷西。她知道荷西会杀她，但她并不逃避，反而迎上前去。她跟荷西说："再跟你是不可能的，要么杀了我，要么我是自由的。"卡门知道，她"连累"荷西；她因为一时的冲动而惹上荷西，而荷西不是"普通男子"，她勇敢地面对现实与后果。她给荷西机会：还她自由，或杀了她。荷西杀了她，真是不够男子汉；当然，荷西杀了卡门，赢得了全天下男人同情——我也不例外。

《卡门》是有关男、女两性"斗争"的大悲剧，很难说谁对谁错。卡门不应该"看上"荷西这种男人，他不会善罢甘休；荷西不应该受卡门诱惑，他没有力量承担失去卡门的痛苦。这两个人势同水火，却都不惜"以身试情"，当然两败俱伤。从女性的观点来看，千万不要惹上荷西，因为荷西的热情会直至杀了你而后已。

我每隔一段时间会听一次《卡门》，好自我警惕，因为每一个女人都具有卡门的一面。我不会很想再听《曼侬·莱斯科》，因为我从每一个男人都想找到一个曼侬，看到男人深刻的自怜与自我中心。

我希望以上的感想不是在"毁谤"女性，也不是在为男性"辩护"。

激情之后死亡是最好的安息

我听古典音乐听了二十多年，才开始听歌剧，可以说是一大"异数"。我听歌剧不久，就迷上威尔第，又可以说是一大幸运。威尔第让我知道人声之美，知道有些感情不是乐器所能表达，只有人的声音可以胜任。中国古话说：丝（弦乐）不如竹（木管），竹不如肉（人声）。真是如此。西洋宗教音乐，特别是合唱曲，当然是声乐的一大高峰，但我还相信，威尔第歌剧中的男声独唱、女声独唱，或者男、女两声重唱，也是西洋声乐的一大高峰。

我初听《假面舞会》女主角阿米莉亚的咏叹调《如果能摘到那种草而忘掉爱》，心灵为之震荡。阿米莉亚的丈夫雷纳托对上司里卡多忠心耿耿，而阿米莉亚却对里卡多偷偷怀着激情之爱。她听信巫婆之言，半夜到深山中摘魔草，想以此忘怀激情。在深夜的荒郊她心怀恐惧，且被激情积压得痛

苦不堪。她以为她即将忘掉这份爱，却又想道：如果没有了这份爱情，她又还剩下什么。她是个贤妻良母，"不贞"是无法想象的恶德，但她又无法压抑这激情。这一切复杂矛盾的交织，全部融化在这一首咏叹调中，我真要以为，阿米莉亚是个可敬可爱的"圣女"。

我又极沉迷于《游唱诗人》女主角蕾奥诺拉连续唱的两首咏叹调《宁静的夜晚》和《此心不能言表》。情人在她的梦中化作神秘的黑甲骑士，拥抱着她行走于黑夜大地，她的命运已经决定；当侍女为她的"噩梦"而惊讶，并劝她忘掉时，她高声斥责：忘掉他，这怎么可能，我热血澎湃，永不后悔。那种响彻云霄的高亢激情（特别是由黑人女高音普莱丝所唱），让她化作一个永不妥协的爱情"英雄"，又让我极尽景仰。

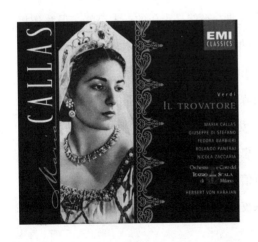

♪ 最富激情的
女高音——
卡拉斯

最富激情的
女高音——
普莱丝 ♪

Track Listing

　　人的整个的生命，竟在一刹那之间，以最大的激情之火
燃烧而尽，并且体现在一首咏叹调之中，这就是威尔第。当
然，这样的激情之后，只有在死亡之中才能求得安息。生命
既然一举燃尽，要么就死，要么成为行尸走肉。你想，威尔
第的男、女英雄怎么愿意当个"活死人"——死亡是必然的
归宿。

　　威尔第的男、女主角在死亡（或近似死亡）之前所唱的
咏叹调也都极其感人。不论是绝望还是安详，不论是自愿为
情人而死，还是被迫面临死亡，都是"蚕丝吐尽"的天鹅之
歌。了无遗憾也罢，遗恨万千也罢，反正要死了，那就死
吧。《阿伊达》的男、女主角在被活埋之前的二重唱《永别
了大地》，真是又凄清又安详，能够这样地死，真是幸福。

有些人也许更喜爱普契尼，但我实在难以接受。普契尼的音乐，一言以蔽之，极缠绵悱恻。《图兰朵公主》中侍女柳儿为所爱的王子而死之前所唱的《公主，你冰冷的心》是最佳代表作，很少人在听到这里时能忍住眼泪。

普契尼的哀伤不同于一般的哀伤，而是最大量的哀伤，总以"泪下"为收场。他把你的心弄得软绵绵的，必"哭"而后已。《曼侬·莱斯科》《波希米亚人》《蝴蝶夫人》尤其如此。他好像爱上了哀伤，沉迷在哀伤之中，从来不知道"悲愤"为何物。这是一种缺乏"意志"的爱情"悲"剧，实在是一种病态。他的歌剧我很少能"忍受"到结束。

莫扎特的"爱情"（如果能称之为爱情的话）又是另一种样态，可以称之为"轻浮的游戏"。所有"爱情"的结尾都是一样的：人不可能执着于"一个对象"的"一个感情"。其实在内心里你已知道，你的感情早已在不同时候变过好几次；或者，你已知道，当你认为你深深地爱上某一个人时，你并不反对（而且还有点喜欢）另一个人向你"献媚"。最后，你还是会宣称，你爱的是"他"，并且还和"他"结了婚，其实彼此心知肚明，但又装作若无其事。莫扎特"爱情"歌剧（《费加罗的婚礼》《唐·乔万尼》《女人皆如此》）只有一个真正的"英雄"，那就是"花花公子"乔万尼先生。他勇敢地撕去一切假面具，不欺人，也不自欺，因此他成为最大的"恶棍"。

莫扎特的歌剧让你"心寒"，你会怀疑自己是不是一个感情上的"虚无主义者"。我到现在还不知道如何把莫扎特的歌剧和他极为深情的钢琴协奏曲联系起来（有不少评论家认为，两者有许多相通之处）。

我相信，莫扎特看到人的感情的某种本质，但把它夸大了。不论男女，每一个人都会有一点"水性杨花"，但这并不一定就表示，人不会对感情"认真"起来，而且还可以"极认真"，不惜一死。相同的，不惜一死也只是人类感情的一面，并非全部，而威尔第所要发挥的刚好是这一面，正如莫扎特选择那一面。

在二十世纪的今天，人类的"自我认识"已经极其深刻，知道自己其实"很龌龊"，因此也就认为这样做也没什么。但这一点古人也早已知道，所以才会说：人之异于禽兽者几希。我可能可以列入老古板之林，认为：与其用文明来把自己装扮成精致的禽兽，倒不如试着去扩展那一点"几希"之处。激情之后的安然就死，其实也有些痛快。

还好还有威尔第。

假如我能弹钢琴

　　人生是不能逆转的，你不能想：假如让我重新来过，我要怎么样怎么样——人不能"后悔"。不过，人也无妨后悔一下，这不表示"痛不欲生"，只是姑且说说一些遗憾而已。每个人回顾自己的过去，总是会感到不足，感到遗憾的。以前我总是拒绝往这方面想，既然过去的都已经过去了，再想又有什么用呢？我总是拒绝"后悔"。不过，现在也许年纪大了、志气衰了，有时候居然也会想到生活中的一些不满足的地方，最近尤其如此。

　　我是不会"唱歌"的。小学二年级时，我们的老师听班上的同学合唱，突然像发现什么似的，当众宣布说："吕正惠，你的声音像鸭子叫！"从此以后我就"哑"了，不敢用歌声来表现自己。可是，更遗憾的是，我居然没有学会任何一种乐器。也许家里穷，连口琴都买不起。但，不管

怎么说，现在我既不能"唱"也不会"吹"，更不要说到"拉"和"弹"了。

孤独寂寞的时候是最难堪了。你无法尽情地唱，也无法尽情地吹、拉、弹一点什么。你只能看书、散步、抽烟。不过，这些也会厌倦的，你简直什么都不想，连呆坐都坐不下去，实在是"没辙了"，这个时候最"后悔"了，因为你很想、很想"弹钢琴"。

我读过一本莫扎特的评传，当谈到莫扎特的一首钢琴独奏小曲《B 小调慢板》（K. 540），作者这么说：

> 那里有喘息的即兴，有被锁闭的心灵的孤独，有因苦恼而沉默的阴影……没有谈话的对象时禁不住要说的话……深夜的夜莺的歌唱：为了所有的人，也不为任何人，只为了使自己平静而唱。

我常常会想到这一段话，这个时候就很想弹钢琴。但是，怎么弹呢？连在心里默默地"弹"一下都无法可想。最大的悲哀是"哑"了的悲哀，你什么都表达不出来。

如果你会弹钢琴，你就可以坐在钢琴前面，掀开盖子，轻轻地抚摸那些白键、那些黑键，清脆的琴声就会出现。你按一个键，就会发出一个音。你随意地、不思不想地试按这个键、试按那个键，然后，一个曲调就逐渐形成了。你去听

莫扎特《C 小调幻想曲》（K. 475），不是这样的吗？你可以肯定地想：莫扎特就是无情无绪，只好走向钢琴（而且必然走向钢琴），"只为了使自己平静"，结果就试弹出了这首幻想曲。重要的不是他写了一首"名曲"，而是，在没有人可以对话时，他说了他心里最想说的话。

因此我们就可以了解，为什么那么多人喜欢在更深人静时听钢琴独奏曲。你不需要管弦乐伴奏，那太华丽了（而且还会吵到人）。你也不需要小提琴或大提琴，那钢琴反而成了配角。何况小提琴加钢琴就是一对，而你只有你，那将情何以堪。你唯一需要的就是钢琴。

晚上吃完饭，你或许要看看报纸、看看电视，或许还要打打电话。有时候你也必须跟儿子谈谈功课，跟太太聊聊家事以及其他什么事。有时候你不得不看几页书，好准备明天上课，或者不得不思考一些明后天以及最近的将来要做的正经事。于是，就到了十一点，小孩、太太都睡觉去了。这个时候，你最想面对的就是钢琴了。有时候我很累了，太太劝我去睡觉，我就说："我再坐一下。"我需要钢琴来让我"平静"下来。

有一阵子，我每晚必听舒伯特、莫扎特和晚期的贝多芬。舒伯特的钢琴曲也像他的歌曲，是在"唱"的，曲调往往很悲哀。我喜欢他的悲哀，并且逐渐了解他的悲哀，我喜欢这个朋友陪伴我。我也喜欢"老英雄"贝多芬。我简直不

能了解，这个永不屈服的伟人，为什么会搞出那些无法理解的曲子：好像什么都看开，又好像一点也看不开。这个时候，莫扎特会告诉你：这很简单，既然你想哭，为什么不哭呢？假如你无法哭，喝一点酒也无妨。

这个时候你绝对不能听肖邦。我试过几次，没有一次"忍受"得了，人生哪里都那么缠绵幽怨，那要怎么活呢？我唯一听得下去的是他的马祖卡舞曲、前奏曲和练习曲。这些都很简短，像中国诗中的绝句，蛮有味道的。我尤其喜欢听波利尼弹他的前奏曲和练习曲，他的琴音晶莹冷冽，不带感情，仿佛要把那个软绵绵的肖邦"解构"掉一般。

不过，我觉得深夜听巴赫和海顿最合适。这是"纯音乐"，是旋律、节奏和一个音一个音的美妙的组合。他们两人都有无穷的创造能力，再多的曲子都没有重复的感觉，既稳重，又新鲜，就像在清静的深山中听溪涧中的流水声和鸟鸣声一样，是一种无法抗拒的天籁。我感到奇怪的是：为什么还有人要听大键琴弹巴赫，那种轻微细弱的声响怎能与钢琴的琴音相比。我更不解的是：海顿的钢琴曲那么好，为什么听的人那么少。不信你听听里赫特弹的那一张（DECCA 436454），一定会让你感到神清气爽。

假如我能弹钢琴，我一定要像晚年的里赫特那样弹海顿，并会觉得，生活中毕竟还有一点雀跃和欣喜。

我最喜欢的
两个钢琴家

告别里赫特

里赫特"终于"死了，我有一种"如释重负"的感觉（当然也带有"人终不免一死"的怅惘）。长期以来，他一直是许许多多乐迷的偶像，当然也是我的偶像之一。不过，对我来讲，这个偶像却具有复杂的"暧昧性"，供奉起来并不轻松。背负着，有点费劲；想要放弃，又割舍不下。他年纪已大，我预期他终会死亡（并且为他的长寿、韧命感到奇怪）。现在，他终于离开人世（1997年7月31日死于心脏病），某种东西好像已经结束，虽然不知道是否十分完满，但总算"完了"，闭幕了。

我知道他的时候，苏联还存在，并且十分强大。西方每天都骂苏联，但又非常崇拜里赫特。还好，里赫特的父亲是住在苏联的德国人，并且在德苏战争期间被苏联"整肃"了，而母亲则不知所终（里赫特以为她也死了，不知道她已逃回

德国；多年后他们才又在西方见面）。有一个西方著名乐评家说，每次听到里赫特的演奏，就想起他所受到的压迫、他的苦难与孤独、他的无家可归，于是禁不住就想掉眼泪。我当然不相信这种"胡说八道"，且非常反感，自然而然地，就用自己的方式来"崇拜"里赫特。

我一向喜欢旧俄的小说，连带地对苏联的文学、艺术颇为关心。现在，由于深为不满西方在"诠释"上的专断与霸道，常常故意花很多钱去购买苏联作曲家和演奏家的唱片。记得还在七十年代时，我就极为阔气地买了一整套苏联版的肖斯塔科维奇的交响曲全集，还买了一套他的弦乐四重奏全集，而那时我还没有任何专任职位，收入有限得很。

如果要谈起我为里赫特所花的钱，那可真是一笔"烂账"，根本无法计算。七十年代以后，里赫特极少在录音室录音，他的唱片大都是现场演奏的录音。他又不常把这些录音加以整理，授权给他人发行。于是，常常就只能买到一些小厂牌的盗版，效果未必好，而价格肯定十分高昂。在大厂牌正价版 CD 一张卖三百元的时代，里赫特盗版的唱片至少都要卖三百八十元。我几度放弃，但事后又要为了买不到而后悔不已。里赫特让我在买 CD 时极尽煎熬。

最惨的是最近十年。里赫特大概感到阳寿将尽，开始整理自己的现场录音；又由于苏联、东欧体制的改变，很多旧录音被挖掘出来，于是一套一套美轮美奂的里赫特相继出

现。现在我已横了心，不管三七二十一，看到就买，不论有没有重复。有一次我在 CD 店看到一个小女生为寻找里赫特而苦恼，我回家整理了旧唱片，一口气送了她十多张我重复收藏的，并为此而松了一大口气。

如果你要问，里赫特到底有什么特色，让我愿意这么花钱。老实讲，我也谈不出所以然。里赫特的演奏有两大特点，让里赫特迷极难面对。首先，他的曲目极广，从巴赫到现代音乐，很少不弹的。当我知道他不但弹德彪西、拉威尔，而且还弹贝尔格和兴德密特时，简直惊讶莫名。你无法只用"里赫特擅长弹谁"来定义里赫特。第二，里赫特只弹他喜欢的，决不求"全"。你很难想象一个大钢琴家不弹贝多芬的《皇帝协奏曲》，但里赫特就是不弹。而且，你怎么样也找不到他所弹的贝多芬的三十二首奏鸣曲，因为他根本不想全部都演奏。对于每一个重要作曲家的重要曲子，他的演奏永远有遗漏。你认为他该弹的，他往往不弹；你从来没有想到他会去弹的，他却弹了。"好恶随心"，你怎么去描述他呢！

不过，这也有好处，只有透过他，你才会有意外的发现与惊喜。譬如，听了他的柴可夫斯基的小品，你才知道，原来柴可夫斯基的钢琴曲还值得一听。听了他的德彪西的《前奏曲选》，你才知道，德彪西居然可以"搞"成这个样子。看他怎么选肖邦（他的选目极为怪异），怎么弹肖邦，你会半困惑、半倾倒。啊！这也是个肖邦！（吗?）里赫特永远

会让你意识到，他是"里赫特"，不是别人。

　　当然，有一些里赫特迷特别倾倒于他的逼人的特技与奇特的浪漫感情的混合，五六十年代，年富力强时他在这一方面可谓"颠倒众生"，他这时候所弹的李斯特的《超技练习曲》以及拉赫玛尼诺夫的《前奏曲》，到现在还让一些老乐迷怀念不已。

　　不过，我最喜欢的还是他弹的舒曼与舒伯特。他早期常弹的舒曼的《幻想曲集》(全部八首，他只选弹六首) 以及《交响练习曲》，具有一种奇特的阴暗感，让人觉得极为孤独、无家可归。他弹的舒伯特，特别是第十五、十八、二十三首奏鸣曲 (D840、D894、D960)，痛苦显得特别漫长，而最后的超脱又非常不可思议，简直让人不知如何是好。

巅峰时代的
里赫特

讲到超脱，里赫特晚年的巴赫、海顿和莫扎特可谓集大成。这里好像已摒弃一切喜怒哀乐，冷静清冽的琴音一个接着一个敲下去。你坐在客厅、坐在这个世界里，可听到后来，又好像心不在这个世界之中。有一晚我接连听他弹了三首莫扎特，仿如置身在一个幻境之中。不知道自己究竟还在痛苦之中，还是真的超脱了。

　　壮年时具有雄狮般的气魄，却时时难掩幽暗的心境，老年又似全然超脱。盛名满天下，但却喜欢在偏僻的小地方演奏。宁可坐火车横贯西伯利亚，再搭船到日本，也不愿搭飞机。不肯为乐迷好好录音，让他们无休止地去寻找现场录音。事实上，恐怕很少人真正了解他，因为他的私生活很少人知道。不过，他毕竟"终于"走了，虽然还是留下一大堆困惑。

想起大卫王

　　去年 BMG 公司出了一套小提琴家欧伊斯特拉赫的精选集（共五张 CD），我在唱片行对着套装封面注视良久。两面各一张照片：其中一张，欧伊斯特拉赫戴着眼镜低头调琴，额头已秃，显得分外突出，面带微笑，状甚悠闲，活像一个稍显年轻的慈祥的老爹，这一张照片最能看出许多人津津乐道的欧伊斯特拉赫的"温厚"。另外一张欧伊斯特拉赫摆出拉琴的姿态，头微微往上扬，是中年的脸，柔和、轩昂中有一种宽厚，颇似朋友笑谑中的"大卫王"的风范。你觉得他很容易亲近，一点也不像二十世纪最伟大的小提琴演奏家。

　　我仔细地端详了五张 CD 的曲目；其中四张我已买过，只好怅然地放回架上。回想以前辛苦奔波，到处寻找欧伊斯特拉赫的录音，而现在这么容易就可以买到精美的套装，真是百感交集啊！

买 LP 的历史就暂时略过不提。当我毅然决定将四百张 LP 贱价卖掉，另起炉灶买 CD 时，在有限的预算下，欧伊斯特拉赫的唱片仍然被我列为第一优先。记得我以最快速度购买了他的巴赫（DG）、勃拉姆斯（EMI）、柴可夫斯基和西贝柳斯（CBS），以及贝多芬全部的小提琴奏鸣曲（菲利浦）。稍经迟疑后，我又以大约每张四百二十元的高价"大方"地买了三张日本版，是他和里赫特合演的六首奏鸣曲。这总共十一张 CD，大约是我第一批 CD 的四分之一。那时候真是"惜金"如黄金，只储备了五十张左右的"基本曲目"，所以我把"大卫王"的演奏都听得熟而生"厌"（LP 时代我已听过其中一大部分）。

这样的结果是，有很长的一段时间我只听得下欧伊斯特拉赫的贝多芬（不论是协奏曲还是奏鸣曲）。有一位朋友有

一天不识相地跟我说，欧伊斯特拉赫的贝多芬太刚硬，他宁可听梅纽因（简直甜得发腻）。我有好一阵子不想跟他谈音乐。一直要到前年，我才耐着性子听帕尔曼拉的贝多芬的奏鸣曲，并愿意承认帕尔曼还值得听一下。欧伊斯特拉赫和克路易坦合作的贝多芬的协奏曲，在那个时代人人叫好，被认为是唯一的"标准版"。我要坦白承认，虽然我后来又买了他的十余种演奏，但没有一种是从头到尾听完的。现在，如果有人批评（口头上或文字上）欧伊斯特拉赫的版本有如何如何的缺陷，我都还要感到不舒服。

我相信欧伊斯特拉赫的勃拉姆斯也是很难取代的。那种刚硬的作风、开阔的气度，加上时时出现的细致与柔情，这种独特的"男子汉"风格，恐怕找不出第二人。

欧伊斯特拉赫的柴可夫斯基更是独特。我初听他跟罗日杰斯特文斯基合作的那一版，简直被震撼住了，你想象不到柴可夫斯基可以那么狂野。而他跟康维契尼合作的那一版，一开始琴音就低沉而感人。你可以在这里听到特属于欧伊斯特拉赫的那种深沉而有厚度的抒情性。

我对他的总体的感觉是这样：刚强的硬汉作风，加上开阔、恢弘的气度，构成欧伊斯特拉赫"男性美学"的基础。在这种基础上，你会发现他细腻的、接近官能性的一面（譬如贝多芬协奏曲的慢板乐章），也会发现他低沉厚重的抒情情调。这两方面，由于出自一种纯"男子汉"风度，因此更

加迷人。而最终，你会发现，欧伊斯特拉赫毕竟是一个宽厚而温和的人，"刚强"的男子汉因此具有一种独特的光辉。你听过他的录音，再看他照片，很难不喜欢他。

我现在很后悔，嫌十年前自己买CD的气魄不够。有一阵子BMG出了一套欧伊斯特拉赫苏联录音的选集（大约八至十张），法国一家公司出了一套十五张的选集，其中的大部分也是苏联录音。这两套都卖得贵，每张要四百元左右，我那时不知怎么搞的，总共竟只买了八张。这些录音虽然老旧，但我也不应该这么吝啬啊！后来我到处奔走，唱片行一家一家地找，怎么样也补不齐那二十多张的曲目。

后来看URCA帮海菲兹出了一套六十五张CD的大全集，我长期寻找欧伊斯特拉赫的辛苦就转变成一种"不平"和"委屈"。举世并列的小提琴"双王"，境遇何其殊。就像里赫特和霍洛维茨，一个（里赫特）的录音比欧伊斯特拉赫还零散，一个（霍洛维茨）有RCA和CBS/Sony两大公司帮他整理全部录音。

不过，我相信，散居全世界各地的欧伊斯特拉赫迷（以及必然联系在一起的里赫特迷），一定比海菲兹迷（以及相平行的霍洛维茨迷）更多，并且更加具有默契。海菲兹和霍洛维茨那种冰冷、高贵的风度，怎么能够同欧伊斯特拉赫和里赫特的气魄、热情、大喜和深悲相比呢？苏东坡不是说过吗："起舞弄清影，何似在人间。"

于是我又想起，十年前我花了一千两百多元买的那三张日本版 CD：里赫特和欧伊斯特拉赫携手合作的那六首奏鸣曲。很多人一定和我一样，把它们像宝一样地收藏着和供奉着。毕竟，霍洛维茨和海菲兹还不曾同台演出吧。

既然如此，又何必在乎再花一千多元呢？我到现在还不曾有机会买到一套盒装的精美的欧伊斯特拉赫，况且上面还印有两张"大卫王"的标准照。这样一想，我心中如释重负，下一个礼拜上台北就按计划把"大卫王"搬回家了。

北德佬勃拉姆斯

这位德国大师的音乐，让俄罗斯的心灵深感讶异，竟是如此地枯燥、冰冷、模糊、令人难以接受。对我们俄国人的耳朵来说，勃拉姆斯完全缺乏旋律的想象力……当然，听过他的作品的人没有人会认为他的音乐微不足道……但是这里面却缺乏最重要的东西，那就是：美。

这是柴可夫斯基对勃拉姆斯的评论。这些话是老柴写在日记上的，勃拉姆斯当然不会知道。不过，勃拉姆斯最有力的拥护者，维也纳最著名的乐评家汉斯里克却像未卜先知似的反击在先，他曾公开宣称："这（指柴可夫斯基的作品）哪里是音乐，这是一团乱七八糟的噪音。"

我想，时至今日，没有人会同意汉斯里克的话。柴可夫

斯基的音乐是噪音！那世界上还有音乐吗？不过，就是到了今天，对于勃拉姆斯，还有不少乐迷怀着跟柴可夫斯基相同的看法。只是出于对"大师"的敬畏，出于对自己鉴赏能力的缺乏自信，他们不敢像柴可夫斯基那样毫无保留地说出来罢了。

不过，勃拉姆斯也一直拥有一大批忠实的乐迷。记得我曾经在一本音乐入门书上读过类似这样的话："勃拉姆斯朴素、内向，感情在他的心里燃烧，一旦你突破他那古怪的外壳，就会发现，这是极真诚、感人至深的音乐。"有一次我跟一位年轻的女性聊天，她告诉我她喜欢勃拉姆斯。我听了颇为讶异，可惜未能与之深谈。勃拉姆斯并不容易了解，但只要你认识了他的价值，就会承认，这是一位极严肃、极认真、极有感情的伟大作曲家，确实可以和巴赫、贝多芬并列为"三B"。

从外表上看，勃拉姆斯孤僻不近人情。他喜欢穿比较短的裤子，而外套则显得过长，再加上那一大把胡子，最多也只能获得别人的"敬畏"。他几乎不懂斯文和礼仪，只会大吃大嚼，并且常会突然冒出极粗鲁的话，要不是他是"大音乐家"，你真想拂袖而去，或赏他两巴掌。据说有人曾开玩笑地问一位女士，愿不愿意嫁给勃拉姆斯，女士嗤之以鼻。

这样的"北德佬"是不会表达感情的。据说他只要不小心泄露一点真情，就会"害羞"得立刻躲开来。即使和他交

这样的老头多
么不快乐呀！

往一辈子的克拉拉·舒曼，明知道勃拉姆斯长期仰慕着她，
也会忍不住写出这种生气的信："和你交往常是困难的，我
对你的友谊总是在包容你那些奇言怪行。"勃拉姆斯在回信
中提起他们去年一起过圣诞节的情景：

> 那天晚上，灯火辉煌的圣诞树在老老少少的眼中闪
> 烁着……在我布置圣诞树的同时，也想念着你。

这是年近六旬的勃拉姆斯所讲的话，你简直不能相信。
当他要表达感情的时候，他就是这样，很简单，很真诚。你
想起这是"粗鲁"的勃拉姆斯讲的，也一定觉得很异样、很
感动。不信的话，你可以去听听《第一钢琴三重奏》（Op. 8）

和《法国号三重奏》（Op. 40），就会知道，勃拉姆斯其实是个"多情种子"。

勃拉姆斯小时候家境非常困窘，十几岁就必须在小酒馆为人伴奏或演奏，以赚取生活费用。生活对他来讲，从来就不是很容易。即使成名后，他也一直保持着简朴的习惯。他生性坚毅，能吃苦，每一首曲子都要长期构思、琢磨。他的《第三钢琴四重奏》（Op. 60）和《第一交响曲》（Op. 68）都拖了近二十年才写成。他的感情和他的长期奋斗是紧密结合在一起的，故而他不像别人，随时可以在罗曼蒂克的气氛下喷涌感情。如果你知道怎么在他貌似漫长的大曲子中跟着他一起努力、一起挣扎，你就会了解勃拉姆斯的价值。

勃拉姆斯的音乐就像一个粗大而笨拙的男人所说的情话，一点也不旖旎温馨，甚至还带一点恶意的调侃。但是渐渐地，你会发现他竟然在流露真情，而且，天啊，竟然还有一点羞涩。停了一会儿，他竟然无视于你的存在，表现出一种质朴粗硬的男子的英雄气概，就像一大块粗大笨重的山岩那样毫无修饰，但你却感到他的雄浑磅礴。

那么，再让我们回到柴可夫斯基那一段话。柴可夫斯基还说，勃拉姆斯好像不会简单地展开一段旋律，总要经过复杂的转调处理才"说"得出来。当然，我们都知道，柴可夫斯基喜欢开门见山地"倾吐"出长长的一大段旋律，一下子就让我们心服口服。但我从来不觉得，柴可夫斯基的感情更

为深厚。

晚年的勃拉姆斯，据说愈来愈孤僻不近人情，许多好朋友都因误解离他而去。他在这一时期所作的《单簧管五重奏》（Op.115），是我非常喜爱而不敢多听的曲子。这首曲子的慢板乐章真是"幽怨"得无以复加。夜半听起来真不知今夕何夕。这是粗犷的北德男子汉的心声吗？可怜的勃拉姆斯，实在太少人了解他了。

永恒的"渴慕"与"废墟"

想象舒曼

我极偏爱舒曼，却一直不知道什么原因。

第一次听到他的《幻想曲》，是肯普夫弹的，印象很深刻。不久在唱片行看到阿劳弹的一套舒曼（LP），就毫不迟疑地买下来了。改听 CD 以后，有好几年我都找不到肯普夫和阿劳弹的套装，所以连恩格尔（那时候我完全不知道他是什么人物）弹的《舒曼钢琴曲全集》（十三张，约五千元）都敢买。后来 DG 和菲利浦几乎同时发行整套肯普夫和阿劳演奏的舒曼，我至今都还记得那时的欣喜，当然，知道要听里赫特那种更为阴暗的舒曼，是后来的事。

舒曼有一段艰辛但甜蜜的爱情，但后来他终于得到历史上少见的幸福婚姻，这是人所皆知的事。他的发疯和早死，虽然让他和克拉拉的关系增添了一些悲剧色彩，但这色彩无疑也使他们的爱情更加凄美。克拉拉为舒曼守节四十年，独

♪ 此一套全集证明我对舒曼的偏爱

力抚养七个小孩，还有一个奇怪的勃拉姆斯终生"恋慕"她，
这也有助于舒曼形象的"高大"。这一切都是音乐史上自古
至今未见的"美谈"，但我肯定不是为了这些而喜欢舒曼，
因为初次听《幻想曲》时，我完全不知道这首曲子和克拉拉
的关系，也完全没有往这方面"联想"。

　　舒曼的"性格"我有一些认同。他是个热切而专注的人，
做事精力集中得忘掉一切。他可以在一年之内写下一百多首
歌曲，第二年又写了他最好的两首交响曲（其中一首后来又
加以修改），第三年转到室内乐，完成了他最重要的五首作
品。这样地卖命，无怪四十四岁就体力耗尽，精神崩溃。我

喜欢这种性格。不过，我也是在喜欢他的音乐以后，才更喜欢他的性格。这是"果"，而不是"因"。

舒曼和肖邦同年生，同样以钢琴曲出名，都是"钢琴诗人"。肖邦更为通俗，更为知名。我一向有一种"叛逆"习惯，一般人喜欢的，我有意不喜欢。但这一次我自己了解，爱舒曼还胜肖邦，绝对不是这一因素作祟，而是因为在认识舒曼之前，我早就不喜欢肖邦了，肖邦总是让我觉得有点"腻"，我相信感情不应该总是这样的。

舒曼是使舒伯特在死后终于"扬名"的功臣之一，按中国译法，两人同姓"舒"，又都擅长"歌曲"，常被连"类"提及。我也极喜爱舒伯特的钢琴曲，在孤独和极端哀伤的时候，舒伯特无疑比舒曼更适合"长相左右"。但舒伯特其实是以钢琴来"唱"，是"歌曲大王"本色；我相信，舒曼才是真正的"钢琴诗人"，十足当行，不遑多让。（德彪西自称介于肖邦和舒曼之间，但我觉得，他和肖邦一样，有些"做作"，容易"腻"。）

有一天晚上，我打算再度找寻始终"信仰"舒曼的原因，决定一气连听他的《幻想曲》《交响练习曲》和他唯一的《钢琴协奏曲》。这一次，我既不听阿劳、肯普夫，也不听里赫特，而改听从未接触过的布伦德尔（我一向听他的贝多芬、海顿和莫扎特，并主观认为他不适合弹舒曼）。没想到这一种"一新耳目"的尝试，好像在茫茫大海中捞到一根小草。

我觉得关键在于《幻想曲》的第一乐章，这一乐章让我一听就极倾倒而入迷，不知原因何在，据说舒曼在原稿上本来把这一段题为"废墟"，我就是搞不懂那么动人的旋律跟"废墟"有什么关系。不过，原稿引了三行诗作为"题词"，我倒觉得有些意思。

我查过手边的资料，有三个人译过这一"题词"，但译法相差很多。这虽然把我搞迷糊了，但这"题词"还是值得一引。我相信较正确的翻译是这一种：

> 世间五颜六色的梦中声音，
> 会有那么一个柔和的音符，
> 传到那暗中聆听者的耳中。

原来的德文词句一定简练而又复杂，连英、日译都有差别，转译成中文就差得更远了，但意思还是极好的。

谁没有五颜六色的梦，谁不想把这梦化成"柔和的音符"，谁不想让自己这些音符"传到那暗中聆听者的耳中"，这意思多好啊！我们当然知道，舒曼引这些话是要给克拉拉看的，那时克拉拉的父亲严厉禁止他们两人相见。但具体事件不重要，重要的是感情"形态"。"渴慕"难道不是每个人"形而上"就具有的心情吗？有谁能够以"柔和的音符"表达得比《幻想曲》第一乐章还体贴入微呢？

这一个晚上我也终于听懂了我一直非常喜爱的《交响变奏曲》，那是"渴慕"的各种变奏。而我也了解，里赫特弹这首曲子时为什么听起来那么痛苦和绝望，因为"渴慕"在他手上经过一再变奏，终于证明只能是"绝望"——那个暗中的聆听者并不存在。这难道不就是一种"废墟"吗？

　　就这样，我自以为了解了舒曼。

意外的节庆

以前听 LP，最讨厌的就是换面跟选曲。一首大曲子听到一半必须换面再放，味道很不好，就像一气呵成的乐事被打断了。选曲就更麻烦，你必须把唱针提起，对准你要听的曲子的沟纹放下去。这件事我永远做不好，做时紧张兮兮的，有时候竟搞到唱臂掉下去，使唱针被扎坏了。所以等到我确定 CD 已站稳脚步，我就毫不迟疑地卖掉了收藏的所有 LP，改买 CD 了。

CD 选曲之方便那是不用说了。你可以手握遥控器，随时选按你要听的曲子；你也可以先设定你想选听的曲子再放，而且还可以让它自动重复。有一次我心情坏到极点，我把普罗科菲耶夫小提琴奏鸣曲设定在两个慢板乐章上（这是极沉痛哀伤的音乐，欧伊斯特拉赫在普罗科菲耶夫的丧礼上就演奏了这两段），并按"重复"键，让它不停地"唱"下去，

而我也陪坐到天亮。

利用 CD 选曲的方便，你完全可以轻易地安排自己的"音乐节目"。有一天晚上我就因自己安排节目，最后竟得到另一个完全意外的"节目"，我现在要讲这样一件事。

这一天晚饭后，我拿着几张 CD 比来比去，决定听一听卡拉扬怎么指挥柏辽兹的作品。这位柏辽兹是个管弦配器大师，他的管弦乐曲绚烂无比。可惜的是，除了他的大曲子《幻想交响曲》外，他的作品中少有能让人一气听完的。不过，他有几个大曲选段常被单独演奏，算是"名曲"。我发现卡拉扬指挥过其中的五段，但伤脑筋的却是，这五段分录在四张 CD 中。为了知道卡拉扬这位"音响"大师怎么"玩"柏辽兹这位管弦乐大师，我决定不嫌麻烦，一首一首放。

我先听《罗马狂欢节序曲》，这是柏辽兹最著名的管弦小曲。接着我换了一张 CD，选听歌剧《特洛伊人》里那一段有名的《皇家狩猎与暴风雨》。这一段卡拉扬的指挥确实精彩，从狩猎场面转到暴风雨那个"关键"，处理得有条不紊。我正"沉醉"在暴风雨的管弦音色中时，突然外面爆竹声与冲天炮声大作。我对这煞风景的"意外"虽然颇觉懊恼，不过也渐渐习惯了暴风雨中放点烟火。

当我继续在烟火声中听着柏辽兹《浮士德天谴》的《精灵之舞》与《鬼火小步舞曲》时，太太接儿子从补习班回到家中。我问她，今晚怎么搞的，鞭炮声这么多。她说，元宵

节啊！哦，真是！"今夕不知何夕"啊！刚好这两段完了，我换张CD听《浮士德》里的《匈牙利进行曲》。这个进行曲热闹无比，完全配得上外面此起彼伏的鞭炮声。太太突然问，这是什么曲子啊！我说，庆祝元宵节。为了证明我不是"虚言"，《匈牙利进行曲》结束后，我就按同一张CD中老约翰·施特劳斯的《拉德茨基进行曲》。听过这首曲子的当然都知道它的"精彩"，不过因为太通俗了，我在家里竟从未放过。太太反应之"激烈"完全可以预期，曲子结束（只有两分多钟）后她说："完了？"一副不相信的样子。

好，既然是元宵节，那就一切从俗吧。我拿出卡拉扬"新年音乐会"（1987）那一张CD，同样按住《拉德茨基进行曲》。这一张我在唱片行听过，买回家却从未放过。演奏之热烈，远胜刚刚那一张，特别是听众随着节奏大声鼓掌应和时，连我儿子都从他的房间跑出来，一直听到完。

这下我就可以表现我买CD对家人有"贡献"了，我接着就按《春之声》。当凯瑟琳·巴特的歌声一出现时，连我都被迷住了，真是"娇嫩悦耳"。如果要知道什么叫"黄莺出谷"，应该听一听巴特怎么唱《春之声》。

《春之声》结束后，我在听众的鼓掌声中忘了按遥控器，接着就是《蓝色多瑙河》。这首曲子我极"讨厌"，从来没在家里仔细听过。现在心情畅快，也就耐着性子好好听完。说实在话，不能说这首曲子不好，如果能亲眼看到维也纳的音

乐舞会那就更好了。怪不得新年音乐会一定要演奏施特劳斯，该欢乐还是应该欢乐的啊！

接着又回到《拉德茨基进行曲》，我一面听着乐曲里听众打拍子的掌声，一面听着越来越浓密的鞭炮声，心中不由涌起丝丝的惆怅之情。我知道这个意外的"音乐"节目所带来的佳节的欢乐快要结束了。当乐曲既终，听众的"安可"声越喊越稀弱，"安可"的希望越来越渺茫时，我怅然地关掉了音响。

我已在心里决定，今天晚上无论如何要教太太弄点汤圆来吃。

卡拉扬最迷人的一张"节庆"唱片

以艺术代替革命

钢琴家波利尼

　　如果每个人都要崇拜一个历史人物的话，那么，我可能选择列宁。这不是因为我一直向往革命，而列宁是个伟大的革命家，而是因为列宁的生活态度。当他被放逐到西伯利亚时，他一直跟当地的农民聊天，还尽力帮他们解决问题。结果是，没有人比他还了解当地生活。当俄国革命发生后，事实上谁也无法解决俄国社会的全部问题，谁去"掌权"，谁都会无计可施。列宁主张"夺取政权"，一些同志颇为迟疑，列宁责问说："当政权眼看要落到我们头上时，我们还不敢接手，能算'革命家'吗?"

　　列宁很年轻的时候就为自己定了生活目标，此后，他就凭着毅力与勇气一直往这目标前进。他的生活全部按"计划"进行，决不后退，决不浪费时间。他全部的生命完全掌握在

他自己手中，这样的生活能不令人向往吗？

当然，这说的都是"理想"，无非是废话。

对我们凡夫俗子来讲，生活只是一团乱，正经事没有人正经办，一切就是"混"，混一天算一天，混一年算一年，混不下去就拉倒——但是，如果没有"混"下去的决心，即使一直在混，也混得不愉快。该怎么办呢？

于是，我也佩服搞小玩意儿搞得极认真的人。譬如，我就极为欣赏桑普拉斯打网球。桑普拉斯打球很少表现情绪，即使输球也只是短暂沮丧，马上恢复镇定。他对于球的控制，从发球到致胜球，一切尽在掌握之中。当他打得最完美时，你只能赞叹：上帝啊，你怎么能"制造"出这样灵活的机器人。

从桑普拉斯我就想到一种现代艺术家的类型。我们不知道他自己的生活怎么样，也不知道他对当今社会的"满意度"怎么样，我们只知道他对他的艺术一丝不苟——极认真、极认真，认真到令你觉得"冷肃"。

我所"崇拜"的当代意大利钢琴演奏家波利尼就是这么样的一个人。

如果你不相信，那么，不妨去听他弹的肖邦的练习曲（DG 413794），或者斯特拉文斯基和普罗科菲耶夫的作品（DG 447431）。最好的测试方法是听他弹那一首举世闻名的《别离曲》（Op.10，No.3），极尽缠绵悱恻的离别，在他

的手中变成一连串准确、晶莹而冰冷的音符。我每次听完这一张唱片，都会松一口大气，觉得人世间的猜忌与怨恨、痴情与痛苦，就恰如辛稼轩所说的："回首叫，云飞风起。"在波利尼的手下，随着他那凌厉的琴音而化为乌有。听他弹斯特拉文斯基和普罗科菲耶夫，即使不会弹钢琴也知道技巧极其艰深，而他却运掌如飞，视爬千丈高山若履平地。怎么练出来的，你不禁困惑。而灌录这张唱片时，波利尼才不过二十九岁。

一九六〇年波利尼以十八岁的年龄，经评审全票同意，获得第六届肖邦钢琴大赛的冠军。当时的裁判长，七十三岁的鲁宾斯坦感叹说："真不知道我们哪一位评审可以弹得比他好。"

而这样的波利尼，却在获得大奖后销声匿迹了近十年，"闭门苦练武功"。当他在七十年代复出时，他的每一张唱片都让评论家惊叹不已。不过，在将近三十年的时间，他所录的曲子全部收进 CD，也只有三十二张。因此，我才可以夸口说，我买了他所有的唱片。

但是，你千万不要以为，波利尼只是炫技专家。他所弹的肖邦的《波兰舞曲》，按许许多多评论家的说法，其"诗情"又有鲁宾斯坦（举世公认的肖邦专家）所没有表达的微妙之处。对我来讲，听他弹贝多芬晚期五首奏鸣曲是难以忘怀的经验。这些曲子，我听过肯普夫和里赫特演奏，算是熟的。

波利尼惊动世界
的第一张唱片

最近，在寒冷的夜晚，我特别戴着耳机重听，而且分成两个晚上听，每一个音都不漏过，可算是我个人听音乐的"历史"上最认真的一次。任何文字都不能描写这种经验，我只能说，那两个晚上我一直到清晨五点都无法入睡。

一首曲子，不论二十分钟、三十分钟还是四十分钟，感情极其复杂，技巧极其艰深，从整首曲子的结构，到每一个乐句的快慢，到每一个音的轻重，无不控制得恰到好处。在演奏每一首曲子时，他就是一个独一无二的列宁，生活中做不到的，艺术里可以彻底实践，多好啊！

因此我就想起了海明威。他酷爱描写斗牛士、拳击手、打猎、捕鱼。这都需要勇气和技术，两者合在一起，一切都

变得干净、利落。譬如那个捕到大鱼的老渔夫，他捕鱼的技术无懈可击，他的耐力与勇气谁也比不上，捕到什么又有什么关系呢？这些"奇异的美"表现在海明威极为省净、每一个字都像一颗晶亮的鹅卵石的风格上。

因此，我也就了解到，以几何圆形为基础的画可能是最"美"的画之一。那么整齐、那么干净、那么冷肃，比之于混乱不堪的人世间，不也是一种美吗？

艺术史教科书和美学教科书有时会说，真正的前卫艺术家常常会成为革命家，这是有道理的——当然也无可否认，终究也只是"空头"的革命家。我相信，波利尼是这种类型的艺术家。

不要去想而是去亲近

趋近德沃夏克之路

讲起德沃夏克，大家都会提起他的《新世界交响曲》《美国四重奏》和《大提琴协奏曲》。我也跟一般人一样，先听这三首曲子。不过，只听了一两遍就不再听了。我觉得他的音乐有点"俗气"，缺乏德国音乐的缜密、深邃，也没有柴可夫斯基那种不凡的创造力。我认为他完全是被高估了，特别是被浅薄的英美世界高估了，从此以后就再也不理他了。

后来，我开始有系统地听室内乐。因为德沃夏克算是室内乐的"大家"之一，不得不选听一些他的作品，对他的印象稍微改观。他的室内乐并不像管弦作品那么"装样子"，显得平实、亲切多了。不过，这又再度证明以前我对他的感觉：他既不伟大，也不"脱俗"，只是一个"平凡"的人。这以后，我又陆陆续续听了他的一些较不知名的曲子，对他

农家子弟 ♪
德沃夏克

　　的"知识"逐渐有所增加，但对他的总体印象并没有根本的
变化。

　　说起来我是很想"喜欢"德沃夏克的，因为我终于知道，
他跟我一样，也是农家子弟，海顿和威尔第也是农家子弟。
只是，我在他那里怎么也找不到海顿、威尔第那种源源不绝
的生命力与创造力。为此，我一直耿耿于怀。

　　最近，天气老是阴阴的，颇有寒意，我一直蜷缩在客厅
中听音乐。有一天我决心重新"检阅"德沃夏克，把库贝利
克指挥的演奏统统搬到桌上来。我先听较短的《谐谑绮想曲》
（收在库氏指挥的交响曲全集录音里），意外地发现这曲子的
新鲜、活泼。于是，我又兴致勃勃地听了《交响变奏曲》（收
在库氏演奏的序曲、交响诗全集里），那种生动、灵活的感
觉是我从未听到过的。于是我又接着听他的更通俗的《弦乐

小乐曲》（DG 445037）。这个曲子我听过好几种版本（包括卡拉扬指挥的），库贝利克的指挥似乎不太知名，但是，我忍不住要说，他的版本是最好的一种。当我再听库贝利克的《斯拉夫舞曲集》时，我终于确定，我以前是走错路了。

有一阵子我太沉迷于管弦音色与录音，老是听卡拉扬、克尔特斯、贾维和杨颂斯的演奏。他们的演奏不能说不好，但就是不能像库贝利克那样"得德沃夏克之心"。库贝利克最大的特色是：他不吝于抒情。他离开祖国（捷克），流亡异乡二十年，当他演奏同乡前辈的作品时，那种对故土民情与曲调的眷恋是无人可以取代的。别人重视的是节奏的对比、管弦音色的变化，而他倾注的却是感情。只有像库贝利克那样"掌握"德沃夏克，才算真正地"了解"德沃夏克。

想到这里，我好奇地找出莱顿（Robert Layton）所写的《德沃夏克：交响曲与协奏曲》（台北：世界文物出版社）一书来读，没想到开头的"前言"句句深得我心。莱顿说："现代都市人常常活在音乐史上，只会在丰富的音乐传统的语汇中讨生活，忘了音乐的根本是在于：人与大自然、人与神，以及人与人之间的交往。"说到底，我以前的错误也就在这里。

从音乐史的角度来看，德沃夏克是非常"落伍"的。在十九世纪末，没有一个大音乐家那么不经思虑就一成不变地采用"古典形式"。像勃拉姆斯那种"古典主义者"，一辈子

奋斗的目标就在于：把自己的感情挣扎着"就范"于古典形式，而德沃夏克却一点也没有感受到这些形式的"问题性"就照搬过来用，这不是无知就是迟钝。德沃夏克音乐的大众化不就证明他不懂得"艺术史的进程"，完全符合既定成规吗？

如此批评德沃夏克的人（包括以前的我自己），大概都忘了，当我们觉得问题越来越复杂、感情越来越难表达时，并不是每个人都跟我们一样——有的人还是很善良、单纯。德沃夏克就是这样的一个人。在"世界公民"越来越普及的时候，谁能相信，只在美国待了几年的德沃夏克会得了那么严重的"思乡症"，会因此而谱出《新世界交响曲》和《大提琴协奏曲》慢板那种纯然出自肺腑的旋律？

让我们来听听勃拉姆斯的话。勃拉姆斯是一手提拔德沃夏克的人，是他帮德沃夏克争取到奥地利政府的津贴，让德沃夏克可以安心作曲；是他帮德沃夏克介绍出版社，让他因此名扬国际。当有人批评德沃夏克旋律太多、乐思太丰富时，勃拉姆斯回答说，他自己经过苦心焦虑才寻找到的主要乐思，德沃夏克却不费思量、轻轻松松就得到了。勃拉姆斯深知表达感情之难，因为他太复杂了，"话"总是不能顺畅地说，而德沃夏克凡事都可以"轻易"地歌唱，难道我们因此就应该批评他吗？莱顿引述了著名音乐学家爱因斯坦（Alfred Einstein）的一段话，我觉得说得好

极了。他说：

> 他（德沃夏克）从斯拉夫民间舞曲和民歌的根源
> 超脱开来，很像勃拉姆斯之从德国民间音乐超脱开来；
> 唯一的差别在于一切事物对于德沃夏克来说是天真无邪
> 和新鲜的，而对于勃拉姆斯来说，则总是带有一种渴想
> 的，或是神秘崇敬的弦外之音。

当我们沉迷于民间节庆的欢乐时，或者当我们沉浸于失恋或思乡的悲哀的旋律时，我们还需要"渴望"什么呢？而这些，就是德沃夏克淳朴的乡土情怀一再向我们"展现"的。我们像勃拉姆斯一样，挣扎着"寻找"那么一点失去的东西，而德沃夏克却就"那么"地表现出来了。

据说，德沃夏克最喜欢的生活是，和家人、朋友团聚，一起喝酒，一起唱歌、跳舞。他的音乐，到处充满了舞曲旋律。面对这样的音乐家，我们根本不应该用"心"去"想"他在表现什么，而应该纯然地去亲近、去感受。这也许正是"复杂"的勃拉姆斯那么欣赏"单纯"的德沃夏克的原因吧！

寻找巴赫

有些音乐家你很喜欢，可以谈个十天八夜；有些音乐家你听得不多，没什么好说的；另有一种作曲家你极常听，可就不知道要说些什么。这种人我只"碰到"过一个，就是巴赫——所谓的"西方近代音乐之父"。

巴赫的部分作品我极常听，譬如：《勃兰登堡协奏曲》、小提琴协奏曲、管弦组曲、《无伴奏小提琴组曲》或《无伴奏大提琴组曲》《平均律》及其他钢琴曲（应该说大键琴曲，不过目前我还只听钢琴版）。但就他个人及他那个时代而言，更重要的是管风琴曲和宗教音乐，而这些我都很少听，我所"认识"的巴赫，不但"偏"，而且极不完整，连随便谈一谈都没有资格。

我有一个朋友有一阵子常出入我家，看我常放巴赫，有一次忍不住批评说："这种音乐蛮单调的。"这种话真是"大

外行"，该打屁股。就说《勃兰登堡协奏曲》好了，巴赫那个时代的乐队编制跟现在的比起来实在是小儿科，但有限的乐手他却可以应用得出神入化，巧妙难言，音乐又极好听。要说这种作品"单调"，那世界上就没有好音乐了。

再谈到他那两组无伴奏小提琴曲和大提琴曲，大陆有一本介绍唱片的书是这样写的："小提琴独奏两个多小时，恐怕许多人会觉得沉闷，假如你没有纯粹的、不夹杂其他活动的整块时间可用来认真听音乐的话，我劝你还是别理会这类唱片，哪怕别人把它抬举得多么高……"作者是颇有名气的小说家，但我要怀疑他的音乐修养。巴赫的无伴奏，比贝多芬的许许多多的奏鸣曲——请恕我用这样的比较方式——都还耐听。

巴洛克时代的器乐曲，听起来好像都差不多，一千首也等于一首。但是，你听过巴赫，再听维瓦尔第，就会知道维瓦尔第有多简单，他的《四季》我只从头到尾听过两次。据说斯特拉文斯基很瞧不起维瓦尔第，认为他一辈子都在不断地重复，这话有一点道理。又如亨德尔，不论他的合唱曲有多伟大，他的器乐曲，除《皇家焰火音乐》和《水上音乐》外，其他的作品（如大协奏曲和管风琴协奏曲）跟巴赫的来比，真的只能说是"小巫"。

你只要常听，并多作比较（无意间的，不是有意进行的），就会体会到，单就器乐曲而论，巴赫就有多么了不

起。老实说，我可以"很容易"地在深夜枯坐两小时，只听无伴奏或平均律，对其他的作曲家就不常能够这样了。

巴赫为什么这么"伟大"，这个问题我曾想过。要说巴赫这个人的"性格"，从现在的观点来看，实在一点也不"出奇"，他就是一天到晚不停地忙碌、不停地生活。他很务实，不断地换工作，以便有较好的收入，一直到得了莱比锡大教堂管风琴师的位置才停止。要说他一生的大事，除了换工作、丧妻再娶，就再也没有什么好说了。他很少走出他工作的那些区域，不像亨德尔那样"周游列国"；从莱比锡到柏林去看望在那里任职的儿子，在他的生活里已是难得一见的"远行"了。

有一本巴赫传，对巴赫的描写真是有趣，值得转述。作者说：

> 巴赫的男性机能很健全、活泼，他遵守路德派的教义：每星期和太太做爱两次。他从来不使安娜·马格蕾娜（巴赫第二个太太）独守空闺。实际上，他的娇妻不停地怀孕。结果养了十三个小孩。

作者还说，贝多芬就因为没有好好地处理性欲问题，他的音乐才会急剧亢奋，并突然屈折而下降。而巴赫的两次婚姻都美满、幸福，因此他的音乐稳定而平静。

这种弗洛伊德式的"怪论"是否可信，当然要加以推敲。不过，从另一个角度来看，这证明巴赫是一个传统式的"正常男人"，不能以现代流行的"浪漫自我"的方式来看待。

作为一个艺术家，巴赫也不是现代意义的"浪漫主义"个人，他是个 Artist，也就是说：技艺家。传统意义的 Art，首先就要讲究技艺，在这方面，巴赫是最杰出的。他是当时欧洲最好的管风琴师之一，不但演奏极其高明，还深谙管风琴制造之道。他还会演奏许多乐器，至少他演奏小提琴和大键琴都有相当水准。年轻时他为了增进自己的技艺，可以走百里路去听一位前辈管风琴师的演奏。他是一个孜孜不倦的技艺追求者，但绝对不是现代意义的"形式主义者"。他的平均律和无伴奏作品，原始"创作"目的都是为了教导人熟练乐器，但现在没有人敢说，这不是"艺术作品"。

现代社会实在太复杂，现代人大都有些不同程度的神经质，以至于太重视自我，太强调个性。我到现代都会已经三十多年了，但从来就没有看过像我祖母那么"祥和"的人。在她死前不久，她"非常平常"（好像她说的是吃饭、睡觉一类的事）地跟我们说，她"回去以后"，我们要如何如何的。我觉得现代艺术家就是现代人的"代表"，他们都是"有问题的个人"，每个人都在焦灼地寻找"意义"，每个人都力求"不要发疯"，或者"努力发疯"，这真是没有办法的事。

　　据说古尔德演奏的巴赫可以医疗精神病，这是在推崇古尔德。其实应该说，巴赫可以让我们焦躁的心暂时回复平静。是我们自己"有问题"，所以我们听贝多芬、听舒伯特，是在寻求知音、寻求共鸣，而我们听巴赫，大概是为了"找到平静"，这也许是我深夜可以长久听巴赫的原因吧。

二穆娇娃

无聊小记

最近买 CD 常常碰到困难——唱片行逛了老半天居然找不到几张想买的。据说全球经济不景气，各大公司出新片很节制。最糟糕的是，台湾的代理商非常小心翼翼，凡是他们以为不好卖的片子就不进，或者进得极少。结果是：只剩下最常见、最好卖的片子；你存心想找的，十张有八张找不到。

有一天我身上有两千多块"闲钱"，照老例跑到唱片行"散散心"，哪想到绕了一个多小时，好不容易挑了几张，一点"购物"的快感也没有。正在犹豫要不要结账，抬头就看到了好几张穆洛娃的 CD，封面上的不同姿态的照片正对着我看（笑?）。

这个穆洛娃，今年芳龄三十九，四年前来过台湾，热

闹了一阵子，至今"余温"犹存，有些 CD 的侧标上还印着"穆洛娃来台特"。我对着这些 CD 研究了好一阵子，端详每一张封面，算一算口袋里的钱，"罄其所有"，买了七张，两千三百一十元。

回到家里，我随便放了其中一张，似听不听的，大半精神其实是花在"研究"封面上穆洛娃的照片。穆洛娃于一九八三年从苏联"投奔自由"，她较早的照片大半穿深色衣服，长头发，脸上不常见笑容，有一种"神秘感"。在最近几年的照片上，她的头发已剪短，她甚至穿起露肩、低胸的白上衣，还明显化了妆。我认为她不"美"，但没有自信，一张一张拿给太太看，太太的结论是：很漂亮啊！我又仔细翻了说明书，发现有一张极"媚"（也就是"性感"）

神秘、妩媚
的穆洛娃

♪ 迷人的穆特

　　的，请太太评鉴，太太表示同意。这一张照片在菲利浦编号466091 的 CD 里，有兴趣的读者不妨买来"看看"。

　　从菲利浦的穆洛娃，我就想起 DG 的穆特（或译慕特），后者目前芳龄三十五。我已买了她跟卡拉扬合作的所有CD，不是为了她，而是为了收集卡拉扬。以前买这些唱片时，我对卡拉扬是有些不满的——为什么要跟这个十几岁的"小女生"合作，害我花了冤枉钱，买了也不会想听。（我还买了穆特演奏的三张现代音乐，这一次是为了她所录的"曲目"，倒是听过一两遍的。）

　　这个穆特，这几年比穆洛娃还红，有一阵子逛唱片行，老是在最显眼处看到她的《卡门幻想曲》，一身露肩的黑礼服，实在是有些胖。还有一张精选曲《浪漫的艺术》，只印

了她的头像，一张有点娃娃似的"少女脸"。最近她好像又出了几张 CD，我没怎么注意。

于是我拿出 DG 的目录来研究，发现自《卡门幻想曲》后，她又出了四张唱片。我又发现她最近的照片大有进步，她看上去已是"明艳动人"的少妇了。尤其是印在"柏林演奏会"（DG 445826）那一张 CD 上的照片，照片里，她涂了唇膏的红红的小嘴微微张着，牙齿整齐洁白，两眼好像在对你"说话"，真是"迷人"。

经过这一费时大约一个多小时的"研究"，我搜购穆特和穆洛娃的兴趣终于产生出来了。我仔细翻阅目录，查核她们的唱片，发现：穆洛娃还缺八张、穆特还缺十一张（包括 EMI 五张、Erato 一张）。下个礼拜逛唱片行又有"新目标"了，不必再为没有 CD 购买而发愁了。

我的一位异性朋友读过我的《皮尔斯的面容》一文后，满怀恶意地讥笑我，原来我是在看"封面女郎"，而不是在听音乐。不过，皮尔斯从任何角度来看都不"美"，我"问心无愧"。现在可不一样，二"穆"娇娃是有一点漂亮的（至少有人会"迷"她们），所以我应该谈谈她们的"琴艺"，以免被批评说"好色"，或"意淫"，等等。

最近几天听她们两人拉的曲子，粗略的感想大致如下：穆洛娃出身苏联，琴声虽不像欧伊斯特拉赫和柯岗的那种"刚硬"，但也够"细韧"了，确是有些本领。但她的"境界"

却出乎意外地"清淡"，并不作出激昂慷慨的样子，因此我比较喜欢她拉奏鸣曲。她拉的勃拉姆斯的奏鸣曲和巴赫的无伴奏组曲，初听会让人觉得没什么，好像有一点"稀松"，再听就会听出味道来。她拉的协奏曲，我最喜欢的是门德尔松那一张，有一种奇特的"青春的幻想"。

穆特让我有些困惑，因为我从她听出三种味道。她十几岁和卡拉扬合作的贝多芬的小提琴协奏曲和莫扎特的第三号、第五号小提琴协奏曲，具有优雅、清纯的古典味，而她的《卡门幻想曲》和西贝柳斯的小提琴协奏曲却又"浪漫"、热烈得很。也许她小时候"受制"于卡拉扬，长大后终于"发飙"了吧！

但是，我最喜欢的却是"柏林演奏会"那一张。她把德彪西和法朗克小提琴奏鸣曲那种法国式的"感官性"排除净尽，换上德国式的端整细密，让这些曲子变得更严肃而深邃。她的德彪西具有一种深沉的悲戚，让我觉得非常奇怪，但也很喜欢。

我读过一本大陆出版的介绍小提琴名家的入门书，作者似乎懂得小提琴。他比较推崇穆洛娃，认为穆特技巧不够充实，诠释也常常有问题。我完全不懂乐器，当然无法判断。就业余聆听而言，穆特大概没有那么差，而要体会穆洛娃的"细韧"中带点"清淡"，大概也并不容易。

据唱片商的广告说，穆洛娃"只可与米尔斯坦、欧伊斯

特拉赫并论",而穆特则是"梅纽因之后最大的天才""小提琴天后"。是不是这样呢？我是一点也没有能力判断的。要不是最近常没 CD 买，无聊至极，我大概是不会去收集她们的唱片的。现在最可虑的是，她们的 CD 我目前都只剩两张未买（穆洛娃已买十三张，穆特十九张），下一步我该买谁的呢？

十年晚识两大师

现在偶尔还会在唱片行听到这样的问话：请问有没有福特文格勒的贝多芬第九号交响曲。或者：你们有托斯卡尼尼的唱片吗？你不用回头看，就知道这是一个刚要"入行"的人，像这样的大人物的演奏，"稍有常识"的都会自己去找。而且你准知道，问话的人一定刚读过什么入门书，把福特文格勒或托斯卡尼尼说得神奇得不得了，所以他非买到不可。

我一点也没有以"内行"自居，也不是要讥笑这些"老兄"（或老姊），因为我自己也受过"骗"，吃过一些苦头。我刚被一位高中同学引导去听古典音乐不久，就读到一本托斯卡尼尼的传记，阅后极为崇拜。又，我们那个时候读"乐评"，十之八九都是邵义强先生写的，而他只要一有机会，一定盛赞福特文格勒的第九号。当我好不容易找到这些唱片（那个时代我们只买得起台湾的盗版唱片，而盗版唱片极少历史录

音），试听了之后，"失望极了"，从此对福、托"两大师"敬而远之。

两位大师的水准当然不会差，问题是，我们刚入门，曲子都还听不熟，怎么能"欣赏"录音那么老旧的演奏。我有一位朋友，比我还执着，试听的次数比我多得多，有一次他忍不住跟我发牢骚。他说："你从坟墓里挖出一个完整的骨架，告诉我，这是个大美人，当然，她活着时很美，但现在却只剩下骨头。"他的"妙喻"让我印象深刻，等到我们有钱买得起原版唱片时，我们都不轻易买所谓的"历史录音"。

其实我对录音并不挑剔，早期的立体就可以接受。刚开始的基本曲目，大概以瓦尔特或伯姆的居多（偶然加点卡拉扬）。如果是俄国、法国音乐，大半听安塞美或奥曼迪的。后来"知识渐广"，钱也"越来越多"，收集的范围不断扩大，但是，对于单音道时期的录音，还是一直小心翼翼，不轻易"浪费钱"。

进入 CD 时代不久，我毫不犹疑地就购买了福特文格勒和托斯卡尼尼指挥的"九大"，和老托指挥的勃拉姆斯的"四大"。并不是我的观念改变了，而是因为以我当时的收入，以我的 CD 购藏量，如果缺少这些"名演"，那简直太没面子了。当然，我几乎不听这些"名演"，至少从来没有认真听过。

我长期抗拒老托跟老福，可能因为我有一点"叛逆心

理"。好几年前，RCA为托斯卡尼尼出了一套大全集，共八十二张CD，这大概是CD史上最大的壮举。我心里想，真有那么好吗？我一点也不动心，除了贝多芬、勃拉姆斯那两套，我一张也没买。至于老福，我对于日本人疯狂"寻找"他每一次实况演出录音的不顾一切，除了"佩服"之外，一点也不想效颦。当我CD收藏量高达六千张时，两位大师的录音我也只是再加买福特文格勒指挥的勃拉姆斯的"四大"（因为EMI终于出了中价位版，比起日本版可以少花不少钱）。

可是，我终于"破戒"了。起因是这样的：舒伯特的第九交响曲，我一直听不出味道来，不论是瓦尔特，还是伯姆、卡拉扬，我屡次试听都废然无功。据说福特文格勒

♪　福特文格勒

在 DG 出的那一版（编号447439，这是老福难得的录音室录音，不是现场）很有名，我就买来再试一次吧！我终于了解到老福把"漫长"的曲子"集中贯注"，以让它显出真髓的本领。至于老托，我偶然在资料上看到：当卡拉扬想指挥莫扎特《第十五号嬉游曲》时，有人感到不解，问他这种轻松的"小曲子"有什么好。卡拉扬说，他以前听过托斯卡尼尼的指挥。这个故事让我很好奇，不免找到这张 CD，听听看（我已听过卡拉扬版）；于是，我又买了老托另一张莫扎特的交响曲，也听了。老托干净利落的风格让我大为服气。

当我重新再听"两大师的遗产"时（已经事隔十多年了），我还意外地发现，他们的录音并没有以前留存的印象那么差。于是，我又有了理由可以"搜购"他们的东西了。可惜

托斯卡尼尼

我"醒悟"已晚，老托的全集已七零八落，难以寻找，我只买到五十张左右；老福的唱片较好买，我现在大概有七十张，这样的"记录"并不算好，我一点也没有夸耀的意思。

不过，我并不后悔，我对两大师从来没有痴迷过，因为我的"启蒙师"是瓦尔特。由于我早年最常听的亚洲唱片的盗版有许多瓦尔特指挥的交响曲，我已习惯于他的"从容大雅"，先天上就排斥了老托的迅疾凌厉与老福的激昂热情。我至今还觉得，演奏莫扎特，没有人有瓦尔特的那种"风度"。由于偏爱瓦尔特，后来我宁要与他相近的伯姆，而长期排斥据说是综合福、托两家之长的卡拉扬。再后来，我终于崇拜卡拉扬而抛弃伯姆，但至今也还没有忘情瓦尔特，所以也就不会"迷"上老托或老福。

人的早期经验真是奇怪，像胖子潘光哲，年纪比我小个十多岁，他就不像我对瓦尔特那么有感情，我猜想，他古典乐的"启蒙期"一定很少接触瓦尔特。他最近"幡然悔悟"，突然跟我说，瓦尔特好像很有味道。我突然想起，我现在说，老托和老福好像有一点"了不起"，不是跟他的"进步"很类似吗？所以，我一点也"不敢"讥笑他，并寄望于"崇拜"老福或老托的人也不要说我："至今才悔——十年迟。"

补记：以上这些文字已写了一段时间，后来看到日本出了一套托斯卡尼尼的大型选集，经过补买，RCA 的老托全集

我差不多已有了十之八九。有一次我和李培元（这是我最近认识的 CD 朋友）在胖子潘光哲家放老托的海顿交响曲给胖子听，胖子目瞪口呆，对老托"机械"式的、有力的节奏感简直无话可说。

至于福特文格勒，我们也比较了他跟别人演奏的一两首贝多芬交响曲，他的速度和老托刚好相反：极富弹性、变化无方、说服力极强，不知道他是怎么搞出来的。我买了一本《福特文格勒的指挥艺术》，按里面的 CD 目录一张一张找，破费极多。总的来说，老托和老福确是截然对立的大师，以前的我，见识真是太浅薄了。

特立一世的巴托克

"有一阵子心情非常的烦闷，好像世界上的人都欠了我一笔大债，没有一件世事看起来如意，也没有一个朋友看起来可亲。晚上一回到家，吃完了饭，立刻打开音响，开始放起音乐来，先是在音乐的旋律中迷迷糊糊地半睡一段时间，清醒过来以后就认真地听音乐，通常都要听到十二点，然后关机睡觉。印象最深刻的一次是听懂了巴托克的《第六号弦乐四重奏》，我从来没觉得'杂乱无章的不谐和音'听起来这么舒服，真是如聆仙乐……"

以上这一段话大约是七八年前写的，一位很少听古典音乐的朋友看到后跟我借了这张 CD，事后他告诉我，"真是好听"，并从此开始听起古典音乐。但是，我太太第一次听我放巴托克（十多年前），却只有一句评语："吵死了。""吵死了"的巴托克竟也可以引发人对古典音乐的兴趣，确乎是我始料

所未及的。

巴托克和勋伯格、斯特拉文斯基齐名，公认是开拓现代音乐的"三大家"，在二十年代他的音乐是很不和谐、节奏很复杂、很野蛮、"很现代"的。现代人当然也很孤独，甚至比传统社会的人更孤独；但是，这种孤独却包含了愤怒、嘈杂，并在愤怒、嘈杂中透出个人"幽微难言"的心境。在我的聆听经验里，巴托克的作品最能传达这种心情。除了《第六弦乐四重奏》，他的《第一小提琴奏鸣曲》也是这方面的杰作，这是"抒情"的现代音乐的代表作。

但是，我最早喜欢巴托克，并不是为了这些作品，而是为了他强烈的叛逆精神。他的《第一钢琴协奏曲》，用一种奇特的节奏，把钢琴"敲"得令烦闷的心情"飞扬"起来。他的《为弦乐、敲击乐器和钢片琴而作的乐曲》，快板乐章激昂的热情几乎全在于"敲"。他把两种不同的节奏并列而平行前进，好像左边在打篮球、右边在踢足球，各有不同的"呐喊"，但这种"呐喊"却是孤独的个人的呐喊。

现代音乐，正如其他现代艺术一样，具有极大的创新性。它们的基本规律其实出自同样一种方法，即：表达媒介的全面更新。用通俗的话来说，就是：说完全不同于传统的"语言"，穿完全不同于过去的"衣服"。但是，穿"奇装异服"并不能保证穿的人就可以显现出不同的"气质"。譬如斯特拉文斯基《春之祭》的"野蛮"，明显不同于传统音乐的"和

谐"。但你多听几遍以后，可能会觉得，斯特拉文斯基血液中的"蛮性"其实并不那么浓厚。

作为现代音乐的三大家，巴托克的"语言"与"衣服"并不像斯特拉文斯基和勋伯格那么新颖而引人注目，但我觉得，他的"根骨"却是最植根于现代社会的。他的"叛逆"绝不是一种姿态，而是出自性格深处的"气质"。你看巴托克的照片，没有一张可以在发型、服饰、姿势上看出，他与世俗并不兼容：在这方面他一点也不出奇。但只要你细听他的音乐，就会知道，他是绝不会妥协的。

第二次世界大战前夕，他的政府（匈牙利）倾向纳粹，而他极为厌恶纳粹。那个时候，整个欧洲都笼罩在纳粹法西斯的阴影下，他不能忍受，决定离开匈牙利到美国去。对于远渡重洋到异乡去，他感到不安，他没有把握可以在美国活得好，但他宁可离开欧洲。到了美国，他果然无法适应美国的商业社会，活得很苦、很穷。一个富有的美国人愿意跟他学作曲，一年付他一千两百美元；但他认为，作曲一事是无法教的，拒绝了。他的好朋友都知道，你不能"救济"他，他决不接受。你换个方法，假装委托他作曲，预付一笔钱，到时候他写不出来，就把钱退还。

我们可以说，他的"叛逆性"来自他正直个性对不合理社会的"愤怒"，完全发自真心，而不是一种姿态。你从他的音乐完全可以知道，他极为严肃，他的艺术绝没有"玩"

的成分。相对来讲，即使你承认斯特拉文斯基的技巧非常高明，但他仿佛随时想"耍"给你看，要博你佩服一下。

　　巴托克的"真诚"让他显得好像"特立独行"一般，其实他一点也不想这么做。当他的艺术愈来愈成熟时，他的听众却愈来愈少。除了极少数几个了解他的人，大家都不知道他在"搞"什么。他钢琴弹得极好，还可以靠演奏维持生活，但是，他非常孤独。这种孤独感，再加上他与生俱来的叛逆性，形成了成熟期最感人的音乐。他最著名的两首管弦乐曲——《为弦乐、敲击乐器和钢片琴而作的乐曲》和《管弦协奏曲》，虽没有"交响曲"之名，却可以算是本世纪最具创造性的两首"交响曲"，因为它们表现了他的叛逆、孤独

表面绅士、
内怀叛逆之心

和奋斗的完整的历程。

巴托克在世的最后几年重病在身，他也知道自己将不久于人世。在病床上他还苦撑着写完《第三钢琴协奏曲》，希望死后专供他太太（也是钢琴家）演奏，好让她谋取"生生之资"，这是他唯一可以留给他太太的"遗产"。他怎么样也想不到，死后没几年人家就"发现"他的价值。他乐曲的版税收入，据说一年可达十万美金。

有一段时期，我曾认真地选听现代重要作曲家的重要代表作，这就更加肯定我一向的"感觉"：巴托克应该是本世纪最伟大的音乐家——至少，我最偏爱他。

支持肖斯塔科维奇

"苏维埃社会主义共和国联盟"以及它所控制下的东欧社会主义集团，在世人错愕不及之下突然烟消云散、楼厦倒塌，已经好几年了（我已记不得那是哪一年的事了），但我还记得我对肖斯塔科维奇的感情的缘起。

肖斯塔科维奇是苏联的头号作曲家，十八岁时就谱成了足以传世的第一号交响曲。他几次受到批判，但他在苏联的崇高地位从来没有动摇过。他对苏联政权心怀不满，但不能说他不"支持"这个政权。西方评论家对他也无可奈何，只能说他时时屈服于专制政权，写作一些"御用音乐"，又说他受限于苏联官方的僵硬艺术观，风格很是落伍，跟不上西方前卫潮流。

我可不信西方这一套。从十九世纪伟大的俄罗斯文学传统来看，革命是不可避免的，我同情俄国革命。我嫌恶西方

人没头没脑地指斥革命，因此，我偏要喜欢"支持"革命政权的艺术家。我购买许多苏联的文学作品，并开始有意地去"崇拜"肖斯塔科维奇（以及他的同僚普罗科菲耶夫）。

十多年前，当我开始买原版唱片时，我就极爽气地买下了肖斯塔科维奇的《交响曲全集》（康德拉辛指挥），以及《弦乐四重奏全集》（鲍罗廷四重奏团演奏），我大概花了一万多元，而那时我还没有任何专职。那个时候，我只听过他的第一号和第五号交响曲，自以为很喜欢他的音乐。天知道，我到底了解他多少。不过，十多年来，我对他的"忠心"从来没有动摇过。我已经买了他的六种交响曲全集的演奏，还有两种正在随出随买中。还有，只要穆拉文斯基演奏他的交响曲，即使同一曲子的不同演奏我都买。我有意搜集他所有曲子的录音，连电影配乐和极小的乐曲都不放过。

老实讲，这真是有一点"执拗"，大可不必如此。他的作品实在太多，未必每首都动听；而且，他的很多曲子都很长，要好好听完一遍也真不容易。我真正用心听过的，其实也不多，常听的大概也只有五六首、七八首而已。

但是，也不能说我喜欢他全是由"意识形态"和"意志"来决定的。首先，我是被他的谐谑曲所吸引的。他这一类的乐章充满了强烈的讥刺性格，似乎世界上的一切全不放在他的眼内。鲁迅说：横眉冷对千夫指。我觉得肖斯塔科维奇颇有这种味道。他天生具有瞧不起人的叛逆性格。

后来，我慢慢能够耐心听他的慢板乐章。这种乐章常常比谐谑曲长上三倍以上，一没有耐性就会滑过去。他内心的幽微、纠结、挣扎，都会在这种乐章中像春蚕吐丝那样慢慢地、细细地"吐"出来。他是非常神经质的人，有人说他是音乐中的陀思妥耶夫斯基。慢板乐章最能看出他这种性格。

他的曲式结构大半是由慢、快、慢、快四部构成。两个慢快乐章，一个比较抒情而哀伤，一个就是上面所说的幽微深邃。第一个快板以讥刺性的嘲谑来"解构"，第二个快板以迅捷的速度横扫一切，以达到雨过天晴的开朗效果，不过也往往在结尾处留下一点苦涩的味道。这种结构是先沉郁、痛苦，再寻求解脱，颇异于传统交响曲的快、慢、快、快——这是奋斗、挣扎、再奋斗，以至胜利。我相信，以交响曲式的规模，写出现代心灵的挣扎过程，大概没有人可以胜得过他。

有一阵子，我老是在他和普罗科菲耶夫之间犹疑不决，不知道哪一个较伟大。普罗科菲耶夫性质较近于托尔斯泰，我喜欢他们的开朗、质朴而抒情，不喜欢肖斯塔科维奇和陀思妥耶夫斯基的神经质。但最近半年，当我仔细听了肖斯塔科维奇的第七、第八、第十一交响曲后，终于清楚地知道，还是肖斯塔科维奇比较伟大。

西方评论家大都不太愿意面对这二首交响曲，因为第七、第八写列宁格勒的围城战，第十一写一九〇五年（不是

一九一七）的大革命，都有强烈的政治倾向。这些评论家大都不能把群众在暴政和战争中所受的苦难和某一政权加以区别。譬如，痛恨苏联政权并不能因此就否认苏联人民在希特勒侵苏之战中所表现的勇气和所蒙受的重大牺牲（西方史家总是不能公正地描述这一切）。肖斯塔科维奇处理群众情绪真是动人心弦。一九一七年革命时，年纪尚小的他亲眼看到沙皇的卫兵用刺刀刺死无辜的小孩，列宁格勒人民浴血苦守城池时，他始终与他们站在一起。他的群众经验促使他创作了三首前所未有的"人民英雄交响曲"——主角是"人民"，远远不同于传统式的"英雄交响曲"——主角是个人。

生活在革命狂飙时代的苏联艺术家，我们不能用他对革

命政权的支持或反对程度来衡量他成就的高下。这种做法是一刀切。肖斯塔科维奇的声望并不因苏联垮台而坠落，从近十年来肖斯塔科维奇作品的录音的热门程度就可以看出，他被承认的趋势反而一直在往上涨。最近我一直在考虑，他是不是可以取代巴托克，成为我心目中最伟大的本世纪作曲家。也许再细听他的作品三五年，我就会改变我的投票方式。

怎么又回到人间来了？

老迪的"公设"世界

从前我有一个学生，得了严重的单相思症，非常痛苦。基于我个人过去的经验，我对他非常同情，把研究室借他，让他静养。有一次他问我，怎么样才能减轻痛苦，记得我回答说，假如他喜欢数学，不妨每天做些数学题目。

回想起大学时代，常有青春期的苦恼，又不知道怎么恋爱，有时候极为烦躁，"正书"读不下去，有一阵子我就读数理逻辑，还因此而"猛K"了一两本"后设数学"，在推理的游戏中减轻了不少痛苦。

这种经验非常宝贵，所以，当最近这几年遭逢中年危机时，我便会"硬啃"一些冷冰冰的当代前卫音乐。什么梅西安、布烈兹、施托克豪森、诺诺、贝里欧、亨策、里盖第、卢托斯拉夫斯基、彭德雷茨基……不管三七二十一，看到就买，有空就"硬听"，好像在太空漫游一般，"茫茫渺渺"，

脚不着陆，手无可攀，连"摸着石头过河"都还说不上，就这样熬过了一段时间，证据是：累积了一两百张当代音乐的CD。

以前从数理逻辑和后设数学知道，数学的基础在于"公设"，你不喜欢十进位，就可以设定二进位或十七进位等等，那么你就可以得出全新的另一种数学系统，这真是很有道理。就以社会来说，在母系社会，每一个女人是一个中心，她生了一大堆孩子，以"氏"为别，孩子根本不知道父亲是谁。从这一根本"假设"出发，那么，母系社会就完全不同于现在的"一夫一妻"制度下的社会，而男人又可以在外面找女人、养女人了。

从这个角度来看，当代前卫音乐可谓是撇开传统音乐的"公设"，另起炉灶。从前以弦乐为主，现在偏偏专重铜管与敲击乐器；从前讲"起、承、转、合"，重"发展"，是"时间性"的，现在却偏好细节，把许多细节"并列"，变成"音乐空间"了；更重要的是，从前讲和声、讲调性，现在却以以前认为"不和谐"的为"和谐"，而且尽可能模糊调性，甚至去除调性。

我在这种莫名其妙、从来没体验过、难以描述的"大海"中翻滚了好一阵子，也不能说没有收获。因为，我在这片"大海"中找到了一位最偏爱的作曲家——杜蒂耶（Henri Dutilleux）。他是法国人，一九一六年生人。他的

名字我不会念，只好按一本大陆书的译法，叫他"迪蒂利留斯"（以下简称"老迪"），这译名倒有一点古罗马人名的味道。

　　老迪有一首大提琴协奏曲，名为"完整的世界，遥远的……"（可以听本曲的被题献者罗斯特罗波维奇的演奏，EMI 49304），大提琴好像在太空中漫游，向往一个遥不可及的世界，却又"无枝可栖"，忧郁的琴声持续不断地穿透在太空层的"非人间"的音波之中，比一叶扁舟漂荡在渺无边际的大海还要动人心弦。EMI 的同一张 CD 还收了卢托斯拉夫斯基题献给罗斯特罗波维奇的一首大提琴协奏曲，我至今还听不懂他要表现什么。

保证值得一听

老迪的另一首杰作是《音乐、空间、运动》，又名"星辰满天的夜"，也是描写太空的。第一乐章是静态的，幻想式地呈现夜空的色彩缤纷；第二乐章是动态的，刻画夜空与星辰的"庞大"的流动，充满了"诗意"，我觉得不下于德彪西的《海》。

说到底，老迪是一个法国式的印象主义者，以主观的幻想涂抹他所认识的"宇宙"（不是"世界"），这是"生物性"的，而不是"人间性"的。他有一首曲子，名叫"Métaboles"（变化重复），很难翻译。按他的说法，宇宙在"生成"中不断地变化，到了最后，你根本就不认识原来的样子了。按这个意思，我以为可以把这首曲子译为"生化"，即"生成变化"之意。（以上两首曲子可听毕契可夫与巴黎管弦乐团的演奏，菲利浦 438 008。）

老迪的印象主义是要表现宇宙生成、变化的过程，并以自己诗意的想象涂上"幻彩"，我们只要想象德彪西以描写海与夜的本领来描写太空与宇宙就差不多可以了解老迪的用心了（当然要使用德彪西所不知道的前卫音乐的技巧）。不过，在这样的印象的"呈现"之中，老迪会让我们想到："那么，人是什么？人在哪里？"他的印象主义透露出形而上学的本质来。

在当代音乐家中，老迪的名气并不大，前面所提到的那些名字，每一个都比他的响亮。老迪长期在法国广播公司做

事，据说他有安排节目的天才，但他的作曲时间并不多。而且，老迪不会赶潮流，不走在时代尖端，他的"同胞"布烈兹，比他年轻九岁，战后和一群朋友搞韦伯恩的"音列理论"，一早就名扬世界了。布烈兹又擅长指挥，到处宣扬现代音乐，天下无人不识他。而老迪只是默默作曲，几年才发表一部新作。不过，法国系的指挥家都知道他的价值。将来的音乐史也许会说，杜蒂耶是德彪西之后的第一人。

我花了不少时间，才搜集到老迪的十五张 CD。他有一首小提琴协奏曲，题献给史特恩，史特恩的演奏在 CBS/SONY 64508 那一张 CD 中。他主要的管弦作品，差不多都已录在 Chandos 的三张 CD 里（编号 9194 9504 9565，托特里耶指挥 BBC 爱乐），另有一张 CD 把大、小提琴协奏曲并在一起（DECCA 444398，迪图瓦指挥法国国家交响乐团）。他主要的"小曲子"（包括一首钢琴奏鸣曲、一首弦乐四重奏）见 Erato 4509-91721（两张 CD）。他的芭蕾《狼》收在 EMI 63945 里。

总的说来，老迪音乐世界的"公设"虽然和我们的人间有别，好像也还有一点"交集"，所以，他大概还算是个"保守派"吧！

性感的女高音

　　这个题目需要解释一下，免得引起误会。因为一般人总以为女高音大都身量壮硕、腰若汽油桶，怎么样也说不上"性感"。据说威尔第的《茶花女》首演时，就是因为什么壮硕的女高音饰演娇弱的女主角，视觉与心理的预期差距太大，导致观众大笑不止，因而失败。

　　其实，这种先入之见亟须修正，因为女高音面目姣好、身材有致的不乏其人（尤其是年轻时）。即以"歌剧女神"卡拉斯来说，在她减肥成功以后，似乎是可以列入"美人"之林的，要不然她的各种剧照和家居照片不会比比皆是，印在许多封面和说明书上供人观赏。

　　但是，本文标题所谓的"性感"并不是指面貌、身材，而是要谈她们的歌声。我听歌剧本来就较晚，再加上生性鲁钝，一直要到很久以后才了解到，女高音高亢的歌声中的

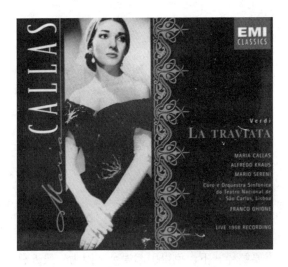

"性感"因素。本文想谈的就是这一点。

　　说起来也算是意外。我每礼拜上台北买 CD，大都要在台北家中过一夜，这里没有音响，我只能借用我家小妹的随身听，戴着耳机听，暂时过一下瘾。有一次我买了阿巴多的《卡门》，透过耳机，贝冈莎（饰卡门一角）的声音清晰无比，卡门挑逗荷西那一段唱腔，真是令人"怦然心动"。从此以后我才开了窍，知道要从女高音的声音中去领略一点"声外之意"。

　　这样的例子可能又要引起误解，以为我说的跟角色的性质有关系。其实不是。卡门当然以引诱男人为能事，她的歌声本来就该"动听"（至于要如何的动听，不同的女高音会

有不同的诠释法）。女高音声音的"性感"其实并不限于卡门这种角色，那是无施而不可的。

有些角色虽然不同于卡门，但本质上声音也该是"迷人"的，譬如恋爱中的少女（《塞维利亚的理发师》的罗辛娜、《弄臣》的吉尔妲），或者俏皮的女仆（《费加罗的婚礼》的苏珊娜），或者女高音饰演的小男孩（《费加罗的婚礼》的凯鲁比诺、《假面舞会》的奥斯卡），她们"迷人"的歌声中总有"性感"的成分。

女高音"性感"的"无所不在"，还不在于这些角色，而在于：即使扮唱悲剧女主角的所谓"重抒情女高音"也是如此。譬如，威尔第《假面舞会》的阿梅丽亚、《游唱诗人》的蕾奥诺拉、《阿伊达》的黑美人，即使在唱最悲伤的咏叹调时，也还是"迷人"的。这真是要命。

年轻时的
弗蕾妮，
她的声音
真迷人

当然，每一个著名女高音歌声中的"性感"程度是不一样的。譬如卡拉斯、普莱丝，就比较"纯正"。也许就因为这样，她们才成为最著名的威尔第悲剧角色的女高音吧！但也不能一概而论，譬如弗蕾妮和李柴蕾莉，她们的声音都极"娇艳"，不论唱威尔第，还是普契尼，都会让人沉迷、流连不已。

台湾有一位乐评家说过，搜集女高音就好像搜集许许多多的金丝雀。这实在说得有一点"等而下之"了，"境界"不是很高。不过，说得是有一点"老实"，不打自招了。男人听歌剧，也许大半是在选听他所喜欢的女高音罢。有一次我偶然买了一张花腔女高音史特莱希（Rita Streich）的选曲，非常喜欢。她虽然是五十年代的老歌手，录音比较老旧，但我以为她的声音要比现在红极一时的凯瑟琳·巴特好听。于是，我翻遍目录、找遍唱片行，把市面上能找到的她所演唱的歌剧，即使她只唱配角，也都买下来。又如弗蕾妮，她的声音之美真是无法形容，你不妨去听听她在《父女情深》（这个中译名实在太俗滥了，原名"西蒙·波卡奈拉"）所唱的咏叹调《星星与大海在微笑》，真是迷人极了。你简直不能相信她已四十二岁了，唱少女还唱得这么好。她实在太有名了，唱片极多，为了搜集，我真是花了不少钱。

当然，每个人的喜好千差万别，是难以"统一"的。有一次我偶然与诗人杨泽一起逛 CD 店，他大力跟我推荐一名

叫兰普（Ute Lemper）的女歌手（这个名字很奇怪，杨泽好像念成乌梯·恋波）。她以唱魏尔（Kurt Weill）的歌剧而出名。杨泽说，她的声音属"闷骚"型，极性感。我当场买了两张。她的声音确实特异，是一种西洋式的"哆"（希望这个字没写错），有时候又故意装"硬"，"刚柔相济"，让我不知怎么面对，不过，我要坦白承认，这两张 CD 我都没听完，显然我们两人喜欢的类型不太一样。

说到这里，我觉得我在文章一开头所有意采取的"典雅庄重"的文风有点"垮"下来了，应该"节制"一下。于是我转念一想：不知道女性是如何听男高音的，当然我不是女性，这个问题是无法用想象去回答的。我还想说的是，我也很喜欢"搜集"男高音（还有男低音），也可以写出一篇"杂文"来谈一谈，但为了避免人家说我"作态"，我看就免了吧！

结论：在较淳朴的部落社会里，唱情歌追求异性是常见的风俗。沈从文的《边城》就描写过兄弟两人同时喜欢翠翠，只好唱歌决一高下，结果翠翠选择了老二。"愚生也鲁"，连唱歌都不行，像鸭子叫，真是不幸之至。不过有时我也会想，人类虽然残酷而又愚蠢，时时犯下大屠杀的罪行，但于"艺术升华"一事，确实匠心独运，不愧为万物之灵。你看女高音歌唱艺术之神妙，就不能不同意我的看法。

两个"猞的"

　　我跟胖子每隔两三个礼拜总要见一次面，一起逛CD店，一起买CD，一起吃饭、喝咖啡、抽烟、聊天，习以为常。可是有一阵子胖子老是"疏远"我，不是约会迟到半小时，就是买完CD提前离去，不跟我吃饭。我年纪比他大多了，见怪不怪，虽然心里有点不舒服，倒也没追问。

　　有一天晚上胖子突然打电话给我，跟我聊了很久，我才知道，胖子最近和一位旧友恢复来往，旧友也开始大量购买CD，胖子这一阵子大都在陪他。胖子还告诉我，他们这一个月来都在购买EMI的日本版（根据标签，他们称之为2088系列），这一版本的CD音响，比英国版好太多。胖子说得既兴奋又痛苦，因为很多英国版他都有了，重买要花钱，不重买又不甘心。

　　胖子在电话那头说得口沫横飞，我听得半信半疑，并不

太动心，我一向自命为"音乐派"，不迷音响。而且，我一向对日本版没什么好感。日本版往往把杂音消除，变得很"干净"，但音域变窄，听起来闷闷的。胖子这个人又容易激动，他的话"不可轻信"。

不过，我还是在胖子的"建议"下，和他的朋友见了面。他姓李，瘦瘦的，蛮斯文的，跟胖子可以凑成有趣的一对。小李开车，我们可以一家一家逛CD店。记得那一天好像逛了四五家，小李一个人就买了一万多元的CD，胖子也花了好几千，我刚好手边钱不多，反而殿后了。我亲眼看到小李购物的爽气，颇为欣赏，从此称他为李大户。

最后我们到了胖子家。胖子的房间真是一绝，像堆杂物似地堆满了书和CD，只留下一个U字形的小走道，连三个位子都好不容易才能挪得出来。他们尊敬我"年老力衰"，把"最舒服"的座位让给我，然后我们开始比CD。

胖子的CD唱盘一次可以放五片，因此可以很顺利地比较每一张CD的同一段落。李大户拿出他新买的2088，胖子找出同一曲目、同一演奏的英国版。每比一张，胖子就哀号一阵，而李大户则得意地干笑一阵。说实在的，2088的转录技术确实好，不过，最令人愉快的还是看他们这一对"难兄难弟"表演，足以忘忧。一老处于二少之间，彼此相忘于CD，不知东方之既白。

从此以后我就跟他们鬼混，每个星期一起耗一个晚上。

有一次刚好碰上端午节，我"不敢"上台北，"安"坐于新竹家中。李大户要回南部，胖子坐他车子，三人相会于我家。三个人一面放 CD，一面聊天。到了傍晚，好像彼此有默契似的，李大户突然决定不回南部了，而我则在太太紧绷脸色的冷眼注视下，假装潇洒地走出家门——我们三人又坐着李大户的车回台北了。

到了台北已经八点多了，我们匆匆吃了一碗牛肉面，就开始逛 CD 店了。逛到十点多，还有点不想走，但 CD 店都关门了，不走也不行。最后我们找了一个小摊子，好好地喝了一阵酒，到了一点多，又到胖子家比 CD，一直到天亮。

自我认识李大户以来，每个礼拜都看他买一两万元的 CD，我以为他很有钱，但胖子告诉我，有一个月的月尾的一星期，他身上只剩一千多块。至于胖子，这一阵子也真是惨，有一天他买了九千多元的 CD，全部是重买——他热衷于比较晚出的版本，凡是他认为重新处理较好的，就重买了。至于我老人家的状况，因为文章必经太太过目，就不"实话实说"了。还好那一阵子，新货出得少，所以像我跟胖子这种"老客户"重买起来也不觉得可惜，至少有东西买总比没有好。只有李大户最幸福了，全部"新"买，可以从从容容地挑后出的好版本。

他们后来尊称我为"老阿伯"，我也不逊谢，接受了。我还反过来"教训"他们：都三十岁了，应该考虑结婚。要

结婚，不要谈恋爱，谈恋爱多伤神。我还说，想结婚就要勤于"相亲"，好太太的条件之一就是要容忍我们买 CD。你们看我，结了婚还"没规没矩"，就是自己眼光好，打定主意不谈恋爱，专门相亲挑太太。

当然这些都是喝了半醉，一面听 CD，一面鬼扯的话，千万不能当真。只是我当时不知道，李大户已经处于"恋爱"准备期了。不久我到大陆跟香港待了三个礼拜，回到台湾跟胖子联络，才知道李大户已经正式开始谈恋爱了。

我跟李大户已经快两个月没见面了，据胖子说，他现在 CD 买得极少，因为女朋友很关心他的经济状况。又据胖子传言，他现在很幸福，常常陪女朋友到处走。老实讲，这也不错，要不然老是三个男人为 CD 泡整个晚上，乐则乐矣，总不是很好。

我希望胖子也赶快交上这样一个女朋友。

搜集 CD 的方法之一

　　有些不常见面的朋友偶然会问我："你 CD 买了不少吧？
有没有一两千张？"这种时候，我通常都不知如何回答。两
年多前我曾精算过一遍，记得已达到六千张。据"常理"估
计，现在应该在七八千张之间。当人家知道我买这么多时，
通常又会问："你听了多少？"这有点挑衅味道，而我也就回
答说："买了好玩，真听的不多。"这倒有点"老实"。事实
上买 CD 的"乐趣"主要并不在"听"，而是在"找"与"买"，
也就是大家常说的"购物狂"与"搜集癖"。
　　我想先比较详细地谈谈我搜集福特文格勒的经过，以
见一斑。在今年年初，我手边藏有的福特文格勒的 CD 只有
十五六张左右，现在（这是经过今天仔细算过的），我已买
了一百五十五张，几个月内长了十倍。这完全出乎我自己的
意料，而其原因，只不过是因为我买了《福特文格勒的指挥

艺术》这样一本书。

福特文格勒的大名我在三十年前刚听古典音乐时就知道，但从来就没有"崇拜"过他。原因当然不只一端：譬如，崇拜他的人表现得太狂热，让人起反感；他的录音大都是现场，又是单声道，品质太差；他支持过希特勒……总而言之，我从来没有企图了解过他的"指挥艺术"，不知道他的"伟大"之处。

《福特文格勒的指挥艺术》这本书有个要命的"优点"，很投合我的喜好：它在书后列了一个很详尽的福特文格勒所有录音的目录。我读着读着，按照我的习性，突然就想拥有其中的一部分。福特文格勒生前授权出版的唱片主要由 EMI 发行，于是我就想搜集 EMI 已制成 CD 的部分。这并不难办到，我立即着手去做，并且在一个月内就买得差不多了。

买了当然要听，我一面放其中一些来听，一面细读《福特文格勒的指挥艺术》的部分内容。于是，这本书"致命的吸引力"就出现了。它通常会评论福特万格勒对每一首曲子的每一次录音：譬如它说，贝多芬的《英雄》，已发行的 CD 录音有七种，以一九四四年的现场录音为最好；勃拉姆斯的第一号交响曲，制成 CD 的也有七种，其中一九五一年的汉堡实况录音最佳。它把这两种演奏"吹"得神乎其技，让我神魂颠倒。有一天，我办事路过台北市东区，"顺道"到Tower 逛逛。我的天啊，刚好这两张都有，只见两张的总价

几近九百块。我几乎双手颤抖地摸摸口袋，只有六百多（其实我早已知道不够）。我痛苦不已，几经挣扎，先买了《英雄》，再搭计程车赶到较近的某一朋友处告贷千元，再搭计程车回去"抢购"勃拉姆斯的第一号。

这样买来的两张 CD 你能说不好听吗？我晚上回到新竹，"赶夜工"听完（已顾不到会吵到邻居），真是"精彩至极"。从此以后，堤防就垮了，凡是《福特文格勒的指挥艺术》称赞有加的演奏，我按图索骥，一张一张买，不惜血本。

有一次我在西门町 Tower 找到"梦寐以求"的一张，令人气愤的是，这一张含在四张一套的套装里，总价一千七百多元。我把随身携带的《福特文格勒的指挥艺术》拿出核对，发现其他三张的演奏并不出色。怎么办？我要为那一张花一千七百多元吗？我足足痛苦挣扎了二十多分钟，还是下不了决心。后来进来一个大学生模样的年轻人，也在找福特文格勒。他看到我一手拿书、一手拿 CD，以为我也是"福迷"，就跟我聊了起来。后来他看清楚了我手上拿的那一套，很兴奋、激动地问我：还有没有？我知道我抓到"宝"了，以很遗憾的声音跟他说没有了。我应该感谢他，他无意中让我知道，那一千七百元绝对值得花。

后来我越买手越"松"，凡是《福特文格勒的指挥艺术》略有好评的看到就买。再这样下去，我可以保证：我会下决心买"齐"福特文格勒的所有录音，不管一首曲子他有四次

现场录音还是十一次，凡是找得到 CD 的通通都买。

为了福特文格勒，我还作了一次伟大的"交易"。我知道 DG 曾出过他的十七张 CD，我只买到三张，其他早已绝版了。我虽然以购买小厂牌的盗版来补齐其中的曲目，但总是觉得有所遗憾。有一天到胖子潘光哲家，竟然发现他比我多买七张。我看着"美观"的封面设计，摸着 CD，真是爱不忍释。那一天晚上，我整整花了四五个小时软硬兼施地"说服"他跟我交换。后来终于"成交"了。我花的代价绝对是"天价"，可惜不能泄露。要是太太知道了，非闹家庭革命不可，可是，我至今摸着那七张 CD，还是觉得这笔交易划得来。

有一天读报纸，知道有一个公牛队的皮篷迷，为了买皮篷一张球员卡竟然花了台币两万元。他说，为了搜集皮篷卡，他十多年来花的钱数不清了。他跟我虽然不是"同好"，但精神总是可以相通的，让我"心仪"不已。我只是想不通，花那么多的钱只搜集一个人的球员卡，未免有些单调吧！我可以用同样的钱，去搜集好几个指挥家和演奏家，至少"多元化"一点。不过，也许他比我"专情"也未可知。

校后记：后来，我终于狠下心买了一整套DG日本版《福特文格勒大全集》，三十三张 CD，一万五千元。

文学空间与现实空间

　　有一阵子心情非常烦闷，好像世界上的人都欠了我一大笔债，没有一件事看起来如意，也没有一个朋友看起来可亲。晚上一回到家，吃完了饭，立刻打开音响，开始放起音乐来。先是在音乐的旋律中迷迷糊糊地"半睡"一段时间，清醒过来以后就认真地听音乐，通常都要听到十二点然后关机睡觉。印象最深刻的一次是"听懂"了巴托克的《第六号弦乐四重奏》，从来没有觉得"杂乱无章的不协和音"听起来这么"舒服"，真是"如聆仙乐"。从前只知道《诗经》中"如匪浣衣"（好像一堆没有洗过的脏衣服）形容心情的黯淡实在是神来之笔，现在如有人告诉我，他"心乱如麻"，我一定推荐他不妨试听巴托克这首杰作。

　　有时候听腻了音乐就读诗，过去一年多从大陆买了不少翻译的诗集，现在一本一本拿来翻，兴之所至挑着读，有时

也有一点体会，终于承认：人过中年不能只看小说，诗还是需要的。最意外的是发现了：雪莱的热情与狂放和拜伦从鼻子哼出的讥讽原来那么"动人"，以前大学时代受艾略特诗论影响，不读浪漫诗人的作品，真是"误入歧途"。

有一天晚上半躺在沙发上胡思乱想，"检讨"自己最近的生活（"吾日三省吾身"，古圣人的明训），突然想起法国批评家布朗肖（Maurice Blanchot）一本书的书名叫作"文学空间"。书虽然有，但没读过，不知道在说什么，但书名却"惊醒"了我的灵感。对啊！有什么"话"更适于说明我最近的生活状况呢？现实的"空间"是那么窄，那么小，窄小到不知如何容身（那时候主观上真是讨厌生活上每天必须出入每一个空间）；相对于这种无法忍受的空间，我每天晚上不是生活在另一种音乐和文学所组成的"空间"吗？这个看不见的"空间"不是更宽广、更自由、更让我悠游自在吗？这个"空间"虽然看不见、摸不到，但不是确确实实"存在"，比起现实的那个狭窄的空间更可贵、更值得留恋吗？——"文学空间"，说得真好，这是生活之中必须要有的，但很多人忘了它的存在，甚至不知道它的存在的另一种"空间"。它虽然好像不存在，但却确确实实地"存在"，只不过，在台湾当代社会里，它的存在已经完全被忽视，或被遗忘了。

狄更斯晚期的名作《艰难时世》开头的名言是："事实！事实！我们要的是事实！"这就是现在的台湾社会。我们要

的是：全年生产总值、经济成长率、年平均收入；我们要的是：几栋房子、几辆车子、十几万或几十万的月薪。假如名声或地位可以称，可以量，我相信，我们还会计算：你有几斤重、几十斤重，几百、几千、几万斤重等等。这些就是"进步"，就是"繁荣"。而且，我们就是以这些进步、繁荣的"事实"来"骄其国人"，来看不起我们对岸的同胞，甚至以此"判断"他们和我们并不是"同一国人"。

到处是"事实"，到处充满了"事实"，到处挤满了"事实"。这种"现实空间"到底是大，还是小呢？我们还有这样的"事实"：到处是 KTV，到处是卡拉 OK，甚至到处是酒廊、是宾馆。为了什么会有这些"事实"呢？不是现实所构成的"空间"太挤、太满，难以容身，有以致之的吗？

"事实"的空间逐渐养成我们爱比较的心，这里比一比，我不如 A，那里比一比，我不如 B，比来比去，还能快乐得起来吗？"谁谓天地宽，出门即有碍！"我们在"事实"上获得愈多，我们心灵的空间就愈来愈小，几近于无了。

想通了这一点的那个晚上，我有一种长期以来"丧失自我"的感伤，突然有一种冲动，想到更深人静的校园里去走一圈。但是，那一晚偏偏下着不小的雨，只好再"困守"在客厅那个狭小的"事实"空间里。

听古典音乐求取心灵平静

在这个特殊的年代（此时此地的台湾），心神不宁是常有的。即使你自己平安无事，也会被外在的事件搅扰得心惊不已，更何况你自己根本不可能一切顺心。两相激荡，更会让你整日里坐立不安，绕室彷徨。

我大约有先见之明，十年前开始恢复听古典音乐，如今已"练就一身本事"。不如意时，管他三七二十几，把电视关掉，把电话关掉，一头栽进古典音乐里，慢慢也就忘了外界的存在。

我并没有藐视其他音乐的意思，只不过自己从高二开始听古典音乐，习惯了而已。偶然也陪人去唱卡拉OK，据我有限的比较，如果以求取心灵平静为主要目的，古典音乐比起流行音乐来，恐怕还要适用一些。

为什么呢？因为流行音乐到底还是以挑起欲念为主要诉

求（如有错误，请恕我见闻有限）。譬如，你因感情失意而痛苦，流行音乐就刺激你，让你更痛苦。当然也不能否认，人也许因此可以大哭一场，而暂时舒坦一些。但这毕竟只是"暂时"，是否可以维持一段比较长久的时间呢？我可不敢保证。

古典音乐的好处是，你一旦习惯了，你一天可以连续听好几个小时。告诉你也不妨，我有时一天可以连续听上七八小时、十小时，累了就睡着，醒来继续听。

古典音乐的世界很广大，即使就作曲家而言，数得上伟大的，起码也有二十个以上。只要你喜欢上了其中三五个，也就够你沉溺了。譬如说你喜欢舒伯特，就可以买他各种传记来读，慢慢你就熟悉了这个人的遭遇与性格，熟悉到他仿佛是你的好朋友。于是，你就会找书来研究，他作了多少曲子，哪些曲子比较重要，哪一个演奏版本比较好，你栽进这样的书中，然后就得跑唱片行，把你想找的唱片都找到，真够你忙的。假如你喜欢的作曲家由一两个扩大到十几个，你能想象你会忙到什么样子吗？

不只如此，你还会崇拜演奏者，譬如钢琴家、小提琴家、指挥家、男高音、女高音等等。这时候你买书研究、逛唱片行找唱片的"行程"就会重复一遍。你每次有了一个"新欢"，你就可以再忙一次。你永远不必担心你的"新欢"会有穷尽的时候，它会自己"生产"出来。一个人不能太闲，

闲了就心慌，譬如不耕种的田地会长出杂草。你喜欢一种东西，就会把心情放在这东西上面，就会沉溺在其中，就会"忙"起来，这样就没事了。古人说"玩物丧志"，玩物可以导致"丧志"，可见得"玩物"有多迷人。

其实，说迷古典音乐是一种"玩物"，这有一点夸张。古典音乐的世界比较深沉，可说是西方人的一种成绩，读西方的近代小说或社会学著作，你又看到另一种成绩。就此而论，当你听多了巴赫、莫扎特或贝多芬，你会觉得他们绝对可以称得上西方伟人，其"丰功伟绩"不下于牛顿、爱因斯坦、托尔斯泰、马克思等人。我以前爱读书，从读书中增长不少见识；但这十年来用心听古典音乐，从中又学习到许多不曾预料的东西。原本只是想安慰心灵，没想到自己还会因此"长进"一些，便更觉得欣喜。

说到安顿心灵，其中也有一些讲究。譬如深更半夜，适合听室内乐或独奏曲，一方面不会吵到别人，一方面也可以借此回忆一下，反省一下。至于白天，别人既已工作去了，那我们就可以放心地开大音量，听管弦乐或歌剧了。听过一段时间，你自然会知道，今天这一刻适合听巴赫还是贝多芬，舒曼还是勃拉姆斯。有时候需要换换看，你总会找到你需要的。

不过，说老实话，我觉得听古典音乐也许不是最好的安顿心灵的办法，这毕竟太静态了，而世间喜静不喜动的终究

还是少数。如果有资格选择的话，我愿意选择爬山。爬山一方面是体力劳动，爬山时人们很少会想事情。等到爬到山上，你在长期辛苦后又会被山中的幽静所迷住。等回到了家，洗过澡，就会呼呼睡着的，哪里还有时间烦恼。说也奇怪，人只要"动"，心思就少，也许"心灵的不安"也只是一种游手好闲的富贵病。反过来讲，"动"起来就是治疗忧郁的不二良方。很遗憾的是，我自小喜欢读书，搞得体弱不堪（倒未必多病），无法选择爬山了。如果你体力好，我劝你参加登山社，不要迷古典音乐了。

一点回忆

　　读过我的《CD流浪记》的人，不论是老朋友，还是相识不久的，总有一些人会突然问到，你现在每天花多少时间听西洋古典音乐。我都会简明地回答，现在不听了，偶尔机缘凑巧，才听上一阵子，顶多持续一星期。我的回答常让他们感到意外，以前在这里花了这么多时间，倾注了那么多热情，现在却一点也不在意，这是怎么搞的。我可以更明确地说，我的生活现在没有古典音乐，日子照样过得下去，至少在目前的阶段，我不需要古典音乐。但正如我在《CD流浪记》中所表现的，在相当长的一段时间里，没有古典音乐我是活不下去的，更夸张地说，是古典音乐把我从深渊中抢救出来，让我重新面对艰难的人世，对此我一直深怀感激。关于这一点，我想稍加回忆，以表示我不是一个忘恩负义的人。

　　我从小家境贫困，生活简单，除了基本生活所需，从来

不敢想象额外的事情，譬如吃零食、看电影，对我们家中的小孩来讲，这都是极端奢侈的事。我唯一的分外之想就是买书，我很喜欢看书，但家里没钱买书，父母没有受过什么教育，他们既不知道如何帮我找书看，更没有闲钱让我买书，我每买一本书，都要跟母亲乞求良久，才能得到购书的费用。这么平常的家庭，怎么可能会去听昂贵的古典音乐唱片呢？在我小小的年纪时，我甚至不知道有一种音乐叫古典音乐。

读到高中时，我终于累积了一点知识，知道像西方音乐家贝多芬、莫扎特、舒伯特、巴赫等人所写的乐曲，就叫古典音乐。但除了音乐课本所选的舒伯特的《野玫瑰》《菩提树》等歌曲外，我实在不知道古典音乐到底还有什么。一直到高中二年级，都是如此。

高二时，我决心在大学联考中改读文组，因此就从原有的理组班转到一个重新组成的文组班，就在这时我认识了一个新同学姓汪，以下就称他小汪吧。有一次上体育课，小汪突然昏倒，我们七手八脚地把他抬到阴凉处。事后他告诉我们，他有先天性心脏病，不适合做剧烈运动，所以后来体育老师都特别照顾他。小汪比我高一点，微胖，性格沉静，很少参加高中生喜欢的打闹活动，总是站在一边看。我喜欢读书，不会运动，常常成为旁观者，很想加入，但力所不及，只能津津有味地看着。我们两人角色相似，虽然因为生性羞

涩，还没有那么容易进一步交往，但彼此一直对对方颇有善意。我们两个大概花了半年时间，才勉强成为朋友。

小汪是一个很奇怪的人，高三剩下一个学期时，他对我和另一个同学小蔡说："我带你们去看一下学校附近的一家专卖古典音乐的小唱片行，老板是一个退休的老兵，对学生很好。"在随后的几天里，他一直跟我和小蔡说："你们都是跟我一样不好动的人，最好能养成听古典音乐的习惯，将来大有好处。"小汪又说，因为他从小就患有先天性心脏病，所以父母就教他弹钢琴，听古典音乐，他已经习惯这种生活。他那一席话，虽然已经过了五十多年，但至今仍然在我脑海中留有模糊的印象。因为这个缘故，进入大学以后，我就开始买少量的盗版黑胶唱片，开始试听古典音乐，没想到后来这竟然成为除了读书之外我最主要的娱乐。小汪的父母都在当时的台北市立女子师范当老师，极有修养。我去过他们宿舍两次，以我小小的年纪，我都可以感觉到，他们全家不想久待台湾。小汪大学毕业后，因为心脏病，不用服兵役，全家就移民到美国了，此后我一直没有他的消息。对我来讲，他好像是一个偶然降临到我身边的天使，告诉我在人生最艰困的时候，什么东西可以陪伴你度过这一段时间。

从进入大学到我结婚，中间十多年，我们家的生活空间（租来的房子）极其狭隘，因为父亲常常赌博，经济始终不好，我顶多只能买简陋的唱盘，听听盗版黑胶唱片，古典

音乐也就很难成为我生活中的必需品。那一漫长的青春苦涩时期，我基本上是靠着无日无夜的阅读（包括武侠小说）度过的。

结婚以后，我开始进入正常人的生活。我对我的婚姻非常满意，我们夫妇唯一的苦恼是，要不断地为我父亲还债，这一苦恼一直持续到我父亲去世之后多年。那时候我已经搬进台湾"清华大学"宿舍，宿舍的空间远胜于以往，我们夫妻都非常满意。虽然为了还债，生活还是比较拮据，但我们很满足。我已经成为大学中的教员，不论教学还是研究，我的表现都还过得去，生活别无所求，就在这个时候，我买了一套音响。以我过去的生活水平来看，这一套音响的花费说得上奢靡，我们为了自己能过上中产阶级的生活而高兴。

就在我事业蒸蒸日上的时候，我发现朋友一个一个离我而去。我性格随和，喜欢与朋友相处，刚进入"清华"时，总是一群朋友同进同出，每天嘻嘻哈哈。但现在，逐渐有人不想理我，最终我变得形单影只。我无法了解这种状况，即使我再努力，我看到的也只是过去好友的冰冷面孔。这个时候（1989年以后），台湾政治环境丕变，台独势力日渐增长，我的朋友纷纷表态，说他们不是中国人，我非常气愤。在"清华大学"人文社会学院，以及在我熟悉的知识圈，我成为唯一的中国人。当他们以极为渺视的口吻谈起中国和中国人时，我极其敏感地认为我就是他们瞧不起的对象之一，我

第一次感受到被人歧视的痛苦。如果说，在这之前他们因为嫉妒而疏远我，现在他们又因为觉得自己比较有钱而瞧不起中国人，我真是愤懑极了。我干脆一不做二不休，加入陈映真所领导的中国统一联盟。这一下不得了，很多人在路上或在研讨会中，装作没看到我，唯恐我牵连到他们，让我强烈地领受到人情的冷暖，他们真是势力眼啊。我瞧不起他们，再也不想跟他们来往，我变得极为孤独。就在这个时候，我最喜爱的四妹因为生活上的种种不顺而自杀了，这就好比骆驼身上的最后一根稻草，让我几乎无法承受。我是一个非常单纯的乡下人，以为每个人都很善良，现在我才认识到人性的黑暗面，我对人几乎丧失了信心。

关于我这一段时间的生活状态，《CD 流浪记》的序言和《马勒拯救我于炎炎夏日》多少说了一些，这里就略过了。总的说起来，我看不下任何书，几乎无法写文章，每天抽两包烟，每隔一阵子就要酗酒，有好几次醉倒在新竹市街，让太太骑着摩托车到处找。我唯一能做的，就是无日无夜地听音乐，从清醒听到睡着，睡醒了又继续听。我不知道这种天天难过的日子何时能够结束，就只能一天一天地听下去，直到我开始写《CD 流浪记》中的各篇文章。

事后回顾，我想起《诗经》中的两句：

　　心之忧矣，如匪浣衣。

我的心就像一堆没有洗过的脏衣服，不但脏，而且臭，既然不洁白，当然也就不得安宁。这就譬如原本是一块白布，现在染上了污泥，染上了油垢，越看越难过。你如果把这一块脏布放在溪涧中，让溪水不断地冲刷，只要时间一长，水能冲刷的都会冲刷掉，把布晾开，布虽然变干净了，但总会留下无法洗净的污迹。我觉得古典音乐就好比不断冲刷的山泉，我心灵的这一块布虽然再也不能恢复洁白，但至少布本身是干净的，那些污迹是人事历练中必然留下的痕迹，生命本来就该如此，心灵能重新恢复平静，就是造化对你最大的赐福。我应该感谢上苍，在多年之前就借由我的高中同学小汪，把古典音乐交到我手中，让它在我生命最艰困的时候，陪伴着我，浸润着我，让我能够再世为人，我怎么能不感激呢？

二零一六年八月二十六日

　　补记：在我时常醉酒的阶段，我曾写过一篇文章记录某一晚的经历，是在第二天酒醒之后立刻写的，非常真实。我太太阅后极为生气，禁止发表，原稿和其他文件堆在一起，我完全忘记了。最近整理资料，意外发现了，题目是"深夜行走在台北街头"，现在就收在本书的最后一辑中，读者据此可以了解我当时的某种生活状态。

穷追里赫特

　　一九九七年八月一日里赫特离开人世，四年以后苏联解体，从此时开始，我就不断地穷追里赫特，千辛万苦地到处搜购里赫特的现场录音唱片。

　　这要从苏联的音乐制度说起。苏联非常重视音乐演奏会，像里赫特这么著名的钢琴家，几乎他的每一场演奏会都有现场录音，其中还有不少透过广播传送出去，所以广播电台也会存放他的录音。除了苏联，东欧最重视古典音乐的两个国家捷克和匈牙利也都如此。在里赫特生前，布拉格就已经把当地存放的他的录音，做了一次总整理，出了一整套，总共十五张。由于录音状况良好，广受欢迎，一向被里赫特迷视若珍宝。

　　苏联解体以后，情况突然变得混乱而热闹。我在网络上看到，有一家小厂牌 Parnassus，打算出一套里赫特五十年

代苏联的现场录音，五套双 CD，共十张，而且已经出了两套。我看了极兴奋，每到一家唱片行都问，什么时候可以进口？后来才知道，代理商是韵顺，我干脆跑到韵顺去，不久就跟老板混熟了。我终于买到四套，但编号第二的那一套老是看不到，我问老板，到底怎么搞的？老板说，听说正在打官司，因为有人控告 Parnassus 侵权。差不多又过了一年多，我才买到这一套，显然 Parnassus 官司打赢了。这十张唱片，我真是爱不忍释，我完全没想到，里赫特一九五零年代在苏联还留下这么多现场录音，虽然有些部分录音不是很好，但大部分我都可以接受。

与此同时，有一家 Revelation 突然出了大量的苏联录音，把我看傻了。我很仔细地辨别每一张 CD，发现有些是苏联时期已经出过唱片的，有些则是从来没有出现过的现场录音，我把其中里赫特的全部买了，当然有一些我以前已买过别的厂牌，但我没有时间仔细分辨，凡是看到的一律买了再说。我跟韵顺老板聊天，他听人说，俄罗斯非常乱，有人透过各种管道把一些录音带"偷"到西方来出版。对我们这些里赫特迷来说，管它合法非法，只要能买到就好。何况我听过其中几种我以前没听过的，录音并不差，所以搜集得更加努力。

又过了一段时间，我才知道，另有 Russian Masters，Yedang（韩国厂牌）和 Ankh Production 三家，也出苏联录音。

很遗憾的是，我知道得太晚，大部分都买不到了。我上网查过他们的曲目、录音时间和地点，凡是我没买到的，几乎都是我非常想要的。我望着这些曲目，老是怨恨自己，为什么消息这么不灵通。我常常做梦梦见它们，梦中非常兴奋，醒来一场空，无限怅惘。

从此以后，每隔一段时间，我就会上网查看里赫特新唱片的消息。有一次我大吃一惊，因为发现了新出的一套《基辅录音全集》（十六张CD），一套《布达佩斯录音选集》（十四张CD），一套里赫特伴奏的、他太太演唱的歌曲集（三张CD）。我跑去问小闵（一家小唱片行老板），问他进不进。他说，目前没人想进，因为唱片业越来越不景气，谁也没把握。我真是痛苦极了，不知如何是好。我问朋友，他说你可以上Amazon网购。我仔细查问，知道国际网购邮费很贵，而且不保证一定收到，真是伤脑筋。我太太说，她有一个亲戚出差到美国，三个月以后回来，你可以把东西寄到他那里，他回台湾时再去他那里拿。总而言之，经过学习国际网购，连络亲戚，再加上焦急的等待，我总算把这三套都搞到了。我非常满足，足足摸了两个月，每天都摸。

二零一三年年初，我已在日本学习了四年的儿子，即将回台湾找工作，我们夫妻特别去日本看他（四年来只此一次）。其实，我内心有一个隐密的愿望，就是到日本去找里赫特。日本古典音乐唱片市场很大，而且不像美国那样排斥

俄罗斯的唱片，我相信可以找到很多。我们在日本五天，白天游古迹和名胜，晚上我儿子帮我找唱片行，让我去逛。收获完全出乎我的意料，我找到四盒套装的俄罗斯版里赫特，共三十四张CD，虽然其中大部分我已买了其他厂牌，但因价格便宜，而且里面还有一些我寻找很久的曲目，所以我毫不犹疑地买了。我另外还买到十多张的散片，这些散片都是一九五零年代及少数一九六零年代初期的现场录音，极其难得。由于买了这十多张，加上以前陆续收集到的一些，我所累积的一九五零年代里赫特在莫斯科的现场录音版CD已经相当可观。我儿子说："爸爸哪里是要来看我，根本就是要找他的CD。"说的也是。我总共到过日本三次，而这一次的日本之行真是愉快。

二零一五年是里赫特诞生一百周年，西方各大唱片公司都趁机大捞一把。很多年以前，EMI已将里赫特的录音全部整理成套装，共十四张。在百年诞辰的时候，DECCA将DG、菲利浦和自家曾经出过的里赫特唱片全部组合在一起，出了一大套，共五十一张，真是洋洋大观。以上两套的出版，并没有带给我多少乐趣，因为我以前已经买了其中的每一张，现在只不过再买一次套装而已。我更高兴的是，美国Sony公司将以前RCA和哥伦比亚两家公司所出过的里赫特唱片，打包成一套十八张。这十八张，包括了一九六零年里赫特首度到美国演奏的七场独奏音乐会，完全按照每一场

的曲目排列，包括每一首返场曲，录音很好，临场感很强，让人回忆起里赫特当年是如何征服美国的。当年哥伦比亚公司将里赫特的前五场录音推向市场时，里赫特很不高兴，他认为自己的演奏不够好，没有他的同意，不应该出版。哥伦比亚公司尊重里赫特，从未再版过。对里赫特迷来讲，里赫特的每一次现场都是值得购买的，何况当时美国的现场录音技术世界一流，买不到太可惜了。我就是有这种心理的人，所以这一套仍然可以列入我最喜欢的里赫特套装之中。我以为这是里赫特一百岁送给我这个乐迷最大的赠礼，但没想到，更大的礼还在后头，我得到这份礼物已经超过五个月，但心中的喜悦到今仍然存在。

我的《CD流浪记》在台湾出版后，有一个读者始终追着我不放，我们就叫他小陈吧。小陈不知道哪里探听到我的电话，每隔一阵子就要打电话跟我聊古典音乐的各种演奏。我心情好就会多谈一些，但有时候情绪不稳，说话口气会有点凶，他始终不在意，继续打电话。有一次他问我穆洛娃的唱片我是否全部买了，我说是啊，他说，有些他买不到，能不能割爱让给他，真是不可思议啊，居然想夺人之所爱。又有一次，他问我能不能到我家里看看我的收藏，天啊，我怎么可能同意，我们连一次面都没见过。大约在二零一二年年末，我在街上走，他突然把我叫住（我不知道他如何认得我），告诉他他就是小陈，他说，他原来在新北市做事，现

在要回宜兰罗东了，以后恐怕很少有机会打电话给我了。我一时愣住，说不出话来。

今年（2016）三月，小陈突然又打电话给我，他说俄罗斯 Melodiya 唱片公司为纪念里赫特百年诞辰，出了一大套 CD，五十张，他多了一套，问我要不要。对这一套，他讲了不少称赞的话，又谈到价格，显然并不便宜，但他说，初版已经没货，不好买了。其实我一听就决定，不论内容如何，价格如何，我一定要买下来。我们约好时间，他从罗东一大早就捧着这一套 CD，一路捧到我家。单看外面的盒子，我就知道制作满花心思，粗略翻一下全套目录，我简直晕了。我早就从网上下载里赫特的历年演奏会曲目，虽然多达一两百页，但我已读得滚瓜烂熟，我马上发现，这里面至少有一半是我梦寐以求的。小陈一再跟我解释这一套的价值，深怕我不想买，我爽快地告诉他，我会买，放心。为了表达我的感谢之意，我请他参观我地下室的音响室，还送他当年 RCA 从 Melodiya 购买版权所制作的一些唱片。这些唱片制作得太差，远不如俄罗斯原版，我后来全部改买原版，我把 RCA 版全部送给他，他非常高兴。他恐怕难以理解，对我来说，这一套唱片简直是上天掉下来的珍宝，我再怎么做梦，都不可能梦想到有一天我会买到这么大套，这么有系统，录音又这么好的里赫特，这大概是上天对我长期追索里赫特现场录音的报酬与赏赐吧。总而言之，我太满足了。至

于如何满足，因为你们都没有像我这样长期阅读里赫特的录音目录，也没有像我这样三十年来辛辛苦苦一张一张地搜寻累积，因此，你们是不能理解的，所以我也就不再多说了。

<div style="text-align: right;">二零一六年八月二十九日</div>

补记：这五十张 CD 最大的长处是按一场一场音乐会来编辑，其中包含二十一场独奏音乐会，十二场完整的（整场而不是半场）协奏曲或室内乐音乐会，包含返场曲，还包括所有的掌声。我喜欢听这样的录音，因为你仿佛在听里赫特一场一场的音乐会，有临场感。布拉格的那一套非常好，但删掉了许多曲子，又把曲子按作曲家重新排列，丧失了音乐会原来的面貌。BBC 广播电台所整理的里赫特在英国演奏的十五张 CD，也有同样的缺陷，其中好几张还删掉了掌声。有些唱片公司不喜欢掌声，把掌声删掉，又删得不干净，稀稀疏疏几声，戛然而止，听起来很不舒服。我总幻想着，将来我更老了，每天晚上可以听一场里赫特的音乐会，以娱晚年，从这方面来看，Melodiya 和 Sony 这两套最合乎我的理想。

这一套唱片还再现了里赫特和小提琴家欧伊斯特拉赫合作的四场音乐会。这四场音乐会，以前都只选择其中六首或七首单独出版，只有这一次以完整面貌出现，包括所有的曲目，连重复的曲目都保留。对崇拜这两大天王的人来说，真

是令人感激不尽。

　　写完这篇文章不久，小陈又帮我买到了莫斯科音乐学院出版的一套里赫特在一九五一至一九六五年间的现场录音，共二十七张 CD，价格非常昂贵，竟然和 Melodiya 那一套五十张 CD 的百年纪念版一样，都需要三千元人民币。而且，在这二十七张 CD 中，有些以前已出过单张，我都买了，现在整套出版，不能单买原先并未出版的那些 CD，实在是榨财，但我还是买了，因为其中有几种我实在梦想已久。譬如，一九五二年一月十日的那一场演奏，上半场是肖邦的四首波兰舞曲，下半场是斯克里亚宾的十二首练习曲，外加四首返场曲，这样的曲目里赫特后来就没有再重复演奏过，非常难得。

二零一七年六月十八日

里赫特难以言说的伤痛

里赫特的最晚年，突然想谈论自己的一生，这是非常奇怪的，因为他一向不愿意让人了解他的私生活。他做好了笔记，找来年轻的朋友蒙桑容（Bruno Monsaingeon，以下我们称他小蒙），里赫特按写好的稿子讲，小蒙录像。里赫特去世后，小蒙把这些录像，配上里赫特一些现场演奏的影像，再加上时事纪录片、报纸、照片，又补充了对里赫特太太的访谈，剪辑成一部纪录片式的电影，题目就叫"谜"，以表示里赫特难以理解的一生。然后小蒙又把里赫特的口述整理成文字，加上里赫特生前所写的一些笔记，整理成一本书，英文书名是"Sviatoslav Richter: Notebooks and Conversations"。这本书我花了很大的力气才搞到——我一位朋友的母亲住在美国，我托我的朋友，请他母亲帮忙邮购，他到美国探亲时帮我带回来。

这本书的第一部分，名为"Richter in His Own Words"，实际上就是电影《谜》中里赫特自己的口述。一开始里赫特就说，关于他的传闻，基本上都是错误的，显然他的自述是想要澄清一些事实，其中最重要的恐怕是他父母在二战中的遭遇。里赫特的父母一直住在黑海边上的大城市奥德萨，二战时德军攻向这里，里赫特的父亲被苏维埃政府处死，母亲在德军撤退以后随德军流亡到德国。一九六零年里赫特第一次到美国演奏，卡内基音乐厅初演的那一晚，他赫然发现，多年没有消息、生死不明的母亲竟然就坐在前排。他住在旅馆的时候，美国著名钢琴家赛尔金（R. Serkin）前往拜访。赛尔金跟里赫特说："我们都很喜欢你的演奏，我们很希望你能留在美国，我们会给你安排居住的地方。"没想到里赫特也对赛尔金说："我们苏联人也很喜欢你的演奏，如果你愿意住在莫斯科，我们也会为你安排居所。"赛尔金后来回忆起这件事，非常羞愧。显然西方想利用里赫特父母在战争中的遭遇，劝诱里赫特逃亡，但里赫特不为所动。里赫特对他父母的事一直保持沉默，直到这一次的口述，他才讲出真相——这是他一生最大的痛苦，他母亲背叛了他的父亲，可能纵容她的情人害死她丈夫而不制止，至少可以肯定，他父亲是被他母亲的情人陷害而死的。

里赫特的父亲是纯日耳曼血统，他的祖父住在西乌克兰。在一战结束之前，西乌克兰由奥匈帝国统治，在两次大

战之间，由波兰统治，二战结束以后才合并到苏维埃联邦中的乌克兰共和国。里赫特的祖父是钢琴制造商，后来到日托米尔（距奥德萨不远的小城）做生意，就定居在这里，里赫特的父亲就在这里出生。他父亲在到达服兵役的年龄时，前往维也纳学习钢琴和作曲，学业完成后就一直留在维也纳的音乐界工作，就教养来讲，他父亲是一个纯粹的德国人。一九一二年他父亲回到日托米尔，立刻爱上跟他学习的女学生，两个人就结婚了。里赫特的母亲出身地主家庭，这是一个大家族，其远祖来源复杂，同时具有波兰、日耳曼、瑞典、鞑靼的血统。他父亲比他母亲年长二十岁左右，他们只生下里赫特一个儿子，因此里赫特从小就得到父母的宠爱。

一九三零年代初期，有人介绍里赫特跟一个叫作康德拉蒂耶夫（Sergey Kondratiev，以下简称"老康"）的人学习音乐理论和作曲。这个老康其实是沙皇时代高级官员的儿子，革命后逃亡到奥德萨，改换姓名，以教音乐为生。他非常博学，声誉不错，但他内心非常恐惧，深怕别人知道他的底细，因此变得非常神经质，而且喋喋不休。不知道怎么搞的，里赫特的母亲竟然全心全意地爱上了他。一九三七年里赫特到莫斯科音乐学院跟涅高兹学钢琴，从此离开父母。一九四一年，德军即将攻入黑海地区，当地的德国人害怕被苏联政权迫害，很多人想撤离，包括里赫特的父亲。全家把行李都准备好了，但临出发时，母亲就是不肯走，因为她

不愿意抛弃老康。不久，父亲就被苏维埃政府逮捕，并被枪决。根据里赫特本人多年之后的了解，是老康向苏维埃写了匿名信，他父亲才被处死。二战后期，一切都很混乱，里赫特一直到一九四三年才模模糊糊听到父亲死亡的消息。

一九六零年里赫特到了西方，才知道母亲和老康随着德国部队流亡到德国，凭着他父亲的关系，他们安顿了下来。老康先是骗人说，他是里赫特的叔叔，后来他又让人误以为他是里赫特的父亲。有一次里赫特到他家，发现门牌写的是"S. Richter"，这个 S，你可以说是 Sergey，但无论如何他并不姓 Richter。在里赫特和他母亲有数的几次（两次或三次）见面中，老康总是说个不停，有一次竟然说到天亮，他们母子根本没有对谈的机会。还好，里赫特的母亲大约一九六三年（这是我根据里赫特的经历推测的）就去世了。里赫特深爱他的父亲（他说，他一辈子有三位老师，涅高兹、父亲和瓦格纳），晚年还在他莫斯科的住所为他父亲的作品举办音乐会。里赫特也深爱他的母亲，母亲溺爱他，他不喜欢学校教育，母亲完全放任。在他的自述中，关于他母亲和老康的关系，他只评述老康，关于母亲，他只说了一句话，"母亲完全变了"。无人理解里赫特的伤痛，因为他什么也没说。

从前有一位德国评论家说，听了里赫特的演奏，想起他父亲死得莫名其妙，母亲不知所终，想起他所受到的政治压迫，他的苦难与孤独，他的无家可归，就不禁想掉眼泪。这

是真正的胡说八道，标准的冷战时代的政治评论，看了里赫特的自述，这一切就不攻自破了。不过，我曾经也有过反方向的感想。他弹的舒曼有一种奇特的阴暗感，他弹的舒伯特有时候显得特别痛苦，我感到他有一种漂泊无依的感觉，似乎世界虽大，却没有一处是他的归宿。我相信，这是他父母的婚姻悲剧所造成的。

后来我听了更多的里赫特，对他的演奏曲目逐渐形成的时间表有更具体的认识，对他在演奏许多不同的作曲家所表现的不可思议的风格变化有更深刻的理解，我就知道，要用里赫特演奏某几个作曲家所表现的特质，来和他一生的经历相搭配，以此来寻求何以至此的答案，这种途径永远是走不通的，因为，里赫特是一个"客观"的艺术家，很难以传记的方式来诠释他的演奏艺术。不过，母亲的移情别恋所导致的父亲的死，确实是里赫特一生的大事。这一件大事到底对他的人生，对他的艺术是否形成影响，如果有，到底是怎么样的影响，最终可能还是一团谜，恐怕永远找不到答案，因为里赫特说得太少了。

二零一六年八月三十日

补记：蒙桑容之前曾拍过欧伊斯特拉赫的电影，里赫特觉得非常好，可能因此才要他也为自己拍摄一部。

紧跟里赫特

里赫特演奏过的曲目非常庞大，根据蒙桑容（里赫特口述传记的整理者）的统计，略去里赫特所伴奏的歌曲不算，他一生演奏过大大小小的作品共八百三十三种。在他最高峰的那几年，每年有一百场以上的音乐会，演奏两百种不同的曲目，其中二十种是以前从未演奏过的新曲目。对很多钢琴演奏家而言，里赫特一年的演奏曲目，大概就是他一辈子奋斗的目标。里赫特对不同类型、不同风格的作品都有强烈的兴趣，因此蒙桑容称他为音乐中的唐璜，唐璜追求所有的女人，而里赫特追求所有的音乐。如果你崇拜里赫特，就会想把他演奏过的作品的现场录音都找来听。聆听里赫特的演奏，你就能够学习到你以前所不知道的各种作品。紧跟里赫特，就是跟里赫特学习听音乐。二十年来我的音乐知识的增加，聆听范围的扩大，都得利于我紧紧追随着里赫特的各种

现场录音。

我很喜欢苏联作曲家普罗科菲耶夫，主要的原因就是因为我不断地聆听里赫特的演奏。我听过欧伊斯特拉赫演奏的普罗科菲耶夫的两首小提琴协奏曲，阿格里奇演奏的《第三钢琴协奏曲》，卡拉扬指挥的《第五号交响曲》，以及不同指挥家指挥的管弦选曲和芭蕾舞选曲。除此之外，我对普罗科菲耶夫的知识几乎都是从里赫特学来的。普罗科菲耶夫的《第五号钢琴协奏曲》一般并不被重视，但里赫特特别喜欢，有两种录音室录音，还有三种以上的现场录音，因为里赫特，我才学习听这首曲子。普罗科菲耶夫唯一的一首小提琴奏鸣曲，到现在还没有被承认为一流作品，但里赫特和欧伊斯特拉赫合演的录音我听了无数次。有一天晚上我心情黯淡，把其中的第一和第三两个慢板设定，并按了"重复"键，让这两个乐章流泻了四个小时，才终于把内心的苦闷发泄完。据说，在普罗科菲耶夫的丧礼上，大家为他演奏的就是第一乐章。我至今深信，这是一首伟大的乐曲。

普罗科菲耶夫写了九首钢琴奏鸣曲，里赫特演奏了其中六首，我搜购的录音数目如下：第二号十一种，第四号四种，第六号十二种，第七号四种，第八号八种，第九号五种。很难形容这些演奏对我的冲击，我就借用苏联女诗人安娜·阿赫玛托娃的话来说吧。阿赫玛托娃在听完里赫特的一场普罗科菲耶夫的演奏以后，写了如下一则笔记：

昨晚我听了普罗科菲耶夫，里赫特演奏，简直是奇迹，我到现在还没有恢复过来，没有任何语言能够从遥远处传达那种感觉，它几乎超越了可能性。

尤其是第六号，二十几分钟的演奏时间我可以凝神细听，一音不漏，每次都是如此。应该说，没有里赫特，就没有普罗科菲耶夫，普罗科菲耶夫的伟大，几乎只有里赫特能够传达，这大概是音乐史上的特例。

里赫特的口述自传花了很大的篇幅讲述他和普罗科菲耶夫的关系，可以看出里赫特极为佩服普罗科菲耶夫，同时也可以知道，普罗科菲耶夫如何重视里赫特对他作品的诠释。里赫特还谈到，普罗科菲耶夫很喜欢海顿，然后里赫特立刻加上一句："我对海顿的崇拜可能还要超过莫扎特，莫扎特的曲子我常常不知如何演奏，但海顿却非常鲜活。"里赫特演奏了很多海顿，我前前后后买过他十五首海顿钢琴奏鸣曲的现场录音（另加上一首缓板变奏曲），据我所知，一流的钢琴家大概只有里赫特这么重视海顿的钢琴曲。布伦德尔也曾经录过海顿的十一首钢琴奏鸣曲，另加三首短曲，不过这些都是录音室录音，他没有像里赫特那样，常常在音乐会上演奏海顿，而且他的演奏总是想把海顿深奥化，比不上里赫特的自然。里赫特曾经感叹说，这么好的钢琴作品，其他钢琴家到底在想什么，为什么会没有兴趣。里赫特的海顿，是

他演奏中的精华，我本来就喜欢海顿，里赫特教了我更多的海顿。我从来没有想到，像《第八号钢琴奏鸣曲》（Hob. XVI:46）和《降 B 大调帕蒂塔》（Hob.XVI:2）这种早期作品会这么好听，显然海顿这个宝藏还有很多东西有待挖掘。

里赫特的肖邦让我非常惊讶。我初听他弹的《练习曲作品第十号》（Etudes Op.10）的第一首《C 大调练习曲》和第四首《升 C 小调练习曲》，简直不相信这是肖邦，我还以为是哪个大气魄的作曲家的小品。相反的，《练习曲作品第二十五号》（Etudes Op.25）的第七首《升 C 小调练习曲》，却又极为黯淡沉重。从此我才知道，有时候极其激烈，有时候又陷入无法言说的痛苦，挣扎于这两者之间的，这才是肖邦最重要的本质，有些书上已经这样说过，但，是里赫特首先让我真正体会到了这样的肖邦。

关于里赫特所弹的舒伯特，评论的人已经太多了，不需要多说。我想讲一个故事，张旭东教授第一次到台湾，要求到我家看看我的音响室和唱片，我把他领进我那狭窄零乱的地下室，然后放里赫特所弹奏的《G 大调奏鸣曲》（D. 894）给他听。此曲第一乐章长达二十多分钟，他静静地听完，叹一口气说："没想到这么动人，我以前不知道有这首曲子。"很难形容里赫特的舒伯特，我只能说，你只要稍微认真听，接着你就会被它吸引着全神贯注地听下去。我原来听的是肯普夫弹的舒伯特，非常喜欢，现在肯普夫基本上

已让位给里赫特了。

　　按时间顺序来说，里赫特常弹的主要作曲家有巴赫、海顿、莫扎特、贝多芬、舒伯特、肖邦、舒曼、勃拉姆斯、柴可夫斯基、拉赫玛尼诺夫、斯克里亚宾、德彪西、拉威尔。这些作曲家的曲目，他都弹了不少，我也都一一跟着聆听、学习。没有里赫特的演奏，我不可能被吸引着去听这么广泛的曲目：如舒曼的《帕格尼尼随想曲主题练习曲》(Op. 10)中的第四、五、六首以及《彩色叶子》(Op. 99)，勃拉姆斯早期的两首钢琴奏鸣曲，柴可夫斯基的钢琴小品，都是很少人演奏的作品。何况还有亨德尔的钢琴组曲、韦伯的奏鸣曲、穆索尔斯基的《图画展览会》钢琴原始版，这些曲目我都是因为里赫特演奏过而不得不听的，因为被迫听了，所以也就学到了。

　　莫斯科的现场录音大量涌出以后，我的里赫特收藏有三大类非常突出。第一类是协奏曲，里赫特比较常演奏的协奏曲，每一首我都有三种以上的录音。最让我高兴的是，我搜集到里赫特演奏的莫扎特钢琴协奏曲竟然高达十一首，可惜我还没有时间好好听，还不知道里赫特的莫扎特协奏曲的特质（我熟悉许多莫扎特专家的钢琴协奏曲）。第二类是里赫特和莫斯科年轻艺术家合作的各种室内乐，特别是他和欧伊斯特拉赫的学生柯岗合演的许多小提琴奏鸣曲。第三类是十九世纪末以降的一些作曲家的作品，如理查德·施特劳斯

的《诙谐曲》，雷格尔的《双钢琴变奏曲与赋格》，波兰作曲家席曼诺夫斯基（涅高兹的表兄弟）的作品，还有现代作曲家斯特拉文斯基、巴托克、贝尔格、韦伯恩、布列顿、普朗克、格什温等人的作品。我从来没有想到，里赫特演奏了这么多二十世纪的作品。他几乎像拉伯雷笔下的巨人高康大，味口极佳，要吃尽世界的美味。

崇拜这样的人，真是辛苦极了，买唱片要花很多钱，听他的现场录音，听到熟悉为止要花很多时间。不过你要是心甘情愿，不但不觉得苦，反而有无穷的乐趣。我已经决定，在未来的时间只紧跟里赫特，古典音乐的其他方面，如果不能顾及，也只能放弃了。有失才有得，人不能要求太多，我年龄越大越有这种体会。

二零一六年八月三十一日

游离于现代文明之外的里赫特

　　赫鲁晓夫当政以后，东、西方冷战的紧张局势稍有缓解，苏联政府为了向西方展现他们的伟大艺术家，开始让一流的演奏家到西方访问。钢琴家吉列尔斯、大提琴家罗斯特罗波维奇、小提琴家欧伊斯特拉赫一个一个来了，把西方吓了一大跳，因为他们的确非常杰出。但是，传说中更了不起的里赫特却一直没有出现。一九五零年代晚期，里赫特的名声已传到西方，DG 和菲利浦两大公司特别派人到东欧国家（当时里赫特正在这些国家访问）为里赫特录音。这些录音出版后，极受西方评论家推崇，大家一直热切地盼望里赫特的到来。但苏联政府不敢轻易放行里赫特，这也是有原因的。因为里赫特的父亲在苏德混战于黑海地区时被苏方所杀，这件事情一直没有得到澄清，苏联政府深怕里赫特到西方演奏时趁机逃亡，后来也证实了西方确有引诱里赫

特留下来的举动。

一九六零年苏联政府终于放行，五月先让里赫特到芬兰走了一趟，这是里赫特首度访问非东欧国家。十月，里赫特到了美国，他在纽约卡内基音乐厅的五场独奏音乐会场场轰动，而且五场的曲目都不一样，让听众大吃一惊，证明盛名不虚。一九六一年，里赫特到伦敦和巴黎，一九六二年，里赫特又到意大利和维也纳。在短短的三年之内，里赫特作为当代一流钢琴家的地位已经完全确立。

刚开始里赫特的行为还是相当规范的，他在大城市演奏，先后接受 RCA、EMI、DG 和菲利浦四大公司的邀请，为他们录音。但一九六四年以后，里赫特的个性就开始展现出来了，他不再进录音室，也不想到大城市去。他一生只到过美国三次，分别是在一九六零年、一九六五年、一九七零年，此后他就不再去了。人家问他，他说美国的音乐厅太可怕了，显然他认为在那么庞大的音乐厅演奏音乐根本不是自然的事情，因此，后来他也很少去伦敦、巴黎和维也纳。他喜欢小城市，尤其喜欢具有田园风光的小镇。一九六四年他跟随罗斯特罗波维奇去参加英国奥尔德堡音乐节（由布里顿主持），立刻就喜欢上这个地方，之后他连续四年都来奥尔德堡参加音乐节。后来罗斯特罗波维奇开始激烈批评苏联，被苏联放逐，里赫特才暂时中断了他的奥尔德堡之行。

也是在一九六四年，里赫特在法国南方的小城图尔发现

了一个小镇（也可能是村庄），叫 Grange de Meslay，他便在当地的教堂举办了音乐会。由于里赫特的盛名，这个地方就成为一个小小的音乐胜地，年年举办音乐节（Fetes Musicales de Touraine），许多著名的演奏家都到这个地方演奏过。

一九六九年，里赫特又突然想录音了，他和 EMI 合作，录协奏曲，另外，他想把他熟悉的独奏曲目录成五十张 LP，这事由德国的 Ariola 公司和苏联的 Melodiya 公司合作，在慕尼黑进行。一九七零到一九七三年间，里赫特完成了十二张 LP 的录制，然后就中断了录制。后来在一九七七年和一九八三年他曾经短期恢复录制，他们共录了四张 LP，此后录制就永远终止了。里赫特始终不能适应西方的录音文化，在这方面，吉列尔斯、欧伊斯特拉赫和罗斯特罗波维奇就比他好多了。

在和其他大演奏家的合作方面，里赫特也保留了苏联音乐文化的特质。里赫特喜欢跟别人合演室内乐，他早期的合作对象是大提琴家罗斯特罗波维奇，他们留下贝多芬五首大提琴协奏曲的全场录像（一九六四年八月一日，爱丁堡）和录音室录音（一九六一至一九六三年，菲利浦），至今被乐迷视若珍宝。可惜后来罗斯特罗波维奇被迫流亡西方，里赫特只好跟他分手。里赫特高度评价罗斯特罗波维奇的艺术，但对他喜欢在西方人面前表现自己（这是里赫特的评语）非常不满。相反的，里赫特非常尊敬欧伊斯特拉赫，认为他为

人温厚而正派，小提琴艺术无人可及。他们两人自一九六五年开始合作，一直到欧伊斯特拉赫去世（一九七四年），留下了许多录音和录像，让乐迷缅怀不已。美国唱片公司想花大笔钱让霍洛维茨和海菲兹合演二重奏，怎样劝诱都不成功。英、美唱片公司曾经成功说服鲁宾斯坦、海菲兹先后和大提琴家 Feuermann 和 Piatigorsky 录制了六首三重奏。鲁宾斯坦在自传中对这件事说得很仔细，他说，如果没有两位大提琴家弥缝其间，这件事根本办不成。海菲兹年纪比鲁宾斯坦小多了，但却傲慢得让鲁宾斯坦无法忍受，最后鲁宾斯坦还是跟他绝交了。在这方面，鲁宾斯坦的态度比较接近苏联演奏家，他跟里赫特的老师涅高兹、波兰作曲家席曼若夫斯基、波兰小提琴家柯汉斯基自少年时代起就密切交往，是终生的好友。（鲁宾斯坦非常赞赏里赫特，一九六四年他到莫斯科演奏时，涅高兹重病在床，即将过世，鲁宾斯坦特别去看他，两人还讨论了里赫特不可思议的天才。）

一九七二年里赫特开始和欧伊斯特拉赫的学生柯岗合作，一九七五年他们联合举办了欧伊斯特拉赫的纪念音乐会。此后，柯岗成为里赫特最重要的合作者，围绕他们两人形成了一个小集团，成员包括中提琴家巴什米特、大提琴家N.顾德曼（柯岗的太太）、指挥家尼古拉维斯基。他们一起演奏各种室内乐，以及巴赫的各种协奏曲。我看过巴赫协奏曲的演奏录像，对他们的和谐无间印象非常深刻。他们还一

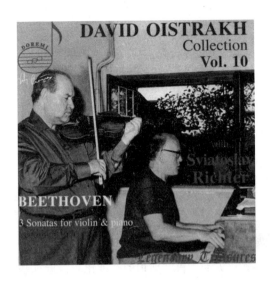

起在莫斯科的普希金博物馆创办了"十二月之夜"的年度音乐会,邀请世界各地的演奏家来参与,这大概是里赫特一生最快乐的时光。

　　但好景不常,柯岗一九八九年得了癌症,下一年就过世了,他们的小团体无形中解体。柯岗的去世对里赫特的影响非比寻常,一九九一年一整年,里赫特旅行各地,演奏曲目全部是巴赫,而他的所有音乐会都有一个共同的名字"纪念奥列格·柯岗"。此后里赫特似乎越来越孤独,他的活动范围主要限于意大利,往西走法国南部和西班牙西部的地中海沿岸,往东走德国南方的巴伐利亚、奥地利、匈牙利和捷克,基本上就在这一带绕来绕去,好像故意躲在欧洲文明的

中心区。交通工具就是汽车，后面载着他的钢琴。在长途旅行中他就沿路听各种录音，主要是自己的演奏录音，并写下自己的评论。到了某一地他想开演奏会，就停下来。

晚年的里赫特个性越来越乖僻，柯岗去世之前，一九八六年七月二十日他坐着汽车从列宁格勒出发，一路开到符拉迪沃斯托克，渡海到日本举行一连串的演奏，然后回到符拉迪沃斯托克，再从符拉迪沃斯托克开回列宁格勒，并于十一月底回到莫斯科，他沿途在西伯利亚举行了九十一场音乐会，据说，在某些地方演奏的时候，还有苍蝇飞来飞去。一九九一年的柯岗纪念之旅的前两个月，他环绕着意大利、西班牙和法国走了一圈，好像是个流浪汉。有人评论说，晚年的里赫特好像是一个永恒的漂泊者，事实上我们实在难以理解他最后几年的心境。那时候恰逢苏联和东欧剧变，苏联解体后，他有一次在意大利开演奏会，海报介绍说他是"乌克兰钢琴家"，他很不高兴，要求更正。主办者问他，那要如何说明他的身份，他说"苏联钢琴家"。里赫特一再强调，他对政治毫无兴趣，他对西方的文化统战方式非常不满，但这也并不表示他支持苏维埃政权，在他的口述自传中，他不客气地批评了苏联官僚的僵化。不过，苏联解体后，要他承认自己是新建立的乌克兰共和国的公民，显然他难以接受，毕竟自一九三七年以来他就一直住在莫斯科。苏联政权后来充分了解里赫特远离政治的态度，知道他不可能投奔西方，给他越来越多的自由。阿什肯纳齐曾经说，

里赫特在苏联简直就是个特权，他可以在自己的家里举办现代画展览会，而现代画根本不容于苏联的意识形态。帕斯捷尔纳克去世的时候，仍被苏联政府视为异议人士，但里赫特却敢于参加他的葬礼，苏联政府对此也无可奈何。苏联的解体，对里赫特来讲，就是一种他所熟悉的生活方式的消逝，他恐怕一时不能适应。总而言之，现在还很难客观评论里赫特的晚年心境。

晚年的里赫特在音乐会中看谱演奏，不许演奏场所开灯，只有钢琴旁边有一盏小灯，气氛诡异而神秘。他又常常临时举办演奏会，也常常无缘无故地取消演奏会，这让他的乐迷简直不知道怎么办好。台湾有一位音乐爱好者回忆说，他透过代理公司订到一张里赫特音乐会的门票，他要转两次飞机再坐汽车才能到达会场，他也知道他必须冒险，因为到会场时，演奏会也许会取消，这样他就白花了交通费。他终于到达了，终于进入会场了，整个会场几乎是一片黑暗，只有舞台中央有一盏小灯，他听完音乐会，走出会场，终于又回到台湾。他说，好像做了一场奇异的梦，他怀疑自己是否真的听了里赫特的音乐会。

这就是晚年的里赫特，好像不属于现代世界，无法理解，但又具有强大的吸引力，永远诱惑着他的乐迷。

二零一六年九月一日

里赫特早期的现场录音

一九九零年代我开始搜集里赫特的唱片时，从来没有想到这件事会变得无法收拾。有一个朋友告诉我，网上可以查到里赫特的录音目录，我那个时候还不会上网，也没有打印机，另一个朋友很热心地为我打印出来。其中两份，至今仍然是我购买里赫特的必备参考资料，一份是 trovar.com 网站里赫特网页所提供的编年表（Chronology），从一九三零年编到一九九五年，把里赫特每一次的演奏会曲目按年月编订。这个年表缺漏不少，也有许多错误，但非常有参考价值。另一份是阿泰·坦尼（Ates Tanin）所编的 Recorded Richter，他把他所搜集到的里赫特录音，按作曲家的顺序编列出来，这些录音有的已经出版，有的尚未出版。阿泰·坦尼大概认识世界上许多里赫特乐迷，他的目录中最难得的是那些尚未出版的录音。拿他的目录来核对 trovar 的编年表，常常可以校

正编年表的错误。我闲来没事就会仔细阅读这两份资料，只要有一张里赫特的新唱片出版，我把上面的曲目、演奏的时间和地点看一遍，就能判断这一张是否值得买。

我以前一直以为里赫特早期（一九四零至一九五零年代）的录音不会很多，哪想到完全出乎我的意料，我虽然花了不少钱，但却好像搬回许多宝贝一样。现在我想野人献曝，把我的宝一一呈现给大家看，就像我学生说的，好像唐老鸭不断地划动仓库中的金币一样，请读者原谅我的得意洋洋，因为这是我三十年辛苦之所得。还要声明一句，只有完整地保留了整场音乐会曲目的录音我才列出来，其他半场的或零星的，我就不列了。我的意思是，以下所列的，是我最得意的收藏。（每一场演奏录音的日期都根据上面两个年表校订过，因为各种厂牌的 CD 所注明的时间常常是错误的。）

1. 1948 年 2 月 27 日莫斯科（以下凡是莫斯科录音，均不注明），ANKH 200601

上半场：

巴赫《降 B 大调随想曲》（BWV 992）

《D 大调奏鸣曲》（BWV 963）

《第三号英国组曲》（BWV 808）

下半场：

贝多芬《第二十二号钢琴奏鸣曲》（Op. 54）

舒曼《幻想曲》（Op. 17）

因为一张 CD 容纳不下所有曲目，《第三号英国组曲》只收录了两个乐章，不过，同年十月十四日里赫特另有一份该曲的录音盛行于世。（补注：最近买到 DOREMI 厂牌的新唱片 DHR-8043，里面就有一九四八年二月二十七日演奏的完整版的《第三号英国组曲》。）

2. 1948 年 5 月 19 日 VISTA VERA VVCD-00143

上半场：

肖邦《第一钢琴协奏曲》（涅高兹演奏）

下半场：

拉赫玛尼诺夫《第二钢琴协奏曲》（里赫特演奏）

里赫特刚出道不久，涅高兹和他一起开音乐会，一人演奏一首协奏曲，老师提携学生之意非常明显。

3. 1949 年 5 月 30 日 VISTA VERA VVCD-00242

上半场：

海顿《降 E 大调钢琴奏鸣曲》（Hob.XVI 52）

舒曼《第二号钢琴奏鸣曲》（Op. 22）

下半场：

肖邦　选曲（共九首）

《第二号谐谑曲》（Op. 31）

《第四号叙事曲》（Op. 52）

4. 1949 年 12 月 8 日　在 Melodiya 百年诞辰纪念版中

上半场：

舒伯特《降 B 大调钢琴奏鸣曲》（D. 960）

下半场：

李斯特改编舒伯特《魔王》（D. 328）

穆索尔斯基《图画展览会》

百年诞辰纪念版五十张 CD 中，本张最有历史价值，很难想象里赫特在一九四九年就留下了这两部重要作品的录音。

5. 1950 年 3 月 1 日 DOREMI DHR-7931/2

上半场：

贝多芬《第三号大提琴奏鸣曲》（Op. 69）

《第四号大提琴奏鸣曲》（Op. 102）

下半场：

勃拉姆斯《第一号大提琴奏鸣曲》（Op. 38）

普罗科菲耶夫《C 大调大提琴奏鸣曲》（Op. 119）

这是普罗科菲耶夫大提琴奏鸣曲公开演奏的首演录音，也是里赫特和罗斯特罗波维奇合演二重奏的首度录音，意义非比寻常。从以上各张可以看到，凡是里赫特自己认为重要的演奏，几乎都留有现场录音。

6. 1951 年 1 月 29 日 Parnassus PACD 99046/7

上半场：

贝多芬《两首轮旋曲》（Op. 51）

《英雄主题变奏曲》（Op. 35）

《第十二号钢琴奏鸣曲》（Op. 26）

《第二十五号奏鸣曲》（Op. 79）

下半场：

贝多芬《狄亚贝里变奏曲》（Op. 120）

这是《狄亚贝里变奏曲》最早的录音。

7. 1951 年 4 月 3 日 Moscow Conservalory Records SMC 0051

上半场：

巴赫《第一号英国组曲》（BWV 806）

《D 小调奏鸣曲》 （BWV 964）

下半场：

巴赫《平均律》两首（BWV 856、857）

《第六号英国组曲》(BWV 811)

这是一次纯巴赫作品的演奏会，以前找不到这样的现场录音。

8. 1954 年 3 月 26 日　在 Richter in Hungary（BMC 171）的套装中（十四张 CD）

上半场：

普罗科菲耶夫《第八号钢琴奏鸣曲》（Op. 84）

下半场：

拉威尔《高贵与感伤的圆舞曲》

《水之嬉戏》

《小丑的晨歌》

布达佩斯的现场，这是里赫特很重要的两套曲目的最早录音。

9. 1954 年 12 月 4 日 Parnassus PACD 96001/2

上半场：

柴可夫斯基《G 大调钢琴奏鸣曲》（Op. 37）

下半场：

拉赫玛尼诺夫：《前奏曲》（十一首）

返场曲（三首）

10. 1955 年 6 月 20 日 Parnassus PACD 96003/4

上半场：

舒曼《阿贝格变奏曲》（Op. 1）

《幻想小品集》（Op. 12, 选曲三首）

《幽默曲》（Op. 20）

下半场：

斯克里亚宾《第二号钢琴奏鸣曲》（Op. 19），

《前奏曲集》（Op. 11, 选曲十二首）

《第六号钢琴奏鸣曲》（OP. 62），

返场曲（两首，均为斯克里亚宾的作品）

这是里赫特早期最重要的一次斯克里亚宾演奏会。两首返场曲见于 PACD 96013/4 中，Parnassus 把整场演奏会分散在三张 CD 中。

11. 1956 年 3 月 2 日 Parnassus PACD96005/6

上半场：

舒伯特《D 大调钢琴奏鸣曲》（D.850）

下半场：

李斯特《巡礼之年》选曲（S. 160、161、163，选曲

六首）

《威尼斯与拿波里》（S. 162，三首）

这一套 CD 只保存了演奏会下半场的录音，我研究了很久，可以确定上半场的演奏曲目是舒伯特的《D 大调钢琴奏鸣曲》。从一九五七年里赫特的三次演奏会来看，曲目都是上半场舒伯特，下半场李斯特。里赫特在一九五六年八月十五日另录了舒伯特的《D 大调钢琴奏鸣曲》，所以本张 CD 里并未保留这一场演奏会的上半场的录音。

12. 1956 年 10 月 6 日 Preiser Records PR 95003，另加 PACD 96013/4

上半场：

舒曼《四首赋格曲》（Op. 72）

《幽默曲》（Op. 20）

下半场：

巴托克《十五首匈牙利农民歌曲》

普罗科菲耶夫《第六号钢琴奏鸣曲》（Op. 82）

三首返场曲（普罗科菲耶夫、德彪西、舒曼）

这一场演奏会被割裂得很厉害，真是无可奈何，听起来很辛苦。

13. 1956 年 11 月 9 日 Parnassus PACD96013/4

上半场：

　　贝多芬《悲怆奏鸣曲》(Op. 13)

　　普罗科菲耶夫《第九号钢琴奏鸣曲》(Op. 103)

下半场：

　　肖斯塔科维奇《二十四首前奏曲与赋格曲》(Op.
　　87，按照第四、三、六、七、二、十八、二十三、
　　十五号的顺序演奏。)

　　这一场演奏会的第一首作品《悲怆奏鸣曲》并未录存，
里赫特后来在一九五九年六月四日另录了这一作品，这一录
音才盛行于世。

14. 1957 年 2 月 19 日 Moscow Conservatory Records SMC
0071/4

上半场：

　　舒伯特《A 小调钢琴奏鸣曲》(D. 845)

　　　　《流浪者幻想曲》(D. 760)

下半场：

　　舒伯特《音乐瞬间》(Op. 780，第一、二、六首)

　　　　《即兴曲》(D. 899，第二、三、四首)

　　　　其他小品

15. 1957 年 4 月 8 日 Moscow Conservatory Records SMC 0056

上半场：

舒伯特《A 大调钢琴奏鸣曲》（D. 664）

《A 小调钢琴奏鸣曲》（D. 784）

下半场：

李斯特：《超技练习曲》第一、二、三、五、七、八、十一、十号（S. 139）

16. 1957 年 5 月 9 日 Moscow Conservatory Records SMC 0052/3

上半场：

舒伯特《降 B 大调钢琴奏鸣曲》（D. 960）

下半场：

李斯特作品（六首）《第十七号匈牙利狂想曲》（S. 244/17）

《死之舞》（S.126）

《谐谑曲与进行曲》（S.177）等

以上三套二零一四年年初在日本买到，欣喜异常，从前后可以看出，一九五六至一九五八年三年间，里赫特常常把舒伯特和李斯特放在一起演奏，这个时候他对舒伯特的诠释已基本成形。五月九日那一场音乐会，正在莫斯科旅行演奏

的古尔德也去听了，里赫特以极缓慢的速度演奏《降 B 大钢琴调奏鸣曲》的第一乐章，费时二十多分钟，这让古尔德印象非常深刻。

17. 1958 年 2 月 5 日 Revelation RV 10011

上半场：

舒伯特《C 小调钢琴奏鸣曲》(D. 958)

《E 小调奏钢琴鸣曲》(D. 566)

下半场：

李斯特作品（十一首）《葬礼》(S. 173/7)，

《第一号梅菲斯特圆舞曲》(S.514) 等

这一场演奏会的上半场，D. 958 收在一盒套装中，D. 566 尚未出版。主要是下半场非常精彩，单单曲子演奏时间就长达五十九分钟，如果加上掌声和演奏者回礼，恐怕要长达一个半小时。以上所列 11、14 — 17 各场演奏会代表了一九五零年代后期里赫特演奏李斯特的高峰。以后里赫特很长时间不再演奏李斯特，只在一九六五年的巡回演出中演奏了 B 小调奏鸣曲，一直到一九八零年代中期，里赫特才又回到李斯特的乐曲中。

18. 1958 年 2 月 9 日布达佩斯现场录音 WHRA-6023

上半场：

　　舒伯特《C 小调钢琴奏鸣曲》（D. 958）

　　舒曼《托卡塔》（Op. 7）

上半场：

　　穆索尔斯基《图画展览会》

　　返场曲（三首）

　　上半场可能是里赫特这两首曲子的最佳演奏，下半场更有名的是同年二月下旬里赫特在保加利亚首都索菲亚的现场录音，由菲利浦公司制作并发行，这一张唱片让里赫特尚未到西方之前就声名远播。

19. 1958 年 4 月 16 日 Parnassus PACD 96001/2

上半场：

普罗科菲耶夫：《芭蕾舞曲灰姑娘选曲》6 首，

《20 首转瞬即逝的映像》10 曲，

《第七号奏鸣曲》（OP. 83）

下半场：

舒伯特：《C 小调钢琴奏鸣曲》（D. 958）

舒曼《托卡塔》（Op. 7）

返场曲（五首，德彪西、肖邦、拉赫玛尼诺夫等人
作品）

这场演奏会重要的是上半场，下半场的第一个大曲子
并未留存录音，曲目是根据上一场演奏会推测的，应该不
会错。

20. 1959 年 1 月 8 日　在 Melodiya 百年诞辰纪念版中

上半场：

勃拉姆斯《第二号钢琴奏鸣曲》（Op. 2）

《四首钢琴小品》（Op. 119）

下半场：

齐玛诺夫斯基《第二号钢琴奏鸣曲》（Op. 21），

李斯特《悲怆协奏曲》（S. 258，双钢琴曲，由金斯

伯格演奏第一钢琴。）

这是里赫特第一次演奏勃拉姆斯的《第二钢琴奏鸣曲》，
这一次的演奏会同时也说明了里赫特很早就从涅高兹那里学
会了齐玛诺夫斯基的作品，何况还有他跟前辈钢琴家金斯伯
格合演的李斯特的双钢琴曲，历史价值不言而喻。

21. 1960 年 2 月 21 日布拉格现场录音
上半场：
　　肖邦《叙事曲》（Op. 23、38、47、52）
下半场：
　　肖邦《幻想波兰舞曲》（Op. 61）
　　《练习曲》（Op. 10/No. 1、2、3、4、10、11、12）
　　《练习曲》（Op. 25/No. 5、6、7、8、11、12）

这是一场非常精彩的演奏会，可惜因为布拉格 PRAGA
公司对录音处理不当，这场演奏会并未引起广泛注意。
PRAGA 公司整理里赫特在布拉格的录音时，下半场的练习
曲只收录了六首，并不完整。后来捷克 Supraphon 公司才将
下半场的演奏录音独立出版（SU 3796-2）。PRAGA 公司最
近将上半场演奏的四首叙事曲的录音重新处理后出版了，见
PRD/DSD 350062。里赫特将四首《叙事曲》一起演奏，目

前只留下两次录音，以本场为佳。肖邦《练习曲》一向是里赫特最精彩的曲目，而以本场演奏会的曲目为最多，且演奏甚佳。又，涅高兹非常推崇本场中的《幻想波兰舞曲》。这场演奏会是里赫特早期的压轴之作，遗憾的是，到现在还没有一套CD将其完整地呈现出来。

以上这些演奏会的曲目足以证明，里赫特在到西方之前，已经熟悉了无数套的演奏曲目，其范围之广泛令人惊叹。后来他仍不断学习，又增加了很多演奏曲目，所以蒙桑容才会说他是音乐家中的唐璜。

补记：我太太打这份资料，批评说，这么枯燥，这么无聊，谁读得下去。这真是外行话，这可是我花十年苦工购买许多CD，对比许多资料，研究出来的成果，只要是里赫特迷，一定会感谢我的。读者如果读不下去，就只要读本篇的序言和补记即可，无论如何我要把本文收进新版《CD流浪记》中，以证明我的痴迷。

二零一六年十一月二十三日

舒伯特的"未完成"（一）

　　舒伯特的《"未完成"交响曲》肯定是交响曲中最著名的作品，知名度不下于贝多芬的《命运》与《英雄》。我刚刚开始学听交响曲时就很喜欢这首曲子，因为它的旋律既甜美又哀伤，我一遍一遍地听了又听，直到腻味，从此以后就很少听了。很多人为这首交响曲没写完而感到遗憾，我却没有这种感觉。我认为这首曲子该说的都说了，再说就是多余了。

　　后来我开始听舒伯特的钢琴奏鸣曲，感觉就完全不一样了。《F 小调钢琴奏鸣曲》（D.625）的第一乐章简直是心如刀割，听起来非常难受，更要命的是，这一乐章显然并未完成，你不知道舒伯特最后想说什么，你想知道他的感觉，他却不让你知道，这让你更加难过。还好，第二乐章在情绪上承接了第一乐章，让人的情绪得到了缓解。但是，最后一个

乐章又是未完成，这就好比世界抛弃了舒伯特，舒伯特一个人孤独地走着走着，然后就不见了。听懂这首曲子的那一晚我完全睡不着觉，满脑子都是"可怜"的舒伯特。这种情形一再碰到，《E小调钢琴奏鸣曲》（D.566）和《C大调钢琴奏鸣曲》（D.840）都是如此。这两首曲子都只完成了两个乐章，正如《"未完成"交响曲》一样。不一样的是，我听《"未完成"交响曲》感到满足，听这两首曲子却强烈地感觉到它们还没完，让我的心悬在半空中，一直很不舒服。

肯普夫录制的《舒伯特钢琴奏鸣曲全集》套装（七张CD），附了一小册说明书，里面有肯普夫撰写的一篇小文章，说舒伯特的奏鸣曲是"隐藏的宝藏"，另有别人所写的一篇长文，讨论舒伯特探索奏鸣曲写作模式的过程，文末附了一张表格，把舒伯特写过的奏鸣曲全部表列了出来，包括各曲出版的复杂过程（如果哪首曲子是未完成的，则标明它的未完成状态），以及舒伯特专家对这些作品的简要看法。我因此知道，D.566原有三个乐章，但许多评论家认为，舒伯特的这首奏鸣曲似乎以贝多芬的《第二十七号钢琴奏鸣曲》（Op. 90，只有两个乐章）为模板，现存的第三乐章可以不必考虑。根据这一看法，钢琴家大都只演奏前两个乐章。D.625的第一乐章只写到再现部的开头就中止了，而终乐章（第三乐章）则是未完成的草稿。又，D.840虽然有四个乐章，但第三、四乐章都未完成，因为前两个乐章非常精彩，所以一

般就只演奏这两个乐章。

仔细读完这一小册，我想起以前曾听过里赫特弹奏的舒伯特，他的处理方式好像大为不同。我找出这些 CD，发现现存的里赫特演奏的 D.566 全部为三个乐章，但他把第二和第三乐章的次序颠倒过来。里赫特接受了某些舒伯特专家的看法，认为《降 D 大调钢琴奏鸣曲》（D.505）中的慢板是 D.625 的第三乐章。他演奏的 D.625 有四个乐章，第一、第四乐章都只演奏到舒伯特停笔的地方。里赫特演奏的 D. 840 也有四个乐章，他弹该曲的最后两个未完成的乐章，也如此处理。

那时候我已把肯普夫的演奏听得滚瓜烂熟，所以当我回去重听里赫特的演奏时，便很不适应。为了完整演奏 D.566 留存下来的三个乐章，里赫特不得不把第二乐章的小快板和第三乐章的谐谑曲颠倒次序，不然，全曲便没有结束的感觉。D.840 未完成的两个乐章演奏起来显得太短，跟其前两个乐章很不搭配，我很难接受。至于 D.625，里赫特把 D.505 的慢板作为该曲的第三乐章进行演奏，我初听虽然觉得怪异，但多听了几遍以后慢慢也就能够接受了。尽管肯普夫所弹的 D.625 极为精彩，但里赫特对该曲的演奏最终能够在我心目中和肯普夫的比肩，这样，我开始认真对待里赫特所演奏的舒伯特了。

里赫特演奏的舒伯特之所以那么引人注目，主要是因为他对《降 B 大调奏鸣曲》（D.960）的第一乐章的处理。这个

乐章凡是舒伯特注明"重复"的部分，很多钢琴家都略去不弹，而里赫特则一一按原谱处理，他弹奏的速度又非常缓慢，导致这一乐章长达二十多分钟，时间超过整首曲子演奏时长的一半。这种惊世骇俗的弹奏方式让世人非常吃惊，一时不知如何评论。一九五七年在莫斯科的一次演奏会现场（古尔德刚好在座），里赫特花了二十三分二十八秒弹奏这一乐章，这让古尔德瞠目结舌。一九六四年里赫特在英国奥尔德堡演奏此曲时，对这一乐章的弹奏竟然还要长上两分钟，足足有二十五分二十三秒。里赫特所弹的 D.960 唯一的录音室录音，第一乐章时长二十四分三十一秒。现存的里赫特最早的 D.960 现场录音，第一乐章时长二十二分十六秒，从二十二分到二十三分，再到二十四、二十五分，里赫特显然越弹越慢。

我们再来看其他人的演奏：哈丝姬尔，十三分二十一秒（一九五一年录音）；埃德曼，十二分十三秒（一九五一年录音）；海布勒，十四分五十五秒（一九六七年录音）；布伦德尔，十四分三十五秒（一九七一年录音），又，十四分四十七秒（一九八八年录音）。这些演奏都把舒伯特指定要"重复"的部分省略掉了。肯普夫一九六七年录 D.960，第一乐章时长二十一分九秒，他没有省略重复部分，但弹奏速度比里赫特的快。在此曲一九九零年代的三版有名的录音中，该乐章时长：席夫，十九分五十一秒（一九九三年）；鲁普，

十八分十七秒（一九九四年）；内田光子，二十一分五十三秒。他们都演奏了"重复"的段落。由此可以看出，里赫特和肯普夫的观点逐渐占了上风，只不过前两人比肯普夫弹得快一点。肯普夫弹奏的 D.960 一向备受推崇，我当时也认为，里赫特的弹奏恐怕要略逊一筹。

后来我买到蒙桑容以里赫特一生为素材的电影《谜》（前面几篇文章已提及），看到其中有一段里赫特现场演奏的片段，他弹的显然是舒伯特，我对此印象非常深刻，但我记不得他弹的是哪一首曲子了，查了一下说明书上的提示，才知道是《G 大调钢琴奏鸣曲》（D.894），影片上注明是一九七七年九月二十七日奥尔德堡的现场录像。塔林（Tarin）的里赫特录音目录（前文也已谈到这一份目录）上提到这一场演奏会有录像，但并未正式出版。有一天我闲来没事在网上乱看里赫特的信息，竟然发现有人将该首曲子的演奏录像上传到网上，但为了怕被控告侵权，他把整首曲子的演奏录像切成八九小段上传，每段不超过十分钟。我在网上"视听"了一遍，竟然完全理解了里赫特的用心。又过了一段时间，我买到一九七八年五月二日里赫特在莫斯科演奏的现场录音，音效比一九七七年九月二十七日那一场的更好，我听得如醉如痴。D.894 的第一乐章，里赫特的莫斯科现场版时长足足有二十五分二十七秒（一九八九年三月二十日里赫特在伦敦的现场录音是二十六分五十七秒，他弹得更慢了），比

D.960 的第一乐章的时长还要离谱。而肯普夫弹的 D.894 的第一乐章，省略了所有重复的段落，时长竟然只有短短的十分五十五秒。这一次我彻底服了里赫特。我们不能批评肯普夫错了，毕竟他是我所长期服膺的，我们只能说，里赫特对舒伯特的领悟超乎常人，他看到了别人所看不到的，他有一种无法形容的 vision（也许可以译为"灵视"吧）。

我查了蒙桑容为里赫特演奏曲目所编的统计表，发现里赫特在一九四零和一九五零年代曾演奏了 D.894 五次，之后停了十多年没有再演奏此曲。一九七八年舒伯特逝世一百五十年，为了纪念，里赫特从一九七七年下半年起就在世界各地举办舒伯特音乐会，他就是在这时开始重新演奏 D.894 的。除此之外，里赫特还在这次纪念活动即将结束时，做了另一重大的改变。他一直相信，D.566 只有三个乐章，他也一直这样处理此曲，直到一九七八年五月二日都是如此。在这之前，有些舒伯特专家认定，《E 大调钢琴奏鸣曲》（D.506）中的轮旋曲应该是 D.566 的终乐章，但里赫特始终没有采纳这一看法。但到了一九七八年的七月，里赫特突然改变了主意，他演奏了四个乐章的 D.566。我去年买到的莫斯科出版的里赫特套装（四张 CD），这个套装里同时包含了一九七八年五月二日的三乐章版（同一场演奏会的上半场演奏了前面提到的 D.894）和一九七八年十月十八日的四乐章版，我高兴极了。我第一次听里赫特弹的四乐章版（以前已

听过别人的录音），觉得比三乐章版好太多了。可见里赫特一直在追求真正合乎舒伯特原始意图的舒伯特，甚至可以为此抛弃他坚持了二十年的观点。因为 D.894 的重演和 D.566 的放弃旧版本，我现在完全相信里赫特了，由此我终于理解了里赫特处理舒伯特"未完成"的独特方式。

我初听肯普夫演奏的 D.625 时，因为说明书上讲到第一乐章和第三乐章未完成，所以我一直以为肯普夫演奏的是未完成版。很久以后，阅读其他资料，我才知道肯普夫是根据欧文·拉茨的补笔版演奏的。该演奏的 LP 版可能附有此说明，但在后来出版的廉价版套装 CD 版中，这个说明就被略去了。很奇怪的是，我现在听肯普夫演奏的 D.625 时，都还有未完成的感觉，这实在是一种非常奇异的、主观的感受。

舒伯特的"未完成"（二）

　　舒伯特现存钢琴奏鸣曲的"存在状况"非常复杂：按照十九世纪末编订的旧版《舒伯特全集》来统计，公认全曲完整的共有十一首（D.537、D.568、D.575、D.664、D.784、D.845、D.850、D.894、D.958、D.959、D.960）；另有一些奏鸣曲虽然包含完整的三个乐章，但一般却认为尚缺一个乐章的，还有四首（D.157、D.279、D.557、D.566）。另有三首情况更特殊：D.459 有五个完整的乐章；D.625 有三个乐章，其中首尾两个乐章并未写完，但可以根据舒伯特的作曲习惯帮他补完；D.840 前面两个乐章完整，后面两个乐章则是草稿，显然舒伯特在最后关头放弃了。肯普夫是第一个录制《舒伯特钢琴奏鸣曲全集》的人（1965—1969），他参照当时一般学界的研究成果，加上自己的看法，作了如下处理：D.566 和 D.840 都只演奏前两个乐章，D.625 未完成的两个乐章，他根据别

人的补笔，演奏全曲。其他只要有完整乐章的，虽然全曲未完，他都全部演奏。现在看起来，肯普夫的处理方式实在非常先进，在他之后录制舒伯特奏鸣曲的海布勒（1967—1970）和布伦德尔（1971—1974）都比他保守得多，只肯录制公认已完成的作品。

以上所说的，主要是我从肯普夫录制的《舒伯特奏鸣曲全集》及其说明书所获得的知识，后来我才了解到，情况远比这些复杂得多。一八八二年舒伯特去世时，虽然在维也纳已经有一些名气，但还没有得到普遍的重视，他的大部分作品尚未出版。舒伯特去世后，他绝大部分的手稿和笔记存留在哥哥斐迪南家中。谁也没想到，舒伯特不久即成为新乐坛的中心人物，他被奉为正在形成的浪漫主义音乐的导师之一。浪漫派的领袖舒曼一八三四年创办了《音乐新报》，鼓吹新音乐，舒伯特是他极力推介的作曲家，这时距离舒伯特去世也不过六年而已。从这个时候开始，存放在斐迪南家中的各种原稿，就成为大家挖宝的对象。当时如果有一个大家认可的机构，把这些资料通通购买过来，并从舒伯特友人手中搜集其他曲谱，再慢慢整理，舒伯特的遗稿就不至于散落各处。事实上这是不可能的，因为当时的乐坛仍然倾向于把舒伯特视为歌曲作家，对他的各种器乐曲都还不怎么重视。斐迪南虽然对舒伯特非常照顾，但他子女众多，家庭负担很大，有人跟他购买舒伯特的原稿，人家要什么，他就卖什

么。因此，不少作品出版后原稿丧失，给以后的整理者造成了很大的困难。

有人讲笑话说，舒伯特这个人虽然早就去世了，但舒伯特这个作曲家在整个十九世纪还在不断地作曲，这是因为，舒伯特的遗稿不断被发现，他的作曲家的面目一再改变，而他作为一个伟大的音乐家终于在十九世纪末期得到了承认。以交响曲这个范畴来说，他的"伟大的"C大调，在一九三九年才由门德尔松在莱比锡举行初演，他的《未完成交响曲》在他去世后三十七年（一八六五年）才被发现，舒伯特作为一个伟大的交响曲作家，到这个时候才得到承认。

即使舒伯特已经被承认为伟大的歌曲作家、交响曲作家以及室内乐作家，他的钢琴曲仍然没有受到重视。对于他的钢琴曲，人们所熟悉的一般只有八首《即兴曲》、六首《乐兴之时》和《流浪者幻想曲》，因为这些都被视为浪漫派钢琴曲的前奏。他的钢琴奏鸣曲一直被忽视，因为跟贝多芬的三十二首奏鸣曲比起来，这些作品似乎显得微不足道。二战后对舒伯特奏鸣曲的推广贡献巨大的肯普夫就说过，在一战之前，舒伯特的奏鸣曲就好像加了七重封印的书，他根本无法进入。他只欣赏A小调D.845，因为这首曲子的风格比较接近贝多芬的作品。可以说贝多芬的伟大光芒让人们长期以来看不到舒伯特奏鸣曲的创造性特色。里赫特也说，一九五零年代他开始演奏舒伯特的奏鸣曲时，老一辈的钢琴家还对

他说:"为什么要演奏舒伯特? 你是怎么想的! 舒伯特让人厌烦,弹弹舒曼吧。"

在这种情形下,舒伯特钢琴奏鸣曲的整理、出版状况当然非常不理想。举例来说,D.566 的第一个乐章一八八八年出版,第二个乐章一九零七年出版,而第三乐章一九二八年才被发现。长期以来,人们觉得第三个乐章好像是多余的,通常只演奏前两个乐章,大钢琴家中只有里赫特接受第三个乐章。后来,有一批舒伯特专家力图证明一首独立的轮旋曲(D.506)是这首奏鸣曲的第四个乐章。如果这个说法成立,那么 D.566 从一开始就是一首完整的奏鸣曲,只是它的面貌被舒伯特作品的出版过程所淹没了。即便是接受第三乐章的里赫特,也经过了二十多年的迟疑,才承认了第四个乐章的存在,并最终在一九七七年最终演奏了四个乐章的完整版的 D.566。

D.625 的情况有点类似。这首曲子的三个乐章是一八九七年(距舒伯特去世已经六十九年)一起出版的,但第一乐章在再现部的开头就中断了,第三乐章结尾的七十小节只是草稿,所以该曲一向被认为是未完成之作。其实第三乐章的最后七十小节和呈示部是一样的,可以根据呈示部来补完(连里赫特都这样做),同理,第一乐章的再现部也可以根据呈示部来补写,这并不困难(肯普夫就是按照别人的补笔演奏的),这就说明,这三个乐章实际上已经完成了。

后来，前面所提到的那些舒伯特专家又主张，一首独立的慢板（D.505）是这首曲子的第四乐章，所以，这也是一首完整的奏鸣曲。这个观点马上被里赫特所接受，他一直演奏该曲四乐章的版本，只是他不像肯普夫那样，按照别人的补笔演奏第一乐章，而是忠实地呈现它的未完成状态，舒伯特的原稿写到哪里，他就演奏到哪里，给人一种非常奇异的感受。

因为有这两个例子，我就一直在想象，舒伯特是不是还有一些奏鸣曲并未"被发现"，或者，他的未完成状态可以变成已完成。真是人同此心，在我之前早就有人在追求这个目标了，所以我就意外地买到了两套我梦想已久的、真正的舒伯特钢琴奏鸣曲"全集"。一套是法国钢琴家达尔贝托（Michel Dalberto）录制的，因为这一套"全集"还包含一些舞曲选集和小品曲选集，所以共有十四张CD；另一套"全集"是塞浦路斯钢琴家提里莫（Martino Tirimo）录制的，只收录奏鸣曲，共八张CD。

之所以说这两套很"全"，是因为它们把舒伯特的钢琴奏鸣曲，不管有没有完成，都一律收进去。在这方面，提里莫做得更彻底，他把两首舒伯特只写了一小段开头的《升C小调钢琴奏鸣曲》（D.655）和《E小调钢琴奏鸣曲》（D.769A）都录进去了，前者时长将近三分钟，后者时长只有一分钟多一点。另外，《降D大调钢琴奏鸣曲》（D.567）是《降E大调钢琴奏鸣曲》（D.568）的初稿，提里莫把两稿都录了音。

这样，他这一套全集共有二十三首奏鸣曲。达尔贝托不录 D.567、D.655 和 D.769A，第一首曲子只是初稿，后两首曲子是两个小片段，不收录它们是有道理的，所以，达尔贝托的录音也可以说"全集"了。此外，两位钢琴家还有一个很重要的共同点，他们都接受近期学者的研究，把某些原来认为独立的乐章归到某一奏鸣曲中，譬如，D.506 是属于 D.566 的，而 D.505 则属于 D.625，前面都已讲过。他们的这种处理方法，让我又知道了舒伯特的两首"新"的奏鸣曲：《升 F 小调钢琴奏鸣曲》(D.571) 原本只是一首奏鸣曲的未完成的第一乐章 (升 F 小调中快板)，现在加上《A 大调钢琴奏鸣曲》(D.604)（第二乐章）和 D.570（第三、四乐章：D 大调谐谑曲、升 F 小调快板），成为一首完整的奏鸣曲；《C 大调钢琴奏鸣曲》(D.613) 原本只有两个乐章，现在在中间插入 D.612 (E 大调慢板)，成为一首三乐章的奏鸣曲，这真是让我们这些舒伯特迷感到非常满意。

虽然两位钢琴家在处理舒伯特奏鸣曲时的方法类似，但两者的方法仍有一点微小的区别：提里莫接受了 D.346（C 大调小快板）是《C 大调钢琴奏鸣曲》(D.279) 的终乐章的看法，认为 D.279 是完整的四乐章奏鸣曲；但达尔贝托略有保留，他把 D.346 录在 D.279 之后，而不是将其并入其中。但因为两者录在一起，我们也可以把它们当作一首来听。

两位钢琴家对舒伯特奏鸣曲的处理的最大不同是：达尔

贝特尊重舒伯特的原稿，凡是未完成的乐章，他都只演奏到原稿中中断的地方，就如里赫特所做的一样；提里莫则认为，所谓未完成的乐章其实只是表面上没有写完，实际上已经完成了，因为这些乐章不是中止于发展部的结尾，就是在再现部的开头中断，因此对其补笔并不困难，只要舒伯特本人有机会誊清稿子，他自己就会补上。《B大调钢琴奏鸣曲》（D.575）的草稿和定稿恰好都存在，只要对两者加以比较就会发现，再现部只是重复呈示部而已。所以舒伯特没有在草稿上写上再现部，并不表示该曲没有完成（肯普夫弹奏该曲时就是根据这一原则，接受了别人补笔的D.625的第一乐章）。唯一的例外是D.840的终乐章，舒伯特在这一乐章发展部的中间（不是结尾）就中断了，不再写下去了，这就足以证明，他不满意，不想再写了。

那么，提里莫的做法算不算僭越呢？谁能够保证像舒伯特这种天才，他的再现部一定是重复呈示部吗？不过，除了D.840之外，其他都是早期作品，我们可以勉强辩解说，那时候舒伯特还比较遵循旧规矩。而且，提里莫可不是首开其例的人，很早以前，著名的奥地利钢琴家巴杜拉－斯科达（Paul Badura-Skoda）就已经这样做了。他到底补写了多少乐章，目前我还查不到具体的资料，只知道他将D.625和D.840未完成的乐章都补写完成了。连D.840他都敢"狗尾续貂"，可见这种诱惑力有多大。

对我来讲，达尔贝托和提里莫这两套录音的存在，就好像是上天对我的赐福。我不断聆听 D.566、D.571、D.613、D.625、D.840 这五首"新曲子"，它们既加入新"发现"的乐章，又被后人所"完成"；我既可以倾听达尔贝托的未完成版本，又可以拿来和提里莫已完成的版本加以比较，这样，舒伯特好像就变得更丰富、更迷人了。这不也是人生的一种乐趣吗？有时候，我也会仔细聆听里赫特演奏的 D.625 和 D.840，"享受"一下舒伯特未完成的状态，顺便思考人生的已完成和未完成是否有本质上的区别。

补记：提里莫那一套录音现在都已经绝版了，达贝尔托那一套最近又再版了。对于舒伯特早期未完成的钢琴奏鸣曲有兴趣的读者，还可以购买 NAXOS 公司发行的、由瓦里士（Gottlieb Wallisch）录制的三张 CD，编号是：8.557189，8.557639，8.570118，这一厂牌价格比较便宜。

舒伯特的"未完成"（三）

　　舒伯特（1797—1828）和莫扎特（1756—1791）一样，都是西方音乐史上稀有的天才。莫扎特只活了三十五年，舒伯特更少，只活了三十一年。他们两人生前都不太受重视，出版的作品只有一小部分。还好他们死后不久即迅速成名，因此遗稿散佚不多。一般的作曲家都有他们自己的作品编号，以 Op 开头。但莫扎特和舒伯特的作品数量都极大，生前所出版的作品附有编号的不多，必须重新整理。这一工作分别由克歇尔（Ludwig Ritter von Köchel）和德意许（Otto Erich Deutsch）完成，所以，莫扎特作品编号以 K 开头，舒伯特的以 D 开头，不同于一般作曲家的 Op。

　　莫扎特的作品编至 624 号，舒伯特的则编至 990 号，看起来舒伯特的作品比莫扎特的多得多，这跟我们实际的感受很不一样。我们通常觉得舒伯特留下的"未完成"之作太多

了，因而感到很遗憾。我们为什么会有这种"错觉"呢？

按传统的观点，莫扎特留下四十一首交响曲、二十七首钢琴协奏曲、五首小提琴协奏曲、十一首管乐器协奏曲、二十三首弦乐四重奏、六首弦乐五重奏、十七首钢琴奏鸣曲、十五部歌剧，其中《费加罗的婚礼》《唐·乔万尼》《魔笛》是举世皆知的杰作。舒伯特呢？九首交响曲、没有一首完整的协奏曲、十五首弦乐四重奏、一首弦乐五重奏、一首弦乐五重奏"鳟鱼"、一首八重奏、二十一首钢琴奏鸣曲，将近二十部的戏剧音乐，但在这些作品中真正完成的并不多，而且如果不是舒伯特写的，可能早就被遗忘了；当然最重要的是，舒伯特写了多达六百首以上的歌曲。独立来看，舒伯特的作曲量也够惊人的，只是，跟莫扎特一比，显然其"完成度"是远远不如的。为什么会这样呢？

莫扎特生长于萨尔茨堡，萨尔茨堡是大主教区，萨尔茨堡的大主教是神圣罗马帝国有数的大贵族，有能力培养一支优秀的宫廷乐队。莫扎特的父亲利奥波德是萨尔茨堡宫廷乐队的重要乐师，在整个欧洲都有相当的知名度。利奥波德在莫扎特三岁时就发现他有特殊的音乐才能，在他四岁时就开始给予他音乐上的教育，故莫扎特五岁即能作曲。在利奥波德的教育下，莫扎特从小即熟悉各种乐器和音乐体式，而且，除了德语地区的音乐传统，他还了解意大利和法国的音乐风格。十六岁的时候，莫扎特已经熟知各种作曲知识。莫

扎特的作品完成度很高，除了因为他本人拥有天赋才能，主要应归功于他的父亲。

舒伯特虽然生长于音乐之都维也纳，但他父亲只是一所自办的小学的校长兼教师。他父亲喜欢音乐，他的家庭充满了音乐氛围，舒伯特即在家中学会演奏钢琴和小提琴。舒伯特歌声好，十一岁被选入宫廷儿童合唱团，因此能够在皇家寄宿学校就读，一直到十六岁为止。在合唱团和学校中，他有机会跟团员一起演奏音乐，偶尔还可以向年老的宫廷乐长萨里耶利（A. Salieri）请教音乐知识和作曲技巧。他全部的音乐教育不过如此而已。舒伯特可以说是自学成才的作曲家，一切他都得靠自己摸索，作为一个音乐家，他"完成"得非常晚。

舒伯特的天才，首先表现在艺术歌曲的创作上。歌曲能够被提升为西方古典音乐的高级艺术形式，主要归功于舒伯特的创造力，这是大家公认的。写于一八一一年的《夏甲的悲叹》是舒伯特现存最早的歌曲，那时他十四岁。十七岁时舒伯特创作了《纺车旁的葛丽卿》，这是传世的第一首名作。十八岁时舒伯特一口气写了一百五十首左右的歌曲，包括《野玫瑰》和《魔王》，在艺术歌曲的写作方面，他已经完全成熟了。但是，在器乐曲上，他才正要开始摸索。

舒伯特的器乐曲创作，我觉得可以分成三期：尝试期（1810—1816）、探索期（1817—1822）、成熟期（1823—

1828)。在一八一零年至一八一三年期间，他写了七首弦乐四重奏，在一八一三年至一八一五年期间又写了两首弦乐四重奏和两首交响曲。弦乐四重奏是为家庭娱乐而写的，由两个哥哥演奏小提琴，他自己演奏中提琴，父亲演奏大提琴。交响曲是为私人组织的小型乐团而写的，舒伯特家的四重奏应该都参与其中。这些作品当然表现了少年舒伯特的气质，但从形式上看，无疑遵循了海顿、莫扎特及当时流行于维也纳的创作模式（特别是罗西尼的模式），看不出什么特色。在一八一五年至一八一六年期间，舒伯特又创作了两首四重奏和三首交响曲。这样，他的十五首四重奏中的九首，九首（实际上只有八首）交响曲中的五首，可以说都是"少作"。

这两年最值得一提的是，他开始试作钢琴奏鸣曲，共写了三首，但都是未完成之作。前两首（D.157、D.279）都欠缺第四乐章，而第三首（D.459）却有五个乐章，人们至今还搞不清楚，这到底是怎么一回事。如果 D. 459 的前两个乐章是一首未完的奏鸣曲，那么，它的后三个乐章的性质又是什么呢？当舒伯特写四重奏和交响曲时，似乎可以不假思索地一挥而就，但当他涉及钢琴奏鸣曲时，就像遇到重重困难一样，以至他连一首完整的作品都写不出来。这到底是怎么一回事？

到一八一四年为止，贝多芬已经创作了八首交响曲、九首弦乐四重、二十七首钢琴奏鸣曲，即将进入他艺术发展的

晚期。但在一八一六年之前，舒伯特在写交响曲和四重奏时，似乎完全没有意识到贝多芬的存在（除了贝多芬的还保持传统模式的前两首交响曲），完全没有"影响的焦虑"。而钢琴奏鸣曲的写作则不然，那对他来说，似乎是举步维艰。舒伯特评论家说，舒伯特是想借着钢琴奏鸣曲来摸索"奏鸣曲式"这一在贝多芬手中发展到巅峰的音乐形式。这种讲法很有道理。也就是说，到了一八一五年，作为器乐曲作家的舒伯特才充分意识到他是生活在贝多芬之后的人，如果他想创作伟大的音乐，他一定要考虑到在贝多芬之后如何作曲的问题。从这个角度来说，十八岁的舒伯特这时才开始认真思考，他是否可以成为一个重要的作曲家。此后，他只剩下十三年时间了（当然，他不可能知道这一点），但在这短短的十三年中，他居然把自己练就成伟大的交响曲、弦乐四重奏和钢琴奏鸣曲的大作家，这不能不说是"歌曲之王"之外的另一项奇迹。

一八一七年，舒伯特进入真正的探索期。他尝试创作了六首钢琴奏鸣曲，但真正完成的只有三首（D.537、D.568、D.575）。在一八一七和一八一八年之交，他写了《第六号交响曲》（D.589）。接着，他又尝试创作了两首钢琴奏鸣曲（D.613、D.625）和一首交响曲（D.615），结果没有一首是完成的。一八一九年，他开始写一首新的钢琴奏鸣曲（D.655），但立刻放弃了，却紧接着完成了另一首钢琴奏鸣

曲（D.664）。这首奏鸣曲可视为其成熟之作的开始。一八二零年，经过四年的中断，他又开始动笔写弦乐四重奏，但只写了一个乐章（D.703）就不再继续了。但这一断章却被视为他成熟的四重奏的起点。在这一年和下一年（1821），他两度试写交响曲（708A 和 729），但最终都放弃了。再接着就是优美无比的《"未完成"交响曲》（D.759），完成了两个乐章以后，在为第三乐章的小步舞曲起草时他的写作就中断了。在一八一七年至一八二二年的六年之间，有一大堆的"未完成"和"放弃"，有奏鸣曲、有交响曲、有四重奏，这一切证明，舒伯特为了成为一个有创意的器乐曲作家，相当努力，而其基础工作就是在一连串的奏鸣曲试作中寻找解决之道。有了他的这许多"未完成"，才有一八二三年以后的大丰收。

　　一八二三年他完成了《A 小调钢琴奏鸣曲》（D.784），一八二四年完成了第十三号和第十四号四重奏（D.804 和 D.810），这是初步的收获。一八二五年他写完 D.840 非常杰出的两个乐章以后，对于后面两乐章的试写感到不满意，又再度放弃了。除了《"未完成"交响曲》外，这是另一次伟大的"未完成"。之后，他马上完成另外两首奏鸣曲（D.845 和 D.850）。最重要的是，他终于写完了他一生中唯一一首完整的交响曲——"伟大的"《C 大调》。对于这首交响曲的写作时间，前人的判断是错误的。现在已证明，这首曲子就是

以前一直像谜一般传说着的、舒伯特在格蒙登（Gmunden）和加施泰因（Gastein）旅游时开始创作的交响曲。以前人们都以为它遗失了，其实它就是这首《C 大调》。它的写作时间是在一八二五年到一八二六年之间。这首曲子现在的编号是"D.944"，太靠后，其实它应该被编在"D. 860"的位置左右。《C 大调》是舒伯特长期努力的成果，证明他艰难的探索已经结束。《C 大调》，再加上一八二二年的《"未完成"交响曲》，已足以让舒伯特厕身于伟大交响曲作家的行列中。

接着，是舒伯特的最后三年，他的杰作如下：一八二六年，创作弦乐四重奏 D.887、钢琴奏鸣曲 D.894；一八二七年，创作两首钢琴三重奏 D.898 和 D.929；一八二八年，创作弦乐五重奏 D.956 和最后三首钢琴三重奏（D.958、D.959、D960）。正如肯普夫所说，舒伯特终于"征服了奏鸣曲式"，把他生命最内在的本质注入其中，就像一棵树把它的体液输送到最边远的枝叶上一样。

我们还要知道，一八二三年左右，舒伯特发现自己得了梅毒。经过艰苦的治疗，病菌终于得到了控制，但此后他的身体状况一直不好。而他的最后的器乐曲杰作，却从这时起开始源源不断地产生，直至他生命的终点，这真是不可思议。

舒伯特的"未完成"是一种探索的过程，最后已达到美满的"完成"。虽然他只活了三十一岁，但靠着自己坚忍不

拔的毅力，他已完美地实现了自我。我们不应觉得他是充满遗憾离开人世的，我不应该这样论定他。我以前的看法是错的，我现在加以更正。我认为我能得到这种认识，是我自己的一大进步。

二零一六年九月二十九日
台风天

补记：英国的音乐史专家纽布德（Brian Newbould）把舒伯特所有未完成的交响曲草稿，全部编成可以演奏的样态。英国指挥家马利纳和圣马丁学院管弦乐团据此录制了一套极特殊的《舒伯特交响曲全集》。这一套全集现在已由菲利浦公司发行廉价版。

肯普夫论舒伯特的奏鸣曲

肯普夫为他录制的《舒伯特钢琴奏鸣曲全集》写了一篇前言，虽然简短，但意味隽永，我读了好多次，受惠良多。因此，虽然我的英文阅读能力很有限，还是勉强译了出来，字句不一定十分准确，但主要的意思应该还是把握到了。以下是译文，在译文之后我再写一点自己的体会。

"你看"，据传弗格尔常常一面瞥视着站在旁边的舒伯特——他陷入失神状态，对周遭毫无知觉——一面以低沉的声音说道："这个人完全不了解自己身上有多少东西！那是无穷无尽的洪流啊！"

在我的青年时代，舒伯特的钢琴奏鸣曲，除了少数例外，就像一本加了七重封印的书。我只注意他的伟大的《A小调钢琴奏鸣曲》（D.845），因为这首曲子在精神

上接近贝多芬，对我有所触动。我那时候没有想到，一件美妙的、极有价值的工作正等待着我，从舒伯特音乐灵魂无法测量的深处挖掘出隐藏的宝藏，这样的工作我将参与其中。那个时候（我说的是一战之前），只要一有机会，我就为人伴奏舒伯特的歌曲，现在我才了解，对于逐步深入舒伯特的声音世界，这是难以估价的准备。弗格尔是舒伯特音乐第一个重要的诠释者，他非常适切地道出其本质："（舒伯特）不了解自己身上有多少东西！那是无穷无尽的洪流！"

他大部分的奏鸣曲不适合在灯火辉煌的大音乐厅演奏。这是极端脆弱的心灵的自白，更精确地说，是独白。那种温柔的，轻声细语的声音，根本不能带进大音乐厅（舒伯特把他深心中的隐秘轻轻地向我们吐露出来）。

不，他不需要外露的炫技。我们的工作就是陪伴着舒伯特这个永恒的流浪者行走于各地，怀着不断追求的渴慕。舒伯特奏鸣曲鲜明的抒情性的、史诗般的特性，造成了我们演奏上的困难，因为我们已经习惯于贝多芬那种男性的声音，习惯于贝多芬珠玉式的语词。我们越是深入舒伯特的世界，我们就会越惊讶地发现，舒伯特一向被批评的所谓"天国式的漫长"并不重要。如果漫长变成是煎熬，错的一定是诠释者。（我是根据自己的经验来说的……）

令人感到奇怪的是，主要是舒伯特狂飙突进时期

的奏鸣曲透露了后来者的道路。这里且举几个例子。一八一七年的《A小调钢琴奏鸣曲》（D.537）狂想般的旋风吹动着琴弦，让我们好像看到了勃拉姆斯。更让人惊讶的是，奇妙的《F小调钢琴奏鸣曲》（一八一八年，D.625）预示了肖邦。终乐章紧迫逼人的和弦，听起来就像肖邦《降B小调钢琴奏鸣曲》终乐章的草稿。精彩的《A小调钢琴奏鸣曲》（一八二三年，D.784），尤其是未完成的《C大调钢琴奏鸣曲》（一八二五，D.840），让我们听到了布鲁克纳的声音。在这里，我们不由得想起一种超越了人类时空观念的、神秘的精神世界。

对我来讲——过了四十年之后——《"未完成"钢琴奏鸣曲》（D.840）是我真正的发现。第一次阅读，我就感到这是一首交响曲化约而成的钢琴曲，因为它的规模是如此的宏大，发展极为充分，主要主题以巨人的脚步大踏步迈进。在结构非常完美的第二乐章（叙事曲式的行板）之后，舒伯特努力想续写第三、第四乐章。最后他不得不放弃，既疲累，又失神，他搁笔了，似乎缪思女神已弃他而去。因此，这首奏鸣曲的前两个乐章，就像被弃置在埃及沙漠中的两座门农石像（Colossi of Memnon），巨大而孤立。

从这里开始，舒伯特攀向他道路的最高峰。一八二八年是他的艺术充分实现的一年，除了其他作

品，他创作了《C大调弦乐五重奏》（D.956）和最后三首钢琴奏鸣曲（D.958-960）。这些作品证明，他已征服了奏鸣曲式，更有甚者，他在奏鸣曲式中注入了他最内在的本质、他生命的气息，就像一棵树把它的体液输送到最边远的枝叶上。

一八二八年是舒伯特充分实现的一年，还有另一层意思。在肉体的能力上，他已做了超人式的发挥，而死亡也正等待在他平凡小屋的门口，等待着他写下最后一笔。他的精神进入到"无穷无尽的洪流"中。

当舒伯特奏响他的魔琴，我们难道没有感觉到我们正漂流在他的声音之海，从一切物质世界中获得了自由？舒伯特是大自然的精灵，漫游于太空，既不严峻，也没有棱角。他只是流动着，不停地跃动着，就像他的歌曲所歌唱的一样，这是他生命的本质。他是第二个奥菲欧，他能够听到歌德的《水上精灵之歌》：

人的灵魂

像水一样

来自太空

回到太空

还要再次

落向大地

循环无终

FRANZ SCHUBERT

　　肯普夫上面的详论，有些需要说明。首先，他提到舒伯特的"狂飙突进"时期。所谓"狂飙突进"原来是指德国一七七零年代至一七八零年代的文学运动，以反抗德国封建社会为目标，充满了叛逆精神，先后为青年歌德和青年席勒所领导。肯普夫所说的舒伯特的"狂飙突进"，则指舒伯特开始试验写作钢琴奏鸣曲的一段时期，始于一八一五年，高潮期为一八一七年至一八一九年。按肯普夫的行文，似乎他把一八二三年 D.784 的写作和一八二五年 D.840 的写作都包括在内。当然，肯普夫的意思也可能是，D.784 和 D.840 为舒伯特试验期和成熟期的分界点。肯普夫重视这一时期的作品（里赫特也是如此），可谓特识，因为舒伯特最具个人色彩的

抒情性在这些作品中表现得极为鲜明。布伦德尔对此的认识就不是这样，他几乎忽略了这些试验期的奏鸣曲，两次全套录音（后期舒伯特钢琴曲）都是从 D.784 开始的。

肯普夫谈到，经由 D.784，特别是 D.840，舒伯特"征服了奏鸣曲式"，这一看法也很值得注意。当贝多芬已经把"奏鸣曲式"发展至极致时，舒伯特如何另辟蹊径就成为关键问题。如果他做不到，他就不可能成为重要的作曲家。肯普夫认为，D.840 的前两个乐章终于完成了这一工作，他对舒伯特的艺术发展认识得特别清晰。

肯普夫说，D.840 像是交响曲化约而成的钢琴曲，规模宏大，发展充分，像巨人大踏步一样。这就让我们想起，他稍前提到的舒伯特"天国式的漫长"。这引用的是舒曼对舒伯特"伟大的"《C 大调交响曲》的评语，后来被人们拿来形容舒伯特成熟期独具特色的奏鸣曲式。除了《C 大调交响曲》的第一乐章外，在钢琴奏鸣曲中则以 D.840、D.894、D960 三首为代表。这三首奏鸣曲的第一乐章，按里赫特的演奏，都远远超过二十分钟。肯普夫弹奏 D.840 的第一乐章，时长十五分钟；D.960，时长二十一分钟；D.894 因为省略了"重复"部分，只用了十一分，如果加上"重复"，也需要十多分钟以上，以肯普夫的演奏速度而言，也都是很难得的。只要听听这几首曲子的第一乐章，就可以了解肯普夫的意思了。

舒伯特成熟期的奏鸣曲式为什么会那么长呢？因为他找

到了一个跳出贝多芬"怪圈"的特殊方法。古典的奏鸣曲式分成三部分：呈示部、发展部、再现部。呈示部要先后呈现第一主题和第二主题，发展部要把这两个主题的对比性充分显现出来，然后再以再现部结束。贝多芬的天才在于，他的主题往往只有短短的几个小节，但他却能够把短短的两个主题鲜明地对照起来，并且把两者的"矛盾"发展得淋漓尽致。贝多芬的两大杰作，《华德斯坦奏鸣曲》和《热情奏鸣曲》的第一乐章，肯普夫分别用了十分五十五秒和九分五十三秒，比舒伯特的 D.960（二十一分）和 D.840（十五分）要短多了，但我们听起来，却仿佛经了一场暴风雨，充满了事件和戏剧性，这种才能前无古人，后无来者。因此，在贝多芬之后，写作奏鸣曲式就变得非常困难，连晚期贝多芬自己都必须面对这个难题。

舒伯特缺乏贝多芬那种处理戏剧性因素的卓越才能，但却是创造旋律的天才。他成熟期的奏鸣曲式，第一主题和第二主题都由长长的旋律线构成，第一主题的旋律线之后，马上接着第二主题的旋律线，而这两条旋律线又彼此相关，并且少有对比的效果，以至于我们不容易分辨第一主题与第二主题。两条旋律线结束的时候，呈示部也就结束了，而这往往要花掉四五分钟的时间，然后还要重复一次，那就需要十分钟左右了。贝多芬钢琴奏鸣曲的第一乐章，很少超过十分钟的，而舒伯特第一乐章的呈示部就需要十分钟，他的整首

曲子哪能不长呢？

里赫特一九五零年代开始演奏舒伯特奏鸣曲时，苏联前辈钢琴家表示大惑不解，说："舒伯特令人厌烦。"两个主题，两条长长的旋律线，在呈示部重复出现两次，在再现部又出现一次，中间的发展部又没有像贝多芬那样具有戏剧性，谁有那么大的耐性？布伦德尔的舒伯特，完全省略了呈示部的"重复"，原因就在于此。

里赫特讲过一则故事，他看到莫斯科音乐学院的一位年轻的女学生在练习舒伯特的 D.850，练得满头大汗而又极不耐烦，简直不知道怎么办。所以，肯普夫才说，如果你对舒伯特"天国式的漫长"无法忍受，有问题的是你，而不是舒伯特，因为你用贝多芬的方法在演奏舒伯特了。

我听 D.840、D.894 和 D.960 这三首极具舒伯特风格的奏鸣曲，得到如下的印象：第一乐章极漫长而沉重，情绪复杂；第二乐章，以慢板或行板承接，心情归于平静；第三乐章以小步舞曲式、谐谑曲的活泼来转换情绪；第四乐章，雨过天青，恢复愉快。舒伯特虽然容易陷入低潮，但天性单纯、乐观，这种性格反映在他的好多作品中。

《"未完成"交响曲》和《"未完成"钢琴奏鸣曲》所以无法"完成"，原因就在于，前两乐章把舒伯特沉重、忧伤、孤独的心境写得太好了，后面两个乐章很难转圜，只好让它们孤零零地留着。肯普夫把它们形容为古埃及遗留在沙

漠上的两个孤独的大石像，形容得真好。

我很希望里赫特一九七七年九月二十七日在奥尔德堡的现场录像能够问世，如果仔细"看"过这场演奏，就能比较了解以上所讲的这些了。我也是在网上看了这场演奏会的录像，才恍然大悟的。

补记：以上关于舒伯特的四篇在二零一六年九月的最后两周连续写完，十一月底修订。

音乐家素描

　　在这些作品里，他把漂泊的
主题，通过庞大的器乐曲，表达
出独特的哲学的意义。听了这些
曲子，我们会觉得，人生不过是
一段永无止境的漂泊，最后不知
要归向何处。这样说来，舒伯特
的一生好像就变成是人类的"牺
牲"，好像是在为我们背负起漂
泊的"十字架"了。

幽默的音乐家海顿

公元一七九一年，五十九岁的奥地利音乐家海顿，正受邀请在英国的伦敦演奏自己的作品。他正在谱写一首新交响曲。在海顿的时代（距离现在将近两百年），一首交响曲大概要演奏二十至三十分钟，在当时要算是相当庞大的曲子。这样的交响曲通常分成四个乐章，乐章之间虽然有极短暂的停顿，但只是几秒钟的时间，事实上，整首曲子是要一口气演奏到底，中间没有休息的。因此聚精会神听完一首交响曲实在是非常劳累的事，而人们也就常常"忙里偷闲"地在乐曲进行当中"偷偷"休息一下。交响曲的第一乐章通常最为复杂，最为难懂，听众大都会如临大敌般地去"应付"。而这一乐章也最长，常在十分钟以上，因此乐章结束时，人们当然会感到"筋疲力尽"。巧的是，下面的第二乐章正好就是个较轻松的抒情乐章，节奏既缓慢，旋律又动听，人们大

可舒舒服服地放松四肢好好享受一下，有的闭目养神，有的甚至"不小心"就打起瞌睡来了。

海顿是个"老牌"音乐家，深知听众的习性。在谱写这首新交响曲时，突然心血来潮，竟然恶作剧地开起听众的玩笑来。在第二乐章的开头，他还是照常以抒情而缓慢的旋律开始。估计听众纷纷进入"打盹"状态时，他突然来一个"金鼓齐鸣"，准备好好惊吓观众一顿。

我们虽然已经不知道这首新交响曲在伦敦初演的情形，但我们可以想象得到，"老年而顽皮"的音乐家海顿一定会看到听众的"惊愕"而大为开心。听众当不会因此而对海顿不高兴，尤其英国人是最讲究幽默的民族，他们一定会大为欣赏海顿的作风。果然，海顿这一次的英国之行博得了英国人的一致喝彩，两年以后他又受邀到英国去了一趟。

海顿这首交响曲也因此而被取名为"惊愕"，成为海顿的名曲。事实上海顿这种顽皮的记录还不只一次，二十年前也有类似的例子。那时海顿在埃斯特哈齐王府服务。埃府的王爷酷爱音乐，府里养了一支颇有规模的乐队，海顿就担任乐队的乐队长。有一次王爷带了整支乐队到他的别墅避暑，避暑的时间拖得特别长，比往年都要长得多。团员们越来越想家，但又不敢催促王爷赶快起程回去，只好请好心肠的乐队长海顿设法给他们帮助，他们所喜欢的"海顿爸爸"当然一口答应了下来。

海顿写了一首新交响曲，在夏天的晚上演奏，在这首交响曲终于快要结束时，经过海顿特别暗示的团员们，在演奏完自己的部分时，就把身边的蜡烛吹熄（那时当然没有电灯），起身离去。刚开始，在一旁欣赏音乐的王爷还不知道整个乐队在搞什么鬼。终于团员们一个个地离开，最后只剩下两个小提琴手，以令人神伤的低音无可奈何地演奏下去，王爷于是恍然大悟，第二天即刻下令整装回家。这就是著名的《告别交响曲》的故事。

由这两个故事可以知道，海顿是个性格幽默而容易相处的人。海顿确实是这样一个人，永远开朗、乐天、一团和气。他的音乐也总是爽朗、清新，而令人愉快。海顿的世界里没有忧愁，海顿的音乐里极少哀伤，海顿总是设法使人高兴起来，而海顿自己也总是以平实而轻松的心情去做他每天该做的工作。

也许我们会觉得，海顿大概一生就很顺利吧，不然怎么会有这种性格。这样想就错了，海顿其实是经历过一段艰难困苦的岁月的。海顿出身贫困，父亲以上三代都以制造马车为职业。海顿一家勤俭朴实，因此到他父亲时代，家境逐渐好转，但他父亲到底还是工匠，并没有什么地位。海顿在这样的家庭长大，到晚年却成为全欧洲最著名的音乐家，深受欧洲上流社会尊敬，这主要归功于他的音乐天才和他长年不断的努力。

海顿的父亲很早就发现他的孩子有音乐天分，他有一个亲戚在一个小镇担任一个小合唱团的指挥，他就托这个亲戚把海顿带到合唱团中。不久这个亲戚又把海顿介绍给维也纳一座著名大教堂的合唱团的指挥，于是海顿就到了音乐之都维也纳。几年以后，海顿十七岁，开始变声，不能再唱歌，于是他被赶出教堂。就这样，一个十七岁的少年，一贫如洗，举目无亲，必须凭自己的天分和自己的努力在维也纳这个大都市之中为自己谋得栖身之地。

刚开始，海顿以教人音乐、替人拉小提琴为生。一有空闲，他就努力自修，自己作曲。渐渐地，他的曲子开始出名，于是就有人托他作曲。名气更大以后，就有贵族把他请到家中，当府中的乐师。他的名气继续提升，于是有更有地位、更有钱的贵族请他去做乐师。最后他到了埃斯特哈齐王府，埃府的乐队是整个维也纳都知道的，于是海顿终于找到了一个较为稳固的生活环境了。

从海顿被赶出合唱团，到进入埃斯特哈齐王府，总共经过了十二年。然后海顿在埃府待了二十九年，前四年担任乐队副指挥，后二十五年任指挥。在这漫长的二十多年里，海顿不断地借着这个乐队来磨练自己的作曲技巧。一七九零年，当埃府的乐队解散，海顿又必须设法去找寻其他工作时，他已是欧洲最著名的音乐家了。他现在有恃而无恐，与十七岁离开合唱团时的情况完全不同。

海顿至老不衰的学习精神可以从他和莫扎特的关系看得出来。莫扎特比他小二十四岁，但是当他从莫扎特的曲子看到前所未有的天才与技巧时，他毫不迟疑地加以效法。海顿的一生是个不断成长、不断学习的过程，他一生的最高峰就是他最后的二十年。一八零九年他以七十七岁高龄去世。将近七十岁的时候，他还写了两部不朽的神剧。人们很难想象，七十岁的人还能写出那么好的作品。

　　在我们聆听海顿爽朗而令人愉快的音乐时，恐怕很难想象，在他所取得的最高成就的背后，他以平实而乐天的个性所做的长期不断的努力。但当我们了解了他一生的奋斗历程以后，我们或许会以更虔诚、更尊敬的心情去听他的晚年的杰作吧。

音乐天使莫扎特

今年（一九九一年）恰逢莫扎特逝世两百周年。在西方音乐界，莫扎特是能够和巴赫、贝多芬并列的伟大作曲家，因此，欧美各大唱片公司都纷纷推出各种莫扎特专辑，来纪念这位两百年前去世的音乐家。其中以菲利浦公司所发行的莫扎特全集规模最为巨大。这一套全集共四十五集，全部加起来有一百八十张CD唱片，目前已出到第二十四集。预计年底出齐。

各大唱片公司所出的许许多多的莫扎特专辑，销路似乎都不错。这并不是因为大家都想赶热闹，想买一两套来摆在客厅里当装饰品，主要还是对莫扎特音乐本身的兴趣。莫扎特的音乐流畅、优美、雅俗共赏，两百年来不知吸引了多少人，成了他们日常生活中最大的抚慰。很难想象其他作曲家的几百年的诞生或逝世纪念，会像莫扎特这样引起各大唱片公司的出版狂潮，因为实在很难再找到像莫扎特这样能够感

动不同性质的听众的大音乐家了。

我有一个不幸患了癌症去世的好朋友，在他与病魔缠斗的一年多的时间里，他有一次在信中说：有时候他丧失了求生意志，什么事都不想做，甚至连音乐都听不下去。在这种心情最低沉的时候，他可以从莫扎特的音乐里得到最大的安慰，莫扎特是他唯一能够接受的东西。

我自己也有类似的经验。通常我会在不同的身体状况和心情之下，选择不同的音乐来听。但是，有些时候情绪坏到什么音乐都听不下去，我一定会想到莫扎特，特别是他晚期所作的那些钢琴协奏曲。

莫扎特的音乐为什么会有这种特别动人心弦的力量呢？这可能要从他的天才和个性方面去寻找答案。

莫扎特的父亲也是音乐家，当莫扎特还躺在摇篮里的时候，就天天听到父亲在教姐姐弹琴的声音。三岁的时候，莫扎特已能够在琴上找出哪几个音配合起来比较和谐好听；到了五岁，莫扎特竟然就会作曲了。他的耳朵非常灵敏，小提琴低了八分之一音他马上知道，喇叭吹走了调，他会感到全身不舒服。

莫扎特的父亲看到自己生了一个这么具有音乐天才的儿子，非常高兴，就放下自己的事情，专心地来教育他。为了向世人宣扬莫扎特的天才，他带着小莫扎特到欧洲各地旅行演奏。在莫扎特七岁的时候，他们的旅行演奏已经历了法

国、比利时、英国、荷兰等国家，前后共花了三年半的时间。后来，莫扎特又到当时全欧洲的音乐中心意大利去过三次。因此，整个西欧、中欧地区的音乐界都知道有莫扎特这么一个音乐天才了。

关于莫扎特的作曲天才，可以从下面两个故事看出来。莫扎特的歌剧《唐·乔万尼》公演的前一天晚上，《序曲》还没有写出来。当天晚上，他要他的太太朗读《阿拉丁神灯》的故事给他听，他一面听一面作曲，到天亮时曲子就完成了。还有一次，他和别人约好去玩保龄球，可是又答应另外一个人第二天早上交给他一首钢琴三重奏。他不能食言，又不愿意放弃保龄球游戏，于是，他一面玩球一面作曲。轮到他时他就去滚球，轮到别人时，他就伏案谱曲。当天晚上，他就在这种情况下把这首三重奏完成了。

当然，莫扎特也有埋头苦思、辛苦工作的时候，不过，一般而言，乐念和旋律总是不断从他脑中滚滚而出，让他来不及整理。他最后的三首交响曲，三首音乐史上的伟大杰作，也不过花了他不到三个月的时间。因为乐曲就像泉水自山涧源源不绝流下来，因此，莫扎特的音乐总是非常自然流畅，旋律总是那么优美柔和，一点也不会有生涩的感觉。莫扎特的音乐所以能够博得许多人的喜爱，达到雅俗共赏的地步，这恐怕是最重要的原因。

有些人，因为莫扎特的音乐优美而自然，就以为他只是

以"甜美"吸引人，其实并不深刻。这就大大地错了，不深刻的音乐怎么能够感动一个垂死的人，像我已过世的那个朋友呢？

我个人以为，莫扎特音乐最迷人的地方是在于他的"纯真"。不论莫扎特所作的曲子多么复杂，或多么悲伤，其中一定包含了"纯真"的因素。

莫扎特从小所表现的音乐天才，使他的父亲奉献一切心力地照顾他。因此，莫扎特一直到年龄很大的时候，都还不会料理自己的生活。他结婚成家以后，一直没有储蓄的习惯，赚了钱就马上花光，没有钱的时候就只好痛苦地过日子。莫扎特离开他父亲之后，生活一直不能过得有条理。从这里最能够看出，在父亲长期的"卵翼"下，在"心理"上他其实并没有长大。

这种情形，虽然在实际生活上造成许多痛苦，但对莫扎特的音乐却是非常有帮助的。原因在于：莫扎特至死一直保有"纯真"的童心。譬如，很多人注意到，莫扎特即使在生活最艰难的时候，也能够突然意外地开心起来。有人以为，莫扎特有苦中作乐的本领。其实，在心理上莫扎特一直像个小孩子，很容易忘掉痛苦，就像小孩子时时会"破涕为笑"一般。不过，当他真感到痛苦时，他又会完全沉浸在痛苦之中，好像小孩在号啕大哭时，觉得世界都要塌下来一样。

小孩子"纯真"的表达感情的方式是：高兴时真心地高

兴，痛苦时"一心一意"地痛苦，丝毫没有"杂质"。莫扎特的音乐也是这样，不论他的作曲技巧如何地成熟，不论他的理智如何地成长，他那一份"童心"永远存在，永远使得他的音乐充满了"纯真"的高兴与哀伤。

这种特色表现在悲伤的音乐上，就具有一种独特的感人的力量。比喻来说，如果你遭遇不幸，感到痛苦时，一般人总是安慰你说："不要太难过，要看开一点。"但是，莫扎特的音乐却仿佛这样对你说："我知道你很难过，我也为你难过，我们都毫无办法，让我们一起掉眼泪吧。"对一个非常痛苦的人，或明知道自己已经就要死的人，除了陪他一起伤心、难过，你又能怎么样呢？在这里，莫扎特就像小孩子一样毫不说谎，不像大人那样有点造作地去安慰别人，所以，反而更能抚慰人心。

有一个音乐评论家说，莫扎特的音乐具有宗教音乐的特质，从毫无保留地跟人一起高兴、一起哀伤这一点来看，莫扎特的"纯真"令人想起天使。他好像是"上帝"赐给人间的一个非凡的天才，在短促的一生里留下许许多多的杰作，好让世人可以靠着他高兴时有伴，哀伤时也有伴。这样一个把他的"仙乐"永留人间的"音乐天使"，在他逝世两百年的时候，喜欢音乐的人怀着一种"感谢"的心情来纪念他，来出版他的唱片，来购买他的音乐，不是最自然的吗？

寂寞的"英雄"贝多芬

　　一八〇二年夏天，三十二岁的音乐家贝多芬突然萌生了自杀的念头，给他的两个弟弟写了一封遗书，遗书中说：

　　　　啊！你们都认为我恶毒、固执，而不合群，这种误解何其之深！你们又岂知促使我如此的秘密原因。自幼，我心中对善意充满亲切之情，也倾心于完成伟业。但，试想，已六年之久，我承受着无望的折磨……我岂能对人说："请大声喊，因为我耳聋。"

　　一个音乐家面临耳聋的命运，这是多么沉重的打击。如果我们知道贝多芬的成长历程，就更能够了解即将进入盛年的贝多芬，在确定自己已得了不治的耳聋之症时那种痛不欲生的心情。

贝多芬的童年是非常不快乐的，他的父亲性好酗酒，喝完了酒就打骂家中的太太、小孩，使家中充满了愁云惨雾。他的父亲听到音乐神童莫扎特的故事以后，希望自己的儿子也像莫扎特一样名扬世界（贝多芬只比莫扎特晚生十四年），就要求贝多芬不断地苦练钢琴。但他的教育不得其法，粗暴蛮横，让贝多芬非常痛苦。

母亲的和蔼、慈爱是贝多芬童年最大的安慰，但很不幸，母亲却在他十六岁时就去世了。在这之前三年，贝多芬已经开始在他的家乡波恩的宫廷中担任乐师，担负起养家的责任（父亲整天烂醉如泥）。母亲过世以后，他实际上已成为一家之长，照顾着家中的两个弟弟。

但贝多芬并没有被这样恶劣的家庭环境所击倒。他具有非凡的音乐才气，又肯认真学习，他的才能早就被波恩的人所知道。他也想早日离开波恩到音乐之都维也纳去闯天下，以便学到更多的音乐知识，也希望能够早一点出人头地。

二十二岁的时候，贝多芬终于来到梦寐已久的维也纳。他的钢琴演奏技巧令人惊叹，他以前所作的曲子也博得人们的欣赏，维也纳一些喜好音乐的贵族开始支持他，他终于在维也纳立定脚跟。他的新作品源源不断地出现，人们渐渐认识到，他可能是莫扎特和海顿的最优秀的后继者。

然而，就在他逐渐成为维也纳最耀眼的新星的时候，他发现自己的耳朵好像有点问题。一个音乐家的耳朵有问题，

这还得了！他只好瞒着人偷偷地医治。但是，情况越来越严重，终于不得不接受终生耳聋的残酷事实。以后怎么办？还能演奏吗？还能作曲吗？以前的奋斗不是要付之流水了吗？为什么要在痛苦的童年、少年期后，凭着努力终于克服困境，享受一点人生的美好和希望的时候，却一切又都要破灭了呢？

这就是贝多芬在三十二岁那年写下那封著名的遗书的整个背景。只有在这个大背景下，我们才能了解他那时候的绝望心情。

然而，贝多芬是击不倒的，就像充满痛苦的成长期不会妨碍他、反而更能激励他一样；耳聋的噩运也没有打败他，他熬过来了，他没有自杀。从此以后十年，他那坚强不屈的意志，他那丰沛的生命力，源源不绝地奔流而出，完成了许许多多的不朽之作。

最能够代表贝多芬这种精神的，是他的《英雄交响曲》和《命运交响曲》。这两首交响曲都充满着激情与魄力，从头到尾扣人心弦，令人既感动，又肃然起敬。人类可以凭着英雄般的意志，克服一重又一重的难关，最后高奏凯歌，达到人类尊严的顶峰；像这样的音乐，只有贝多芬一个人才写得出来。

然而，英雄般的贝多芬虽然打不倒，但却是寂寞的。由于耳聋，他的脾气变得暴躁、易怒而多疑，很难跟人相处。

又因为从小家境困窘，他对金钱斤斤计较，与人交往也就处处设防。最重要的是，他对爱情充满了向往，但他的追求却一再落空。

他跟好几位女性有过恋爱，有的甚至谈及婚嫁，但是，由于当时音乐家的社会地位还不高，经济不稳定，再加上贝多芬脾气怪异，极难相处，最后总是不了了之（常常是女方家长反对）。贝多芬死后，人们在他的文件中发现了写给"不朽的爱人"的三封情书，其中有一封说：

> 我的不朽的爱人啊，我在悲喜交错中想着，幸运是否会造访我们，我一边想着，一边等待着。我能否和你生活在一起？还是没有了你，而不得不孤独地度过余生？

我们到现在还无法断定，这位"不朽的爱人"到底是哪一位女性，但从上面的话可以看出贝多芬对于爱情的渴望；我们当然也可以从最后的落空去想象贝多芬一辈子的孤独、寂寞。

贝多芬四十五岁的时候，他的弟弟卡尔去世，留下一个九岁的孩子让他抚养。贝多芬把他全部的热情都转移到这个侄子身上。因为怕品德不好的母亲影响到小孩，贝多芬诉诸法律，要求剥夺侄子母亲的抚养权。最后他胜利了，可以独自教养小孩。然而，贝多芬实在不是个好"父亲"，他

的"爱"所得到的却是侄子的"恨"。侄子最后离家出走，并且企图自杀。

领养的失败和侄子的自杀给了贝多芬最后的打击，他终于知道，他这一辈子再也得不到爱情与亲情。从此以后，"英雄"的贝多芬逐渐变成"哲学家"贝多芬。他晚年的音乐具有一种极为特异的"冥思"性格，好像奋斗了一辈子的英雄在死亡逐渐逼近时，反省自己的一生，对于过去的一切，"无怨无悔"，对于即将面对的死亡，"不忧不惧"。他晚年所写的五首弦乐四重奏，是呈现了"寂寞的哲学家"的贝多芬面貌的最高代表作，正如中年的《英雄》与《命运》代表了永不屈服的贝多芬一样。

一八二七年贝多芬去世，享年五十七岁。按照他的朋友的描写，他临终前的情景是这样的：他在床上昏迷不醒，突然一道闪电与巨雷，把室内照得通明……贝多芬睁开双眼，举起右手，目光向上注视，紧握着拳，表情严肃而有威严，似乎在说，我蔑视你，可恶的暴力！又好像是一位大无畏的将军，向着疲乏的士兵们大呼，战士们，前进！胜利是我们的。

漂泊的音乐诗人舒伯特

维也纳的朋友很久没有看到舒伯特了，他们都不禁怀念起这个善良害羞、身材有点矮胖、面孔圆圆的落魄音乐家。平时每隔一阵子他们都要聚会一次，听舒伯特发表他刚作好的新歌。可是最近不知道出了什么事，舒伯特老是不出现。

有一天，舒伯特终于出现在大家面前。他很兴奋地告诉大家，这一阵子他闭门作曲，刚完成一套二十四首的联篇歌曲，曲名是"冬之旅"。他一说完，马上打开钢琴，自弹自唱起来。朋友围绕在他身边，或站或坐，静听他的歌声。渐渐地，大家都有一些异样的感觉，仿佛自己是一只没有人要的野狗，瑟缩在寒冷的野外，又冷又饿，茫茫人世，竟找不到一个稍许温暖的地方。终于，舒伯特唱完了，大家又感动又难过，久久说不出话来。一个朋友打破了沉默，静静地说："我很喜欢这些曲子。"

大家都有一个共通的想法，只是没有说出来。大家都觉得，舒伯特这一套歌曲简直就是在描写他自己那漂泊的一生。只是大家都不能了解，怎么一个三十岁的年轻人会有这样一种苍老、凄凉的心境。大家都没有想到，浪荡了十多年，舒伯特的身体已经大不如前了。事实上，《冬之旅》是舒伯特真正的"天鹅之歌"，是清高脱俗的天鹅临死前发出的最感人的歌声。过了不久，舒伯特就去世了，享年只有三十一岁。

　　舒伯特一生是充满坎坷的。他出生在一个充满音乐气氛的家庭里，从小就喜欢音乐。他的父亲希望舒伯特能够像他一样，当个教师，这至少会让他在生活上比较稳定。但是，他不喜欢教师那种刻板的工作，他宁可为了他所喜欢的音乐，去过一种没有固定收入的生活。

　　从十七岁开始，他就漂泊在音乐之都维也纳，有时做人家的家庭教师，有时帮人家作曲，有时干脆靠朋友接济。舒伯特生性善良、乐观，并不以这种生活为苦，他又喜欢交朋友，只要能跟朋友在一起聊天或弹弹唱唱，他就会非常高兴，于是，在他的周围便聚集了一群青年朋友。渐渐地，大家发现舒伯特的艺术歌曲写得实在很好，朋友的聚会常常就变成舒伯特新作的演唱会。在这群朋友的赞赏与赞助下，舒伯特也就生活得很满足了。

　　但是，舒伯特到底是个年轻人，他也向往爱情，憧憬着

更美好的生活。他心里也有一些"希望"的种子。他曾经偷偷地爱过几个女孩子，但以他内向的个性和漂泊无定的生活，这样的爱情注定不会有结果。

有一天，他读到一本故事诗集，内容是说，有一个流浪各地的工人，在一座磨坊里工作，爱上了磨坊老板的女儿。但是老板的女儿爱的却是别人，他只好伤心地离开，又到别处去流浪了。舒伯特读后大为感动，立刻把这诗集谱成歌曲。这就是他早年写的最有名的联篇歌曲：《美丽的磨坊少女》。

《美丽的磨坊少女》是舒伯特的"青春之歌"，我们从这里可以听出少年舒伯特的心声。

他憧憬爱情，满怀希望，但爱情与希望却与他无缘，只能过一种孤独而落寞的生活。"那少年的心啊，正在淌血"，这就是《美丽的磨坊少女》的心境。不过，这终归是青春之歌，虽然感伤，到底还有热烈的追寻与惨痛的失望。但天鹅之歌《冬之旅》就不是这样了。这是一个历尽沧桑、心中已不存在任何希望与憧憬的"老人"最后的叹息，里面只有凄凉与绝望。我们必须同时聆赏这两套歌集，才能了解一个终生漂泊的音乐家完整的心灵世界。

然而，舒伯特到底是善良的人。不论他在少年时代经历多少爱情落空的挫伤，不论他在人生的最后阶段表现了怎么样的一种绝望的心境，他都不曾怨天尤人、不曾愤世嫉俗。

他只会自怨自艾，只会自己感伤难过。然后，他再把这些自怨自艾、这些感伤难过，化为无数的旋律，写成无数的歌曲，成为一种"美"的乐章，来让大家品赏。这是舒伯特一生所写的六百多首艺术歌曲真正动人的原因：这是善良内向，一辈子孤独、落寞的维也纳少年舒伯特的心声。

听了舒伯特这两套感人的联篇歌曲，如果我们还想多了解舒伯特，我们可以去听他的《未完成交响曲》《死亡与少女弦乐四重奏》，以及他唯一的一首弦乐五重奏。

在这些作品里，他把漂泊的主题，通过庞大的器乐曲，表达出独特的哲学的意义。听了这些曲子，我们会觉得，人生不过是一段永无止境的漂泊，最后不知要归向何处。这样说来，舒伯特的一生好像就变成是人类的"牺牲"，好像是在为我们背负起漂泊的"十字架"了。

激情幻想家柏辽兹

　　一八三〇年，二十七岁的青年音乐家柏辽兹，在第五次向法国政府申请后，终于获得了"罗马大奖"，可以拿着优厚的奖学金到意大利游学一年。柏辽兹怀着欣喜的心情跟女朋友莫克小姐订了婚。但是，非常不幸，当他到意大利不久，母亲即寄来一封信，告诉柏辽兹，莫克小姐已经和别人结婚了。柏辽兹在几十年后回忆起这一件事时，还不禁怒火冲天地谈起当时的心情：

　　　　这简直无耻之极……我非把这个女的和那个男的杀掉不可，然后自杀。

　　柏辽兹想到做到。他买了一套女佣的服装，把自己化装成女人，又带上了手枪和毒药，坐上马车，往意法边境冲去。但在阿尔卑斯山的优美风光中，他慢慢冷静下来，觉得

犯不着为了这样的女子牺牲自己宝贵的前程，于是又回到意大利，继续学习。

这个天才音乐家柏辽兹，不只性格激烈、冲动，还充满了幻想，特别是在爱情方面。十二岁的时候，他就爱上了十八岁的姑娘艾丝特。五十年以后，他已六十二岁，而艾丝特也已是六十八岁的寡妇了。晚境孤寂的柏辽兹突然异想天开地想见艾丝特，千里迢迢地跑到日内瓦去看她。对于这一次的会面，柏辽兹是这样回忆的：

> 可是，啊，她有了多大的变化。两颊苍白，而头发已成灰色。尽管这样，当我望她一眼之后，她好像又回到往昔那美丽耀眼的样子……

面对着这个老太婆，柏辽兹想起的却是五十年前那一对大而晶亮的眼睛，以及粉红色的鞋子。分手以后，柏辽兹还不断地跟她写信，艾丝特只好回信说："很抱歉，我要送你一幅我现在的画像，让你忘掉过去的幻影。"

艾丝特和一般人一样，根本不能了解"幻想家"柏辽兹。柏辽兹虽然也需要生活在现实之中，但他最热烈的感情却来自于"幻想"。他最伟大而感人的作品是最激烈的"幻想式"的爱情表白，而激发他产生这种感情的女性，在柏辽兹跟她结婚后，却被证明是一个极难相处的悍妇。

这位女性是英国的女演员史密逊小姐。史密逊跟着英国剧团到法国来演出，扮演女主角朱丽叶。朱丽叶和罗密欧的动人的爱情，让柏辽兹激动不已，他竟爱上女演员史密逊来了。当时史密逊红极一时，而柏辽兹还默默无名，史密逊当然不可能理睬他。柏辽兹怀抱着最激烈而痛苦的感情写下他的成名作，也是他一生最著名的作品《幻想交响曲》。曲子公演的时候，柏辽兹热切盼望他的"梦中情人"出现在音乐厅中，希望她从音乐中体会他对她的感情。当然，史密逊这一次并没有来。

《幻想交响曲》公演后，柏辽兹声名日增。他又为史密逊写了《罗密欧与朱丽叶交响曲》。在曲中，他让罗密欧唱道："哦，我愿见一见她的丽姿……为了这个愿望，我的心正高声呐喊。"这一次史密逊来了，但恐怕还不知道柏辽兹已为她写了两首杰作。这一次公演后他们认识了，史密逊声名日降，腿又摔伤，不能再演出了，她受到柏辽兹热情的感染，终于和他结了婚。七年的婚姻生活，证明史密逊是一位容易暴怒、猜疑心极重、对柏辽兹的艺术理想毫无同情心的女人。他们终于分居了。

柏辽兹的幻想式的激情，落实到实际生活中，虽然像泡沫一样幻灭，但表现在音乐中，却得到了辉煌的成就。我们且来看一看他为史密逊小姐所写的《幻想交响曲》，是如何展开"爱情的幻想"的。

这一首交响曲共分五个乐章。第一乐章取名"梦与激

情"，描写一位青年沉浸在爱情中的不安情绪。第二乐章是"舞会"，写这一位青年在舞会中遇见他所想念的情人，充满了狂喜与幸福。在第三乐章里青年漫步于"田野风光"，内心忧郁，孤独而苦闷，结尾处幽怨的牧笛声和天边的雷鸣雨声相呼应，预示爱情的风暴即将来临。到了第四乐章，青年踏着雄壮而悲愤的步伐走向断头台，即将为爱情而"牺牲"。到此为止，乐曲本来可以结束，但柏辽兹却又写了极为怪异的第五乐章。在这一乐章里，女妖诡异的舞蹈和宗教庄严的追悼混合在一起，不知在为青年的"殉情"狂欢，还是悲悼？

在柏辽兹以前，从来没有人这样写过交响曲。海顿和莫扎特的交响曲是"抽象式"的，我们不能说里面写了什么样的感情。贝多芬在交响曲里加进了强烈的感情，但从头持续到尾的是"英雄的挣扎与奋斗"，感情还是比较明朗而直线式的，但我们且看《幻想交响曲》，从不安到狂喜、到孤独、到悲愤地走向死亡，再到诡异的狂欢与悲悼，变化多端，前所未有。可以说，柏辽兹在交响曲中加进了表现人心矛盾复杂变化的戏剧性。

比柏辽兹年长的伟大小提琴家帕格尼尼，知道柏辽兹家境困窘，特别献给他两万法郎，并且在音乐会中当众屈膝向他致敬，称赞柏辽兹是贝多芬之后最伟大的作曲家。柏辽兹的激情与狂想，证明他不是一个适合生存在现实中的人，但却使他成为一个伟大的作曲家。

幸福的音乐家门德尔松

　　一八二一年，德国大音乐家韦伯（歌剧《魔弹射手》的作曲家）跟他的英国学生在柏林街道上散步，他们看到一个十一二岁的漂亮男孩，赭色头发卷曲地披在肩上，澄澈的目光透露出天真的表情，嘴角挂着坦率的笑容。男孩跑过来热情地跟韦伯打招呼，韦伯跟英国学生介绍说："这就是菲利克斯·门德尔松。"英国学生早就听到天才儿童门德尔松的大名，但是，还是没想到，竟是这么一个活泼、可爱的小男孩。

　　门德尔松的父亲亚伯拉罕是柏林非常有名的银行家，家境极为富裕。当他发现门德尔松的音乐天才以后，立刻为他请了最好的音乐老师，并且常在家里举办音乐会，让门德尔松能够听到当时许多音乐作品的演奏，同时也让贵族们可以听到小门德尔松自己的作品，知道他的天才。因此，门德尔

松从小就认识了德国许多艺术界、文学界的名人。

　　十二岁的时候，门德尔松的音乐老师介绍他去会见德国的大文豪、七十二岁的歌德。老歌德非常喜欢小门德尔松，常常要门德尔松弹琴给他听，并且还说："我一天都没有听到你，你该弄点声音出来了。"有一次甚至说："我像扫罗，你像大卫，当我忧郁失望时，你要以甘美的音乐抚慰我的灵魂。"从这里可以看出，小门德尔松在前辈文学家、艺术家心目中的地位。单在这一年，门德尔松就写了五首弦乐交响曲、九首弦乐四重奏赋格、两部歌剧！

　　门德尔松九岁的时候就公开演奏钢琴，十岁开始作曲。小时候所写的曲子，数量颇为惊人，像前面所说的，十二岁那年至少写了十六首大曲子。十五岁时作了一首八重奏，十六岁写了《仲夏夜之梦》序曲，这两首曲子到现在还盛行不衰，受人喜爱。门德尔松在这么年轻的时候就留下不朽的名曲，真是音乐史上少见的天才。

　　一八二九年，门德尔松二十岁，算是成年了。他的父亲为了增加他的阅历，丰富他的经验，特别为他安排了三年的旅行计划，让他到英、德、奥、意、法及瑞士各国环游一圈，并结识各地的名流，特别是音乐家。譬如在巴黎，他第一次见到了肖邦和李斯特。

　　门德尔松的父亲对小门德尔松的培育，真是尽了他最大的力量。他本人虽是银行家，却极为喜爱艺术，尊重艺术。

他的父亲摩西·门德尔松是德国著名的哲学家。而他的儿子——他所大力培养的菲利克斯·门德尔松又成为全欧洲闻名的大音乐家。因此，他曾经开玩笑地说："小时候，我是我父亲的儿子；现在我老了，我又成为我儿子的父亲。"他虽然这样说，但看到他儿子成为德国年轻一代音乐家的领袖，内心的喜悦是可以想象得到的。

就这样，门德尔松一帆风顺地成为德国音乐界的领导者，他的作品到处受人欢迎，各地都希望他去帮忙主持当地的音乐工作，提升他们的水准。他也马不停蹄地到处奔走，尽可能地满足大家的要求。

不过，门德尔松对音乐界最大的贡献却在于：运用他的影响力，公开演奏了巴赫最伟大的合唱作品《马太受难曲》。以前很少人知道这首作品，也很少人认识到巴赫的重要。因为门德尔松不遗余力的介绍，世人终于了解了《马太受难曲》的价值，也承认了巴赫是一位非常伟大的作曲家。

但可能由于门德尔松过度负荷的工作损害了他的健康，他不幸在一八四七年突然去世，享年只有三十八岁。不过，他虽然短命而死，他的一生却是非常顺利、成功而幸福的。音乐史上很难找到整个一生都这么幸福，几乎没有经历痛苦与折磨的大音乐家。

门德尔松幸福的生活影响了他作品的性质。他的作品缺乏雄浑、粗犷的力量，无法表现出人类的美好意志与残暴、

丑恶斗争时的张力，没有悲剧感，没有热情与痛苦。总之，他的作品很难给人"伟大"的感觉。但是，他有他的优美，他的旋律非常流畅、甜美，让人不由自主地会去喜爱。他的作品仿佛为人间涂抹上一层神仙世界的迷离、梦幻的幸福的色彩，让人们沉浸于其中，乐以忘忧，就正如歌德所说的，"请你以甘美的音乐来抚慰我的灵魂"。

门德尔松十六岁时为莎士比亚的喜剧《仲夏夜之梦》所写的序曲，充分地显露了他这种"悦人"的风格。后来他又为这部喜剧写了整套配乐，成为他最著名的作品之一。可以说，"仲夏夜"精灵的梦幻世界，很适合让门德尔松找到一展长才的机会。

除了《仲夏夜之梦》外，他的《E小调小提琴协奏曲》与《意大利交响曲》，也是传诵的名作，那种甘美优雅的曲调真是令人爱不忍释。你如果从来没听过他的曲子（这几乎是不可能的，我们最常听到的《结婚进行曲》就是他作的），不妨试听一下《意大利交响曲》的第二乐章，就可以知道他的音乐有多么迷人。

神经质的钢琴诗人舒曼

　　二十岁的舒曼在大学研究法律已经快三年了，但是他的心从来就没有放在法律上。法律是母亲（父亲早死）要他学的，他真正的兴趣则在音乐上。他不断地写信要求母亲让他弃法律而学音乐，经过长期的坚持和努力，终于得到了母亲的同意。

　　舒曼非常高兴，整天狂热地练习，希望在短期内成为大钢琴家，好向母亲证明，他学音乐是没有错的。但是，他的无名指老是不听话，让他非常苦恼。为了速成，他自作聪明地用一种东西把"不听指挥"的无名指固定住。不幸的是，无名指因发炎而受伤，他无法成为钢琴演奏家了，于是，他只好专心学作曲。

　　舒曼的作曲习惯也是非常怪异的。在前十年，他一心一意地为钢琴谱曲，杰作源源而出。终于，他觉得够了，开始

转而作歌曲，就在三十岁那一年他一口气谱写了一百四十四首歌曲，然后，他转而写庞大的交响曲，一年内完成了两首。接着就是室内乐，一年内作了五首。这一年他三十二岁，他一辈子所作的最好的音乐绝大部分都是二十岁到三十二岁之间的作品；此后他还活了十四年，又写了不少曲子，但除了少数例外，都比不上三十二岁以前的。

由此可见，舒曼是个热情而性急的人，当他的感情涌现，那种热度会使他一刻也不得休息，非在极短的时间内一口气作完不可。就好像一支燃烧力极强的蜡烛，不燃烧则已，一燃烧就会以最强的火光立刻烧尽。舒曼就是以这种方式发放他生命的光辉的，但同时也是以这种方式，在短期内耗尽他生命的能源的。

从三十三岁开始，舒曼的身体就一直不好。长期专心作曲，他几乎濒临精神崩溃的边缘，于是不得不休息。但是，体力稍一复原，他又会重新作曲，因为只有音乐能让他感到生命的意义。于是，他又再度把神经绷紧，以工作来耗尽自己的生命。如此的周而复始，他终于无法作曲，有时面对五线谱发呆，久久无法写下一个音符；有时脑海中仿佛又充满了旋律，好像过去的大音乐家巴赫、贝多芬、舒伯特正在引导他作曲一般。最后舒曼的精神终于完全崩溃，他跳河自杀，被人救了起来，在神智不清的状况下过完了他最后两年半的生命。

舒曼人生的最后几年虽然过得非常悲惨，但并非完全不幸，他有非常美满的婚姻。他的妻子克拉拉是他早年钢琴老师的女儿，比他小九岁。当舒曼跟她父亲学钢琴的时候，克拉拉还是个小女孩。没想到克拉拉逐渐长大以后，他们居然恋爱起来了。克拉拉的父亲坚决反对克拉拉嫁给舒曼，因为舒曼当时还未成名，前途未卜。因此，舒曼只好等到克拉拉达到法定成年年龄以后，才诉诸法律，请求法院判决他们可以结婚。他们的婚姻可说得之不易。

克拉拉是个非常优秀的钢琴演奏家，也很了解舒曼的音乐才华。就在他们恋爱的最后几年，舒曼写出了他一生最好的几组钢琴曲；在他们结婚的那一年，舒曼还源源不绝地写了一百多首歌曲。克拉拉和舒曼的结合，使得舒曼能够在他最富生命力的那十多年里，把他非常独特的才华尽情地表现出来。如果没有克拉拉，我们就不知道还会不会有大音乐家舒曼了。即使在舒曼精神逐渐出现问题之后，克拉拉仍是他生活中最大的支柱。克拉拉的存在，使得舒曼人生的最后的阶段显得不那么悲惨。

舒曼最有名的音乐是他的钢琴曲，而他的钢琴曲，绝大部分又是由许多小曲子组合而成的一组组作品，如《童年即景》（十三首小曲）、《狂欢节》（二十首小曲）、《大卫同盟舞曲》（十八首小曲），因此，他也常被称为"钢琴诗人"，如另一位"钢琴诗人"肖邦一样。最巧的是，这两位钢琴诗人都生

于一八一〇年。

舒曼的钢琴曲不像肖邦的作品那么普及，那么受欢迎，因为他的"钢琴诗"的性质较为特殊。肖邦的钢琴曲是一种极为温柔而女性化的忧郁小曲，它能够直接打动许多人的心灵，而舒曼的钢琴曲，则像是一个热情而神经质的诗人内心的独白，极富个性，因此也较难了解。但就思想的深度与感情的强度而言，舒曼比起肖邦是有一日之长的。

舒曼钢琴作品最著名、最为一般人所欢迎的是他的《A小调钢琴协奏曲》。最独特、最能表现他的风格的，也许要数《幻想曲》（Op.17）了。对舒曼有兴趣的人，可以从这两首作品去体会他的"诗情"。

拨动内心琴弦的钢琴诗人肖邦

　　肖邦的大名每一个喜爱音乐的人都知道。没有听过肖邦音乐的人，只要在更深人静的夜晚，随便放上他的任何一首著名的"夜曲"，就会立刻被肖邦那种极其独特的、忧郁之中略带甜美味道的旋律所深深迷住。它会让我们怀想起已经消逝的爱情，让我们沉迷于过去的甜蜜之中，又感伤、又难过。它也会让我们想到深心中仰慕、企盼已久的异性，我们会因为不知道什么时候才能接近他（或她）而无法摆放下热情而迷惘的心。它又会让我们翘首仰望夜空，希冀着那不知道什么时候才会降临到你身上的爱情终于有一天来到。

　　总之，肖邦的音乐能够在一刹那之间触动我们心中最隐秘的那一根弦，让我们的心灵颤抖，让我们孤独的灵魂热切企求一个理想，让我们想要与这个理想合而为一，并且在合而为一的时候达到人性最高、最美的归宿。

写出这种音乐的肖邦，也是一个极其特殊的人。与他同时代的大音乐家柏辽兹曾经跟他的朋友说："你一定要去见见肖邦，只要见过一面，就会永生不忘。"另一个音乐家，同时也是大钢琴家的李斯特说得更妙，他说，肖邦就好像安放在弱不禁风的花茎上的"高贵的彩色圣杯"，只要手指稍微碰触，就会碎落成水蒸气般的美丽的细胞。从这几句话我们就可以想见肖邦的气质：他是一个高贵、细腻、而极端敏感的人。他具有贵族般的优雅、诗人般的禀赋，外表温柔、纤细而女性化，整个的形象使他成为上流社会贵妇人崇拜的偶像。

奇特的感情生活

　　肖邦的恋爱方式也是很奇特的。年轻的时候他喜欢一个学声乐的女孩子，当女孩子在演奏会上献唱时，在肖邦的印象里，她"身着纯白衣裳，头插蔷薇，美得令人目眩"。但是，肖邦却只能远远地仰慕，不敢向她表达情意。他跟朋友说："我对她的感情已经萌芽了六个月，但却不曾和她交谈过一言半语。每天晚上，我都梦见她的倩影。我想念她的时候，就开始作曲。"一个羞涩而怯于表达的初恋情人，把他的感情全寄托在音乐上，这就是肖邦音乐的基本形态。它的感人的秘密，主要就来自这里。随着年龄的增长，肖邦已不

再像年轻时那样沉迷在爱情的幻想中，但可说，借着音乐来倾吐他隐藏于内心的感情则是不变的。肖邦的音乐来自他的个性，那是一种极为"私密"性的内心秘密的倾诉，直接触动我们最深、最深的心湖。

不过，肖邦的"行为"也有完全出人意表的时候。他在巴黎成名以后，虽然有许许多多的贵妇人崇拜他，但是，他却喜欢上一个完全没有"女人味"的女人，这个女人就是当时法国最著名的女作家乔治·桑。乔治·桑的婚姻极为不幸，她费了好多工夫才跟她的丈夫离婚。

她是那个时代的"女性主义者"，非常关心妇女问题，同情女性的命运。离婚以后，她的感情生活更是"奇特"。她先后跟当时几个著名的文学家成为"密友"，但后来又都分手。她的"善变"让一些男人吃足了苦头，包括肖邦在内。

乔治·桑行事不顾社会习俗，作风"粗率"，有一点像男人，跟肖邦的女性化刚好截然相反。据说肖邦在初见乔治·桑时，曾对朋友说："多么令人讨厌啊！她是女人吗？"想不到他们后来竟成为"密友"而住在一起。也许像肖邦这样的人，心理上需要有乔治·桑这种性格坚强而又兼具母性温柔的人（有一个文学家形容乔治·桑说：温柔有如美洲的一条大河）来照顾他的生活。他们在一起的时候，肖邦曾经过了一段短暂而幸福的日子。不过，乔治·桑终于又再一次"变心"，给肖邦的身心造成了极大的伤害。许多不满乔

治·桑的人甚至说，乔治·桑要对肖邦的早死（三十九岁）负最大的责任。这可能有点不公平，因为肖邦毕竟是个多愁善感而又体弱多病的人。

又柔美又热烈激切的心

就像肖邦的感情生活有"意外出轨"的时候，肖邦的音乐有时也会让人惊讶地表现出刚健、激情的一面。虽然他的父亲是法国人，但母亲却是波兰人。他从小在波兰长大，一直认为自己是波兰人，当时的波兰被俄罗斯、普鲁士、奥地利三国瓜分，整个国家亡掉了。

肖邦成年以后一直住在法国，却无法忘掉亡国之痛，终生怀念波兰（据说他决定永远离开波兰时，特地带走了波兰的一把泥土）。在他想起祖国、感情最高亢时，他就写下了像《革命练习曲》、A大调波兰舞曲《军队》、降A大调波兰舞曲《英雄》这样的激昂慷慨之音，跟他的柔美而细腻、忧郁而甜美的夜曲、前奏曲、马祖卡舞曲比起来，这实在是另一个截然不同的肖邦。但是，也就因此，我们了解到：在柔弱的外表底下，肖邦其实也蕴藏了一颗热烈而激切的心。如果没有这样的心灵，他在表现"幽情"时，也就不会那么真挚而感人了。

集崇高与庸俗于一身的李斯特

一八八六年七月，钢琴家、作曲家弗兰兹·李斯特终于去世，享年七十五岁。这时，他的同辈的大音乐家门德尔松、肖邦、舒曼都已辞世二十年以上，柏辽兹已死了十七年，他的唯一长寿的同辈朋友（也是他的女婿）瓦格纳也于三年前逝世了。李斯特是浪漫乐派硕果仅存的大师，他的去世除了留给世人丰富的音乐遗产之外，也留下了漫长的、富于传奇色彩的、复杂难解的一生，让充满好奇心的后代人，不断想要加以探索。

李斯特是一位天才钢琴家，十二岁在维也纳举办演奏会时，据说博得贝多芬的赞赏，特别上台拥吻了这位少年。匈牙利出生的李斯特，和来自波兰的肖邦（大李斯特一岁），后来都在巴黎成了大名。如果说，肖邦擅长在小型的沙龙中以女性化的娇弱身姿、凄美圆柔的琴声打动上流社会的贵妇

人；那么，李斯特就是全盘控制钢琴这种庞大乐器的威风凛凛的"狮王"了。以前的人都认为，弹琴只是手掌和手指的事，但李斯特却把它转变成双臂和全身的动作。李斯特像掌握全世界一般地控制钢琴，他是现代世界第一位"钢琴英雄"。

这样的公众英雄怎么会不引起美人的崇拜？仰慕肖邦的佳人大都仅止于"仰慕"，而崇拜李斯特的女人却不乏"果敢之士"。一八三五年，有一位达戈尔伯爵夫人，抛弃了自己的家庭，和李斯特跑到瑞士同居，两人的关系持续了十年，生了三个小孩（其中唯一长大成人的女儿柯西玛第二次结婚时嫁给了瓦格纳）。过了三四年，李斯特到俄罗斯演奏时，认识了卡洛琳·维根斯坦公主，不久这位已婚的公主就跑到德国的魏玛和李斯特同居，他们的关系后来也是不了了之了。

你能想象这个李斯特五十岁以后突然"精神转变"，皈依天主教，并由教皇册封为神父（Abbe）吗？不过，晚年的李斯特的确常往来于魏玛与罗马之间，与教廷交往极密切，并写了许多宗教音乐。但是，迟至一八七七年，还有杂志讽刺李斯特说："你不要被他的老态龙钟的神态所骗，在谦恭卑顺的外表下，谁知道他的神袍是否还包藏着诱拐少女的年轻的灵魂呢？"

李斯特还常常受人攻击，说他喜好"剽窃"别人的曲子。

他曾把贝多芬的九首交响曲和柏辽兹的《幻想曲》改编成钢琴曲，一方面出版赚版税，一方面供他在演奏会上演奏。他改编的范围之广和曲目之多真是吓人，如舒伯特的许许多多的歌曲，莫扎特、贝里尼、唐尼采蒂、瓦格纳、威尔第等人的著名的歌剧咏叹调等，似乎人家作的好曲子，他都想通过改编"据为己有"。但是，不要忘记，到现在为止，喜欢听他的改编曲的大有人在。而且有时候也应该记得，他改编柏辽兹、瓦格纳等人的作品时，还常常有为这些尚不太为人所知的音乐家"推广"的意思。

李斯特在演奏会上好"装模作样、虚张声势"，赚取大名，这是人家常攻击他的话。但李斯特恐怕也是音乐史上最慷慨大方、乐善好施的人。他为他的同辈肖邦、舒曼、柏辽兹吹嘘。在瓦格纳未成名、到处奔走寻求资助时，他一直鼎力支持。晚年在魏玛时，他身边一直围绕着一群德国年轻音乐家。而且，欧洲各国的音乐新秀也都在寻求他的评点与称许。经他品评而成名的有：挪威的格里格，捷克的斯美塔那，俄国的鲍罗丁、里姆斯基—柯萨科夫，美国的麦克道威尔等。他是十九世纪下半叶欧洲音乐界的唯一大佬。当然，偶尔也有例外，他不喜欢勃拉姆斯，而勃拉姆斯也厌恶他，曾发表宣言攻击以他为首的"魏玛乐派"。

李斯特早年以演奏为主，一八三五年以后才逐渐有重要作品产生。他的音乐喜好大胆创新，"交响诗"这种曲式就

是他"创造"出来的。他和柏辽兹代表浪漫乐派的"革命派"，对瓦格纳影响极其深远。据说，有一天李斯特和瓦格纳一起聆听瓦格纳著名的《特里斯坦与伊索尔德》前奏曲时，瓦格纳说："父亲大人，这是您的和弦哪！"李斯特有点酸味地回答说："我现在总算听到你承认了。"

这可能也反映了李斯特音乐的命运：他走了新路，但瓦格纳做得更完美、更好，因此他容易被人遗忘。在所有浪漫乐派大作曲家中，他的曲子现在最少演奏、最少人听。

现在李斯特最通行的乐曲是：第一号钢琴协奏曲、第二号匈牙利幻想曲、交响诗《前奏曲》及《b 小调钢琴奏鸣曲》。这些曲子表现了共同的特色：雄大的气魄与细腻的诗情的交迭出现与糅合。前者可以看出他"钢琴英雄"的风度，缺点是有些虚张声势；后者可看出他的柔情与冥思，缺点是有些矫揉造作。上面这四首曲子，可以说是他的优点集中表现出来而缺点减到最小（甚至没有）的代表作（特别是第一、四两首）。它们是李斯特复杂、矛盾性格的最佳体现。

热情而有生命力的歌剧作家威尔第

一八四〇年，二十七岁的威尔第正在为一部歌剧谱写音乐。一年前，他的处女作在歌剧院上演，很受听众欢迎。歌剧院老板立即和他签约，要他再写三部歌剧。如果他能再接再厉，获得成功，他的作曲家的前途就会一片光明。

但很不幸，他的妻子，也是他的青梅竹马的朋友，一起弹钢琴长大的，却在这时候得了急病，突然去世了。威尔第不得不在非常哀伤的心情下完成了这部"喜剧"，更不幸的是，上演的结果是，这部歌剧很不受欢迎，彻底失败了。受到双重打击的威尔第，悲愤至极，发誓从此以后不再写歌剧。

但是，歌剧院的老板还是很欣赏威尔第的才华，不愿意看到他就此断送音乐家的生涯。他找到一个很优秀的剧本，劝威尔第不妨读一读。威尔第一读之下就受到吸引，其中一

段歌词尤其让他感动，作曲的热情立即被重燃起来，两三个月的时间就写完了整本歌剧的音乐。

这部歌剧的上演获得了空前的成功。它讲的是国家灭亡、被俘虏到异国的犹太人的故事。里面有一段大合唱，由这些犹太俘虏来唱出他们对故国的思念。当时，威尔第的祖国意大利还处在分崩离析的状态下，大部分地区还由奥地利统治，意大利人一直热切地期望国家的统一和独立。因此，当他们在歌剧院听到威尔第的这一首犹太人大合唱《飞吧，理想，展开金色的翅膀》时，无不深受感动，大家都疯狂地鼓起掌来。当威尔第在读剧本时，他最喜欢的也是这一段歌词，是这一段歌词重燃起他作曲的兴趣，而他为此所写的大合唱，也成为整部歌剧中最有名的曲子。

从此以后，成名的威尔第每年都会为意大利人写出一两部歌剧，而照例每部歌剧中总会有一些曲子扣住意大利人的爱国心弦，令意大利人激动不已。譬如，有一部歌剧里苏格兰人唱了一首歌——《被出卖的祖国含泪呼唤我们》，每当意大利人示威反对奥地利的统治时，他们就会高声地唱起这首歌来。在另一部歌剧里，当演员唱到"荷兰万岁"时，听众就在底下热烈地唱着"意大利万岁"，这让统治意大利的奥地利当局无计可施。

威尔第的歌剧之所以深受意大利人喜爱，并不只是因为他的作品里面常常"藏"了一些爱国歌曲。威尔第的音乐，

在整体精神上，气魄雄伟、刚健有力，让人油然产生奋发的意志，在鼓舞意大利人的爱国情操上发挥了广泛的影响。意大利虽然以歌剧出名，但在威尔第之前，很少人能写出这么富有浑厚生命力的曲子。他的大合唱尤其淋漓尽致地表达了这种精神，感人至深。十九世纪中期，意大利在建国独立时期的民心士气，可说具体地反映在威尔第的歌剧上；反过来说，威尔第可以说是意大利建国精神的代表，意大利独立精神的象征。

但是，威尔第绝不是一个"爱国"的"宣传家"，他的音乐对人的内心世界也有深刻的描绘。在《弄臣》一剧里，他描写了一个身体残废、性格扭曲的"弄臣"的复杂心理。在《茶花女》一剧里，他又描写了巴黎上流社会一名风尘女郎的缠绵深挚的爱情。威尔第对人的内心世界的深刻体会，证明他是一个很能同情、了解别人的热情的音乐家。他的爱国情操和他对特殊人物的心理的掌握，可以说是他的性格的两种表现。

威尔第的热情与生命力还表现在他的艺术追求的执着上。早年，他常常写作"爱国歌剧"，后来，他倾向于挖掘人内心的幽微世界，写了歌剧《弄臣》《茶花女》。年纪越大，他越了解人世的艰难与复杂，开始喜爱那些责任与爱情两相矛盾的题材，而他所写的此类题材的歌剧，场面之壮大与激烈，令人叹为观止。《阿伊达》就是此类歌剧中的杰作，受

人喜爱的程度不亚于《弄臣》和《茶花女》。

《阿伊达》是威尔第的第二十四部歌剧，写完这部歌剧时他已经五十八岁了。所有的人都以为这是他的"停笔之作"了。没想到，十六年之后，威尔第又推出了《奥赛罗》。七十四岁的老人居然还能写出这么深刻、有力的爱情大悲剧，这真是让全世界的乐迷又高兴、又佩服。这一次，大家又以为威尔第不会再动笔了。然而，威尔第又再度出人意料地写了另一部歌剧；更加令人想不到的是，这部歌剧是和《奥赛罗》截然相反的喜剧《法斯塔夫》。人们更难想象，八十岁的、即将离开人世的老人，居然可以写出这么生气淋漓的喜剧。

《法斯塔夫》上演之后八年，八十八岁的威尔第终于与世长辞。一个音乐家，活得这么长寿，精力始终充沛，热情始终不衰退，创作生命始终旺盛，并且在七八十岁的时候，还能写出一部伟大的悲剧和一部同样伟大的喜剧，不能不说他是人类历史上具有"最伟大生命力"的艺术家了。

孤僻的勃拉姆斯

在维也纳街头，你偶然会看到一个白胡须的老头子，身材略嫌矮小，穿着比一般人短的裤子，身上的长外套略嫌过时，但浑身却整整齐齐，干干净净，一点也不邋遢。你会觉得他是一个规规矩矩、勤奋工作的人，但细看起来却有点不合时宜，也不太合群的样子。

在斜阳映照下，他那踽踽独行的身影似乎有一点孤单。他偶然会坐在家里的窗口，望着越来越显黑暗的街道。有时候，他的心情有些郁闷烦躁，他会拿起桌上的弹子，朝着街道上的猫打一两下，打得猫儿乱叫乱窜。他看起来像是有点邪恶的老头子。

这个怪异的老头子就是举世闻名的大音乐家勃拉姆斯。

其实，勃拉姆斯并不像一般人所看到的那样孤僻而不可亲近。跟他比较要好的朋友都认为，他是一个温和而善良的

人，而且还蛮有幽默感。只是，他在开玩笑时常带一点讽刺的口吻，使得有些人受不了，因而认为他生性粗鲁野蛮，乖僻而不近人情。

勃拉姆斯年轻时并不是这个样子的，那时候他甚至还有一点浪漫和热情，但他的家庭环境却影响了他个性的发展。他在汉堡的贫民街长大，他的父亲是个贫穷的音乐家，从小他就要跑到酒馆，用那里的老爷钢琴弹点娱乐音乐，赚点微薄的外快，来缴音乐老师的学费，来买乐谱。可以说，勃拉姆斯一生的成就是靠他长期的努力换取来的。由于长年刻苦的工作，他无形中就养成了那孤独者的形象。

另一方面，勃拉姆斯出身贫困，生性粗直，在出名以后，他虽然跻身上流社会，出入各种应酬场所，却始终格格不入。他尤其不习惯和那些穿着入时、举止优雅的仕女们倾谈，因此他一直没有找到合适的对象。他对音乐又非常着迷，每天勤勤恳恳地工作，也无暇顾及婚姻。就在这种情况下，他一直没有结婚，最后竟至独身终老了。

这就是我们所看到的那个孤僻的老音乐家的来龙去脉。

这个老音乐家，据说很羡慕人家温暖的家庭。可是，当有人问他为何不结婚时，他又会说："当我年轻时，我的音乐不受欢迎。如果我结了婚，太太也不欣赏我的音乐，我岂不更加难过！如果太太了解我，对我的失败表示安慰，那不又增加另一种难过？所以啊，还不如让我一个人独自去面对

失败好了。"对于这种开玩笑的说法，我们几乎要觉得，他对自己的独身是毫无悔意的。

据说，勃拉姆斯有一次到人家家里吃饭，女厨子的菜烧得好极了，他不觉感叹道，应该娶一个像这样会烧菜的女人来做老婆，主人立刻把女厨子拉出来，开玩笑地跟她说，德国的大音乐家要向她求婚。女厨子看了看勃拉姆斯，竟然说："我绝对不会嫁给一个野蛮人。"由此也可看到一般人对勃拉姆斯的印象了。

一般人对勃拉姆斯的音乐也是如此看法。他们认为，他的音乐单调枯燥，一点感情也没有，只会耍弄一些艰深的技巧。他们觉得，音乐是感情的流露，我们从中可以分享喜怒哀乐。但是，他们听不出勃拉姆斯要表现的是什么，他们的结论是：他到底在搞什么鬼东西！

勃拉姆斯的音乐，的确如他孤僻而不合时宜的外表，很难讨好人。没有奔腾的热情，没有细腻的幽怨，没有优美的曲调，也没有堂皇的风格。总而言之，一眼之下能够吸引人注意的外表，勃拉姆斯都没有。

然而，勃拉姆斯却是西洋音乐史上有数的大作曲家。他和巴赫、贝多芬，因为姓氏都以"B"开头而并称"三B"。巴赫是西洋近代音乐之父，贝多芬是西洋音乐史上最伟大的巨人，勃拉姆斯能够和他们两人并列，绝对不是浪得虚名。

勃拉姆斯是个质朴而真诚的人，他也有炽热的感情，只

是他不习惯以流行的方式来表达他的感情。他的音乐就像一个粗大而笨拙的男人所说的情话，这情话一点也不旖旎温馨，甚至还会带一点恶意的调侃语气。但是，渐渐地，你会发现他是在流露真情，而且，天啊，竟然还带了一点羞涩。停了一会儿，他竟然无视于你的存在，表现出一种质朴粗硬的男子的英雄气概，就像一大块粗大笨拙的山岩那样毫无修饰，但你却感觉到他的雄浑磅礴。

我们可以在勃拉姆斯第一交响曲的第四乐章中听到他那独特的男子气概，我们也可以在他第二钢琴协奏曲的第三乐章中听到这个男子那略带羞涩的真情。掩藏在那孤僻而不可亲近的外表底下，那一道道不可扼抑的生命洪流，那一点点澎湃不已的激情，隐隐出现但又没有整个喷涌而出；虽未喷涌而出，但无论如何压抑，却又确确实实在那里。如果我们能体会所有这些矛盾，我们就能体会到，他的音乐真是感人至深，而他确实是个伟大的音乐家。

英年早逝的歌剧作家比才

一八七五年三月三日，三十七岁的歌剧作家比才的新作《卡门》在法国喜歌剧院上演。开演不久，观众就渐渐感觉到这一出新歌剧跟以往他们常看的作品非常不一样。以前的歌剧大都拿历史上的高贵人物，或者神话中的英雄作主角。比才的《卡门》却完全不同：女主角是制烟厂的女工（一个吉普赛女郎），男主角则是平民出身的士兵。更让人不习惯的是，在第一幕中就出现了一群女工吸烟的情景，不久又出现了这些女工吵架、打架、闹哄哄的场面。观众觉得这简直太粗俗了，难以接受。第二天早上，报纸上出现的评论很少有对这出新歌剧说好话的，《卡门》的首演算是失败了。

但是，一场一场演下去以后，观众逐渐发现《卡门》的魅力，看的人越来越多。三个月以后，居然演到第三十三场。可是，很不幸地，替这出歌剧谱写音乐的比才就在那一

天突然去世了，那时他还不满三十七岁。

后来，《卡门》在音乐之都维也纳上演，获得辉煌的成功。接着，世界各地的大都市也都开始上演《卡门》。《卡门》的声誉传遍世界各个角落。当《卡门》在意大利演出的时候，正在那里度假的德国哲学家尼采刚好看到了。《卡门》立刻吸引了尼采，据说他一连看了二十场，尼采原来非常崇拜德国歌剧作家瓦格纳，现在他转而推崇比才，他称赞《卡门》说："恶魔式的幻想音乐，杰出无比。"

现在，《卡门》已经成为全世界最受欢迎的歌剧了，其上演次数之多，远远超过十九世纪名歌剧作家瓦格纳、威尔第、普契尼最著名的作品。《卡门》的作者比才就凭着这一出歌剧，跻身于伟大作曲家的行列之中。当然，所有这一切，英年早逝的比才是不可能知道的了。

比才出生于音乐家庭，他的父亲是音乐教师，母亲是音乐家，但他的家境并不好。比才从小就表现出音乐天分，因此，十岁时父亲就决定送他到巴黎音乐学院就读，决心把他培养成音乐家。比才果然不负父母的期望，在学校九年，学习成绩非常优异。十九岁时，他获得法国青年音乐家梦寐以求的"罗马大奖"，有机会拿着这奖金到意大利学习三年。

在意大利学习的比才，对前途充满了信心，他写信给父亲说，他希望他将来的歌剧会大获成功，赚取十万法郎，可以让父亲跟着他过舒适的生活。

一八六〇年，二十二岁的比才从意大利归来，开始他的歌剧作曲家的生涯。他的第一部歌剧《采珠人》在一八六三年上演，演了十八场，虽然没有得到完全的成功，但对一个初出茅庐的作曲家来说，还算差强人意。以后，他又谱写了几部歌剧，成绩大多如《采珠人》，不算很坏，但也没有特别吸引人。只有一次算是例外。法国喜歌剧院准备上演小说家都德（短篇小说《最后一课》的作者）的剧本《阿莱城姑娘》，请比才写配乐。故事发生在法国南方，南方的特异风光与情调激发了比才的灵感，写出了许多绚丽而动听的音乐。

《卡门》跟《阿莱城姑娘》一样，背景也是在南方，但不是法国南部，而是西班牙。故事讲的是一个野性不驯，但又充满着魅力的吉普赛少女卡门，她诱惑了生性淳朴的班长唐·荷西，荷西为她犯了罪，被降职为士兵，最后还为她弃职逃亡，沦为走私犯。但卡门后来对他的热情减退，又爱上了一个斗牛士。荷西求她回心转意，但卡门坚决地表示不再爱他。荷西在愤恨、嫉妒交加的心情下杀了卡门，非常激动地唱道："是我把她杀死！啊！卡门，我真爱她！"

比才找到了一个最适合他天分的题材，写出了他平生最杰出的音乐，他原本对《卡门》的上演寄望甚高，遗憾的是，最初三个月的上演成绩并不如预期，等到世人完全认识《卡门》的价值时，他却已不幸早逝了。

《卡门》的音乐的确迷人，人们从来没有听过这么热情

而野性的音乐：南国的西班牙、强悍的走私犯、激烈的斗牛场；任性、刁蛮但又充满狂野的魅力的卡门；感情深挚、一往无前、至死不悔的唐·荷西，所有这一切，比才都为之配上了恰如其分的音乐。他的音乐，绚丽、热烈、狂野，极富节奏感，旋律动听至极，一接触就会完全被吸引住。里面的几首歌，如《哈巴奈舞曲》《塞吉迪亚舞曲》《吉普赛之歌》（都是卡门所唱)、《花之歌》(唐·荷西对着卡门所唱的情歌)、《斗牛士之歌》(卡门另一情人斗牛士所唱)，都极为脍炙人口。一出歌剧之中有着这么多迷人的旋律，实在很难找到。

　　听了《卡门》许多名曲之后，如有意犹未尽之感，还可以听一听比才的《阿莱城姑娘》组曲（这是从《阿莱城姑娘》的配乐改编而成的)，那种亮丽而明朗的南国乐调和《卡门》一样的动人。如果想换换口味，也可以听一听根据《卡门》的音乐所编成的管弦乐组曲。听了这些音乐以后，你一定会觉得，比才英年早逝，不能为我们写下更多的乐曲，实在是非常遗憾的事。

"悲怆"的音乐家柴可夫斯基

　　一八九三年，五十三岁的俄国作曲家柴可夫斯基完成了他最后的一首交响曲——《悲怆交响曲》。这首交响曲熔铸了他的音乐最具代表性的精神——极端哀伤的旋律与喧闹不已的管弦合奏不断地轮流出现；强烈的管弦合奏似乎代表柴可夫斯基在命运的挑战下所表现的绝望与挣扎，哀伤当然代表了无可奈何之下的"长歌当哭"。《悲怆交响曲》第一乐章的第二主题，以感染力特强的弦乐合奏方式，深深地震撼了每一个人，初听到这一段旋律，你的第一个感觉一定是：世界上怎么会有这么悲哀的人？你立刻会被笼罩在一片难以挣脱的愁云惨雾之中。

　　这首交响曲跟一般的交响曲（包括柴可夫斯基的其他交响曲）不一样。一般的交响曲，不论在过程中描写了多少悲哀与痛苦，最后总以胜利和欢呼结束。但是，《悲怆交响

曲》却在悲痛的挣扎中绝望地结束，只留下几声令人难过的叹息。

这首交响曲在柴可夫斯基本人指挥之下，于十月十八日首度公开演出，九天之后，作曲家突然去世。他的突兀死亡，跟他一生难以理解的悲观情绪一样，在世人心上留下了一团令人困惑的谜。人们常常在想：要怎么解释这个极其独特的人和他的音乐呢?

当柴可夫斯基十岁的时候，他的母亲带他到首都彼得堡去读书，母亲把他寄托给朋友照顾，自己准备回家。当马车即将出发时，柴可夫斯基突然失去了控制：

> 疯狂地缠着母亲，不让她走。无论是亲吻，还是安慰，还是不久就来接他回家的许诺都无济于事。他什么也不看，什么也不听，只是迷恋着母亲……

柴可夫斯基从小就这么依恋着母亲，以及他的法国家庭女教师。他的个性相当脆弱，缺乏自信，有一点神经质。有很多人相信，他母亲那一方面，可能遗传着癫痫症。随着年岁的增长，柴可夫斯基逐渐发现，他与女性的关系相当特异。他很喜欢女性，但总无法下定决心和任何一个女子结婚。三十七岁的时候，有一个女学生写了一封信给他，表达她对柴可夫斯基的热情仰慕。当柴可夫斯基见到她时，这个

女学生竟然跪下来要求嫁给他。柴可夫斯基感动之余，居然也跟她结了婚。但这一次婚姻非常失败，只维持了极短暂的时间，柴可夫斯基因此几乎自杀。

三十六岁的时候，有一个叫梅克夫人的富有的寡妇开始写信给柴可夫斯基，并且每年拿一笔极大的钱资助柴可夫斯基。他们之间的通信一直持续了十三年，但两人始终未曾见过面。即使柴可夫斯基到梅克夫人的别墅去度假，他们也刻意不见面。他们两人之间的关系完全是一种"柏拉图"式的精神恋爱。

这到底是怎么一回事？柴可夫斯基跟女人之间到底存在着什么样的"障碍"？其实，柴可夫斯基自己越来越清楚，他发现自己具有"同性恋"的倾向。

在我们这个时代，同性恋虽然比较能够公开，但一般人还都会当成忌讳。在十九世纪，那可是耸人听闻的大事，不但在道德上不被允许，在法律上也是"犯罪"的。根据俄国法律，同性恋的犯人会被褫夺公民权，并且还要被流放到西伯利亚去。

柴可夫斯基一定经过了长时期的煎熬，想要克服自己天性上的"弱点"。不过，他的努力失败了，他终于向他的"天性"屈服。

柴可夫斯基的突然死亡，根据正式"记载"，是由于他喝了生水，感染到霍乱病毒。但是，疑点很多，不太令人信

服。有一种传说是这样的：有人向沙皇告密，柴可夫斯基和他的侄儿搞同性恋。沙皇命令柴可夫斯基就读的法律学校的同学组成一个秘密法庭，对柴可夫斯基加以侦讯。当他们确定柴可夫斯基的"罪行"后，为了掩盖丑闻，保持这位伟大作曲家的名誉，就叫他服砒霜自杀。

现在还不能百分之百确定，柴可夫斯基到底是死于霍乱还是死于自杀；但是，柴可夫斯基的传记作家，大都不再讳言他的同性恋倾向。事实上，十九世纪末期西方的许多文学家、艺术家都有同性恋的倾向，但没有人像柴可夫斯基那样，因此而尝到巨大的痛苦，并把他的人生涂抹上极度悲观的色调。

柴可夫斯基基本上是个软弱而善良的人，他以当时的道德标准来衡量自己，深深感到自己的"罪"，他难以掩抑的无奈与哀伤也就由此而来。他没有像其他人（如法国作家纪德）一样，借着同性恋来反抗社会，并因此而写出充满反叛性的作品。

当我们倾听柴可夫斯基最伟大的作品，如他的四、五、六号交响曲（第六号即《悲怆》），他的《第一钢琴协奏曲》和《小提琴协奏曲》时，我们一定会同情这位命运坎坷的伟大音乐家。他以他不幸的一生为基础，留下了这么多对命运的哀叹。他的挣扎与痛苦，他偶然的欢欣和最后的绝望，无疑也为我们艰辛的人世留下一些必不可少的艺术上的安慰。

充满乡土味的捷克大音乐家德沃夏克

　　一八七五年，三十四岁的捷克音乐家德沃夏克向奥匈帝国政府申请"青年天才艺术家"的清寒补助金。这项申请经评审会通过后，德沃夏克领到了一笔数目不算少的钱，此后五年他可以专心作曲，不用担心生活问题。

　　评审委员里面包括当时奥地利最著名的音乐家勃拉姆斯。在通过这项补助金之后，勃拉姆斯特别写了一封信给经常出版他作品的出版商，向出版商推荐德沃夏克。他说："如果你深入地了解德沃夏克的作品，一定会像我一样地喜欢。像你这样的出版商，一定会有兴趣出版这些非常新奇动人的作品的。"

　　出版商接到勃拉姆斯的推荐信以后，马上表示愿意接受德沃夏克的一部作品。但他又建议德沃夏克另外再谱写一套《斯拉夫舞曲》。这两部作品在一八七八年同时推出，不出勃

拉姆斯所预料的，立即受到热烈的欢迎，这位原本默默无名的捷克音乐家，因此而跻身于欧洲的音乐舞台。

当时的捷克由奥匈帝国统治着，属于比较偏僻的地区。德沃夏克的成名，不仅是他个人的成就，欧洲的文明国家也因此能够更深刻地认识捷克的文化，所以捷克人也因德沃夏克的"扬名国际"而分享到光荣。

但实际上德沃夏克为他自己、为他的国家争取到这一分荣誉的过程，却是非常艰辛，可说是来之不易的。德沃夏克生在捷克首都布拉格附近的一个小村庄里，父亲以屠宰为业，还兼营一家小客店，家境并不宽裕。按照长子继承父业的习惯，德沃夏克十三岁的时候，被送到另一家屠户家去当学徒。但是，德沃夏克在童年时就表现出音乐方面的天分，很受乡邻称赞。他在当屠户学徒的两年期间，很幸运地得到一位音乐教师的赏识，教他许多音乐知识。这位音乐老师还去说服德沃夏克的父亲，让他把德沃夏克送到布拉格的音乐学校去学习，不再强迫德沃夏克继承他的屠宰业。

德沃夏克在求学期间，努力地充实自己，而且把握任何机会去观赏布拉格的各种音乐演奏。毕业以后，他加入捷克国家剧院的乐队。乐队的薪水非常微薄，他不得不兼教音乐，以补收入的不足。在这种艰苦的工作条件下，他仍然不断地学习，不断地试作各种曲子，磨炼自己的作曲技巧。

德沃夏克就这样默默地工作了十年，终于引起捷克音乐

界的重视。他的作品逐渐有了演出的机会，后来，捷克国家剧院也开始演奏他的作品。在这种情况下，他鼓起勇气参加了奥匈帝国政府所设立的"青年天才艺术家"清寒补助金的竞争，终于得到了"扬名国际"的机会。从德沃夏克走出音乐学校的大门，到一八七八年他所出版的两部作品大受欢迎，总共历时十六年之久。

德沃夏克非常勤奋好学，在这十六年时间里，他不断地从过去的音乐大师，如贝多芬、莫扎特、舒伯特等人的作品中汲取养分，同时也认真地吸收当代大音乐家如瓦格纳、李斯特、勃拉姆斯等人的长处。但他最熟悉、最热爱的可能还是捷克的民间音乐，这是他从小就牢记在心的。他认识了同乡的音乐前辈斯美塔那，从斯美塔那的作品中，他认识到，可以把捷克的音乐素材和西欧音乐大师的技巧结合起来；他一直往这个方向努力，而且成就远大于斯美塔那，他的音乐也因为深具捷克的民族风格而受到各国人士的欢迎。在他成名后，有人劝他采用德国题材作曲，有人劝他不要在乐谱上印上大家不熟悉的捷克文，他都断然拒绝，他说："虽然我现在已进入伟大的世界音乐圈子，但我永远只是一个朴实的捷克音乐家。"

德沃夏克的名声也传播到了大西洋彼岸的美国，当纽约的国家音乐学院创办时，他们极力争取德沃夏克去当院长。德沃夏克非常不想离开自己的家乡，但美国方面的热情感动

了他，他终于到美国去了。

在美国的德沃夏克，一方面非常想念家乡，一方面又深深地被美国黑人的民歌所吸引。他已经知道了怎么把捷克的民间音乐和西方古典音乐结合起来；他以同样的方法把黑人民歌的精神注入到古典音乐中。他写下了三首举世闻名的作品，即《新世界交响曲》《B小调大提琴协奏曲》和《美国四重奏》。这三首曲子都富有民间音乐的曲调和精神，也蕴涵了德沃夏克澎湃的乡思之情，成了他最受欢迎的作品。

德沃夏克始终保存了捷克农民质朴、谦虚的风格，一点也没有大作曲家的架子。他最欢喜和家人、朋友团聚，喝酒、唱歌、跳舞，捷克的舞曲一直是他音乐的主要成分。他的感情非常真挚，为人非常善良，这些特质表现在民谣式的旋律中，总是特别感人。《新世界交响曲》和《B小调大提琴协奏曲》的第二乐章就是最著名的例子，听了之后让人难以忘怀。

我们可以说，德沃夏克是一位善良、真挚、充满乡土味的大音乐家，很容易让我们亲近。

CD 心情

　　当我顺着写作年代，一本一本读着一个作家的作品时，我以"我"的方式去重建他一生的精神历程，去感受他"不可告人"的孤独。我以我的孤独去面对他的孤独，好像天地间唯我们同在；我在了解一个"朋友"，他也因为我的了解而多了一次"存在"，于是，我的"记忆"与"孤独"好像也得到相当程度的化解。从这立场出发，我非常佩服芬兰音乐家西贝柳斯。他在五十九岁到六十一岁之间写出了第七交响曲和交响诗《森林之神》，完美地表达了他的孤独感。

我喜欢台北的咖啡厅

　　偶然到台北办事，如果两件事之间有几小时的空档，我喜欢找一家安静、幽雅、宽敞的咖啡厅坐一坐。

　　这样的咖啡厅不能太吵，如果人声沸腾，嗡嗡不已，你无法静坐下去。但也不能太沉寂，如果只有角落一两人独自面对偌大空间，又显得气氛太沉重。我喜欢的咖啡厅大约坐了四五成人，有的在看书、看杂志，有的在小声谈事情，有的亲亲昵昵；人人为自己，但不会影响到别人。你知道外界存在于你旁边，但你可以悠然地面对自己。

　　这样的咖啡厅放的音乐也有讲究。如果音乐热情滚滚、喧闹不已，那是属于年轻人的，我承担不起。如果绵绵细细、荡气回肠，那也是属于年轻人的，我也享受不起。我喜欢稍有感情，但总归于冷清的；有古典风味的流行音乐，或者，有流行音乐味道的古典音乐，都可以。

这种咖啡厅，不能太狭窄，令人有压迫感；也不能分割得太密闭，让人非面对自己（或者非找个异性陪坐不可）；也不能太黯淡，让你无地自容，非逃开不可。宽敞、光亮，但又人人享有自己的空间，是其原则。

如果找到这样的咖啡厅，我就会像暂时找到一个幸福的小王国一般，心立刻沉静下来。我会悠然地饮一口咖啡，轻轻地点起一根烟，然后，把刚买的书一本一本拿出来摸一摸、看一看。翻翻目录，瞧一瞧序言，然后放在一边，再拿另外一本。或者，我会把一叠刚买到的 CD 唱片，一张张地铺展在桌面上，欣赏那些悦目的封面，然后再一张张地阅读曲目说明，直到心满意足为止。

如果还有时间，我会闭目养神，并且顺便回想过去（或正在成为过去的现在）的一些人和事。烦恼是有的，痛苦也是有的；但在咖啡厅营造的气氛下，距离拉长了，"美感"产生了，似乎也就可以轻松消散了。

离开台北十年，我已经不能喜欢台北市了。台北唯一让我眷恋的，就是还可以找到我喜欢的咖啡厅，这是新竹不容易寻觅到的。我喜欢新竹的生活，但不喜欢从新竹所看到的台湾的人和事；我不喜欢台北，但偶然可以在台北的咖啡厅寻回自我。苏东坡说"长恨此身非我有"，为此我要特别感激台北的咖啡厅。

夏季的想望

今年的天气非常"怪诞",雨季来得早,又迟迟不肯离去。而那种雨,既不是春雨,也不是黄梅雨,常常是暴雨,或者像轻度台风雨,出门浑身湿,回到家只好换掉全身的衣服。今年开春真是"霉运"当头,闷闷的、湿湿的,一点也没有爽气,日子真是难过。

所以,从来没有像今年一样盼望夏天的到来,只要没有噩梦似的永远不停的雨,没有到处看得到的潮湿,没有老是挥不去的阴霾,我什么代价都愿意支付。

当然,夏天终于还是来了,而且,当然不是我盼望的那种夏天。在不寻常的雨季之后总是会有不寻常的燠热的夏季,这不是"普通常识"吗?而我居然在盼望,真是愚蠢至极。

现在换上的是另一种唉声叹气,软绵绵、昏沉沉的那一

种，全身的每一个部位都不知道如何安放。有一年的夏天，我曾经一面大口喝冰啤酒，一面听马勒，现在连这种"幸福"也没有了。曾经有三天我什么音乐都听不下去，简直不知道这种世界是怎么搞的。

于是，我又开始发挥想象力，想要借着它来寻找一个清静的世界。这个世界是有的，可惜我"力有未逮"。

假如我有一间宽敞而密闭的音响室，有一套一百万左右的音响，并且装上极高级的冷气机（只让我感到清凉，而听不到机器声），放上极柔软而适合身体躺靠弧度的沙发，那我对世界将不再发出任何牢骚。我会躲到这间音响房，煮一杯自己喜欢的咖啡，放上轻柔的弦乐，点上一支烟，靠在沙发上"享受"气氛，那就不用管世界是梅雨、暴雨，还是纹风不动的燠热。"躲进小楼成一统，管他冬夏与春秋"，这不是鲁迅说的吗？我要的就是这个，所求不多。

做得到吗？当然做不到。我虽然经济能力有限，但基本的加减能力还是有的。我只能说，这一辈子是不能这样"妄想"的。那也就算了，没什么好说的了。

总而言之，我就这样怀着不满、牢骚，甚至有点怨恨，于某一周五的午后从新竹到台北办事。这些事的性质我不用细说，"总的来说"，都很无聊，没有一件你想办，但每一件你都不得不办。就这样，"办"到了晚上十一点多，我回到台北的家。

台北的家奇小，远比不上新竹的宿舍，真是燠热难当。我知道这个晚上完了，非得熬受苦刑不可。我在脑海中把朋友的电话"巡阅"一遍，找不到一个人可以陪我到 Pub 去喝到清晨四点，茫然四顾，像个失路的英雄，而又悲歌不起（没这个能力），真是凄惨得很。

　　熬到快一点，终于下定决心，准备到桥（福和桥）头买啤酒，以快速度把自己灌"醺"（无法灌醉）再说，没想到一走出门，就"碰到"清风阵阵吹来，真是舒服极了。走到桥头的 Seven Eleven 时，我已决定，就在外面把酒喝光再回家。

　　我买了六罐酒，开始寻找一个可以坐下来，又不会引人侧目的地方"大干一场"。左顾右盼之余，赫然发现一个卖卤味的小贩，我走过去一看，小菜适合胃口，旁边的走廊还可接受，而且老板还多了一条小板凳。我问他，可不可以坐，他点头曰"可"，于是我切了一大盘，坐下来就吃喝起来。

　　冰凉下肚，清风徐来，世界也就开始变了。我心情愉快，又发现老板频频注目，干脆就跟他攀谈起来。他问我，是不是教书的，真是"一言中的"。我跟计程车司机不知聊过多少次，他们也大都猜我是"教书的"，真是没办法。不过，这到底证明我是"善类"，谈话因此顺畅无阻。

　　喝到第四罐时，老板准备收摊了，我也就走了，老板还

一直跟我说走路小心，真是好人一个。而我脚步虽然有点"轻"，也还不到"飘浮"的地步，再加上清凉愉快，又看四面无人，也就"意气昂然"地高声唱了起来。

回到家，我又喝了一罐，小菜剩下三分之一，摊在桌上，而我也"安然入睡"。

这是入夏以来最愉快的一天。

深夜行走在台北街头

有一天我决定"翘家"，因为太太几度企图限制我买 CD 与喝酒，完全不遵守"四大自由"的总原则，即"行动自由"，那一天晚上台北刚好有饭局，主人好客，美酒无限量供应，我喝得半醺，我知道今天是周末，一群朋友固定在某咖啡厅聚会，我昏头昏脑地摸到那地方。闲话没几句，我就斜靠在一位朋友身上睡着了。

不知过了多久，朋友把我拍醒，他们要走了，但我还不想走。好吧！走就走，我继续睡。才一点半。又不知过了多久，小姐把我喊醒，店要打烊了。好吧！咖啡厅关门我就走，邱吉尔说的。看看表，也不过两点半，竟然提前半小时关门。

站在街头，才想起这是忠孝东路，但是，路那么长，街灯都关了，不知要往哪头走。不过，我还有一点小聪明，试

走一小段，看看哪一头门牌号码少，就走哪一头，总可以走到火车站。

走到十字路口，是敦化南路，没错，方向没错。再走几分钟，到了Sogo。半昏暗的街灯下居然还有不少人，而且有盐酥鸡烧烤摊，有切仔面摊。好，是该吃宵夜了。于是叫了一碗面，一盘脆肠，一面吃一面观察行人，有一小群的，有成双的，就是没有单个的，而且也没有我这么老的。那又有什么关系，我照样慢条斯理地吃，吃完还好整以暇地抽完两根烟。

走离人群，再度走入孤独与黑暗中，开始考虑"未来"。回永和，要按电铃把母亲吵醒，这不行。何况让她看到我这一副狼狈相，还要唠唠叨叨地念个不停。一个太太已经够受了，不能再加上一个妈妈。那么，可以一直走到火车站，在站里找椅子或在地上休息，六点钟搭台汽回新竹。但是这又太单调，老是忠孝东路，没意思，何况我又不喜欢这条路。一面走一面不甘心，居然也就看到一所学校，看门牌是"台北科技大学"。这就是台北工专嘛，那不就是新生南路了吗？抬头一看，果然有高架桥，这样说，只要走过高架桥（当然是指桥下的路）不就是松江路了吗？到了松江路的尽头，不就行天宫了吗？那里有飞狗巴士，六点钟有车，这一路走过去，时间应该也差不多了。

这一下心头大定，稳稳地点燃一根烟，稳稳地向前行，

啊，松江路到了，街上似乎也亮了一点。走过一条马路（大概是长安车路吧），看到一家 Seven Eleven，店门口又亮又有石墩，于是轻松地坐下来又点起一根烟。看着店内，里面只有一个小伙子，正在看报纸。我看着他，他也看着我，在这静夜中，我们似乎有了一点"关系"。为了表示对他的好感，又接着抽了一根烟。

再往前走，走廊下已经有一些人在叠报纸，天快亮了，再走到一个大马路口，居然看到对面二楼有一家二十四小时营业的咖啡厅。张望一下，里面似乎蛮敞亮的。怎么办，进去坐呢，还是走到飞狗巴士处。看看表，咦，怎么才四点，天啊，我从忠孝东路四段三百多号的地方，一路走到新生南路口，往松江路转，又走到南京西路（？）口，中间还吃了宵夜，居然只花了一个半小时，这是什么世界啊，必须再等两小时才有车子，只好进咖啡厅了。

过马路，上二楼，推门进去，心里喘喘的，会不会有什么状况？还好，很安静，只有两对"情侣"（？）在吃小火锅，另有四个"少年仔"在打牌，我找了一个靠窗的四人座，前后无人，大摇大摆地坐下来，大声地点了一杯曼特宁。咖啡没送到，人就睡着了。

好像很不安宁，好像做了一连串莫名其妙的恶梦，好像听到急驶的公车声，好不容易睁开眼睛，天蒙蒙亮，是有公车了。六点四十二分。右侧四个"少年仔"还在打牌真是奇

怪！两对情侣不见了。打个大哈欠，站起来伸伸"酸"腰，上厕所小便，洗脸，用手指刷牙，用手掌梳头，照照镜子，蛮好蛮好，还不嫌老，也无倦态。快步走向柜台，付账，一百九十八元。挥挥手，两块钱不拿，发票不拿。真要谢谢他们，比到旅馆便宜多了。

后面的事情很简单：我走到行天宫，我上了飞狗巴士，我睡到新竹，我回到家了。这就是我的"翘家记"。

"乱"（这是乐府诗的术语，意思是一首歌的结尾）"曰"（曰，说也）：有时候在外面喝酒，被朋友送回家，醒来正是第二天近午，怎么都想不起"下半截"发生了什么事，连送的人都记不起是谁。记得有一次，醒来发现上衣口袋和西装裤口袋里都有钱，而且上衣口袋里还塞了一张纸条，上面写着"老张"，后面是电话号码。我至今还不知"真相"如何，也没有找人去问。整体来讲，我"翘家"的那一晚，实在喝得太清醒了，才有其后的种种，真是活该！

记忆·孤独与文学

有一次跟高中文艺社团讲乡土文学，谈到一九七九年的"高雄事件"，脱口问了一句："那时你们多大？"回答说："两三岁。"我遽然一惊，半晌接不上话。我回想起当年的大逮捕，回想那一阵子与本省籍朋友日日相对像楚囚一般，与外省籍朋友大辩大吵几乎坏了交情。这一些情绪，怎么能够跟眼前这一群当年只有两三岁的高中生讲得清，他们又怎么能够对我的话起共鸣。我突然升起了一股怪异的"孤独"感，想要中断演讲，沉默下来。

没有共同的经验与记忆，人与人之间如何产生真正的"交谈"。譬如，相交数十年的朋友，有多少一起经历过的往事，一起喝酒，一起听音乐，一起谈文论艺，累积了多少情感的"记忆"。一旦形同陌路，这些记忆又能够往何处去发泄、去"倾倒"，恐怕也只能孤独地沉默下来。人生就像这

样，每个人都有许许多多的"记忆"，既吞不下去，也吐不出来，只能在沉默之中独自"啃噬"。

我不由想起多年前读过的毛姆的小说《饼与酒》。里面的主角也是小说家，年轻的时候吃过许多苦，承受过许多"不可告人"的辛酸。他唯一的减轻负担的方法，就是不停地写，把这些"记忆"化成一本一本的小说。对他来讲，"写作"是唯一能够让他在往事的重压下活得比较不那么沉重的解脱之道。

但是，并不是每一个人都有能力写作的。怎么办呢？

在这里，我觉得读一个作家比读一本书更能"解决问题"。当我顺着写作年代，一本一本读着一个作家的作品时，我以"我"的方式去重建他一生的精神历程，去感受他"不可告人"的孤独。我以我的孤独去面对他的孤独，好像天地间唯我们同在；我在了解一个"朋友"，他也因为我的了解而多了一次"存在"，于是，我的"记忆"与"孤独"好像也得到相当程度的化解。

从这立场出发，我非常佩服芬兰音乐家西贝柳斯。他在五十九岁到六十一岁之间写了第七交响曲和交响诗《森林之神》，完美地表达了他的孤独感。此后他又活了二十一年，但不再发表任何作品。多么坚强的一个人啊，居然可以二十年"不说话"！每次听着他的第七交响曲，望着他的老年的肖像（全秃的头，冷肃的面容），我就不由得兴起崇敬之心。高山可仰而不可即，景行可行而不能至，颇感怅然。

怀念故乡

我骑水牛，你来饲鹅，山顶吃草溪边坐，谈情说爱好

可爱的故乡，可爱的山河，今日离开几千里。

啊啊——何日再相会，

啊啊——何日再相会？

这是一首闽南语老歌，曲名叫"怀念故乡"，大约在七岁至九岁之间我常听父亲唱。虽然已过了四十年，父亲过世也已八年了，但调子至今还会哼，歌词也还记得这一段，虽然记得不全。

我的家乡是嘉义县鹿草乡（后来改属太保乡，现在叫太保市）的一个小村子，全村只有四十多户，两百多人，而且全姓吕。在我七岁时，父亲因赌博卖掉部分田地，村子待不下去了，只好搬到嘉义市打煤球维生，在那两三年里，父亲

最常唱的就是这首《怀念故乡》。

那时我年纪小，还不懂事，并不太了解父亲是否真的很想念家乡。至于我自己，到现在倒还记得两件事。有一次我们回家过了一两夜，一大早要赶回嘉义市。我们在大路边的这一侧等嘉义客运，我看到阿兄（堂兄）在另一侧等车，要到朴子读书（那时阿兄已读初中）。我突然觉得很难过，心里一直在喊："我不要到嘉义去，我不要到嘉义去！"我并没有闹着哭，但确实记得有这件事。

另一次母亲带着妹妹们（那时候应该只有三个，后来又增加了两个）回外婆家，父亲带我到街上吃晚餐。吃完晚餐，我突然跟父亲说："阿爸，我们回家好不好？"我反反复复不知讲了多少遍，完全是哀求的口气，父亲终于带我去坐最后一班的嘉义客运。我们搭了车，走了很长的车程，下了车，走了很长的夜路，终于回到家。伯父和祖母都已上了床（乡下人八点左右睡觉），我们敲门，祖母出来开，看到我们，有点意外，但只说"回来了"，我们也就睡觉，第二天一大早又赶回嘉义。

后来我们搬到台北来了，记得在我读大学之前，全家每年都要回嘉义乡下过年。我们全家八口清晨四点起床赶火车、抢位子，在拥挤的车厢中待上八小时（我们都搭慢车，那时车速比现在还慢），回到家刚好可以吃晚饭，年年如此，我们小孩都不以为苦。

我十岁时家搬到台北，十二到十四岁间又回到乡下住了两年，读小学四、五年级。那时候阿兄极喜欢唱歌，每天听收音机学，我跟着听了许许多多的歌曲（我不唱，因我唱歌五音不全，极难听）。我至今还知道当时最著名的歌星是文夏、洪文昌（后改名一峰）、吴晋淮、纪露霞、林英美等。当时流行的闽南语老歌，我现在大都还能哼上调子。

祖母在我大四那年过世，我送她上山头，看着铲下去的土逐渐把她的棺材淹没，眼泪不停地掉下来，但没出声哭。祖母死后，我就很少回家乡了。父亲死后，我更不愿意回去。前年，我好像还愿似的，带着母亲和太太又回了家乡一趟。但家乡模样已全变，我所熟悉的红花篱墙、竹丛、芒果树、芭乐树、龙眼、莲雾所剩极少，老辈多已不在，同辈大多移居他乡。我好像李伯一样，孤魂野鬼似地在村子里绕了一趟，第二天就走了。

最近几年流行唱卡拉OK，我有时也被朋友、学生架着去。大半时间我只听，有时被逼急了只好唱一两首。但我只会唱闽南语老歌，这些老歌大半又极哀伤，不适合卡拉OK的热闹气氛。有时我呆坐着，突然觉得自己真像"古早人"，好像不是活在这个时代似的。

这些年我这种感觉特别强烈。虽然我在台北住了二十多年，搬到新竹也十几年了，但越来越觉得自己不像都市人。但说到乡下，现在的乡下好像也不是我小时候看惯的乡下。

我觉得我的"家乡"似乎不见了。于是，当我在卡拉 OK 唱老歌时，好像就有点"悲从中来"，自己唱得极感动，也不管别人是否受得了我的"鸭子叫"。

有一次我喝得半醉，到卡拉 OK 就沉沉入睡，末了我才唱了一两首，大家就散了。学生送我回家，太太看到我那副样子，也不理我，自己就睡了。我待在客厅，一根烟接一根烟抽。然后，我自己就"浅斟低唱"起来。我把我记得的所有老歌，一首一首地唱下去，记不得歌词的就哼，哼不下去就另换一首。那种唱法其实介于吟、唱与喃喃自语。唱《怀念故乡》时，我就把"啊"尽量地拖长、变成：

啊啊——何日再相会

并且把

可爱的故乡，可爱的山河

转回来唱好几次。我相信那天晚上我是哭了，还好是一面唱、一面吟、一面哭，声音低低的，自我反刍一般，只有自己听得见，我唱歌唱了"一辈子"，记忆最深刻的就是那一晚。

终于，我被书拥有了

读书不一定要买书，可以借来读；买书也不一定要看，可以买来纯过瘾。回想自己十几年来的读书生活，不得不承认，所买的远多于所读的。此事真是说来话长啊！

作为中国文学的预备学者，我长期以来的阅读主要限于文学，顶多只不过比同行多读一点现代文学和西洋文学而已，再顶多也不过拉杂看了几本历史书和哲学书，说起来真是规矩而正统。从来不敢想象，除此之外我还能读些什么。

七十年代中期，我因常在一家西文书店订购西洋文学作品和批评论著，意外地发现了一些"秘密"的书籍和"神秘"的购买者。到那时为止，我只听过马克思和恩格斯的名字，连《共产党宣言》都还没看到过，哪里还会想到有所谓"西方马克思主义"。卢卡契我还只知道他是个小说批评家，哪里知道他还是"西马"的鼻祖。至于说，什么葛兰西、阿尔

都塞、法兰克福学派的，真是听也没听过。

回想起来，那时的我真是"幸福"。口袋里只要有个千把元的，一定光临那家书店，而且也绝不会虚走一遭，于是，什么马尔库塞、阿多诺、本雅明的，我一本一本买回来，摸着精美的封面，看着似懂非懂的目录，幻想着里面的内容，好像自己已进入了那个伟大的、未知的知识世界，心里一下子莫名其妙地充实起来，日子也就跟着快乐起来了。

说起来你一定很难想象，我掏光了口袋里的钱，抱回了一整套企鹅版的《马克思精选集》那种喜滋滋的感觉。有两三天的时间，我把那一套书摸了又摸，翻了又翻，还摆在一个最好的书架的最好的位置上，后来实在胆子不够大，终于又把它们藏了起来。我买了三十年的书，从来没有体验过这么强烈的幸福感。（那时代马克思一类的书在台湾是绝对的禁书，被查到要坐牢的。）

经过几年的"苦心经营"，我差不多收集到了西方马克思主义主要思想家的所有英译著作，也买到了马、恩许多重要论著的英文本，我终于"拥有"了一整个新的知识世界，然而，我也开始茫然了。怎么办呢？要读嘛，一时之间也读不完，要"拥有"嘛，我不是几乎完全"拥有"了吗？我到哪边去寻找新的世界与新的幸福呢？

还好，天无绝人之路，我可以开始买大陆图书了。你大概不是很喜欢大陆的（这是针对台湾读者说的），因此恐怕

不容易理解我的欣喜——因为我发现了另一个知识的新世界，而且还和我"旧好"接上了头。

我一辈子读文学，但从来不敢梦想，有一天我可以看到巴尔扎克整套《人间喜剧》的中译本（共二十四册），同时我也终于买到十七厚册的相当完整的《托尔斯泰文集》。大陆是一本一本地出，我是非常辛苦地一本一本想尽办法地买。现在，我通通有了；而且，"假以时日"，"一定"可以通通读完。这难道不是一个写实主义的信仰者最微小的心愿吗？

而且，还有较小但强度并不较弱的欣喜。对于我的西洋小说的初恋对象的屠格涅夫，我终于也买到了他的三册的中、短篇小说选集，我怎能不感谢"上帝"呢！（假如他存在宇宙的哪一个地方的话）。而且，还有全部的莫泊桑的一百个短篇，契诃夫亲自筛选的全部两百个中、短篇，狄更斯的大部分长篇（后来我终于买齐他所有的长篇），等等。

记得我小时候（套句俗语），对读书是很热衷的，不下于伟人传记上所说的"不眠不休"。那个时候，想读很多书，但每本都很难找到，因此也读了不少不太有价值的书。现在，夸张一点说，凡我所居之处——不论是台北的家、新竹的宿舍、学校的研究室，无不堆满了书，但——我就是不读书了，至少是读得少之又少了。

我很记得弗洛姆一本书的书名（书本身没读完），叫作

"To Have or to Be"。我看我现在已经完全归属"拥有"（to have）派，无望去 to be 了。To be or not to be，答案是太明显了。我已不存在，我已经被书所"拥有"了，就像资本家被钱所"拥有"、政治家被权力所"拥有"了一般。

四十岁的心情

今年，在毕业班的送旧会上，我讲了这么一段话：从前看同学毕业，好像送家里的弟弟、妹妹；现在看着同学毕业，就像在送自己的儿子、女儿。我因晚婚，儿子还小，不可能有二十出头的儿女。不过现在，确实已不敢像初教大学时把学生当作自己同辈了。我不得不承认，自己已经从"青年"踏入"中年"了。

从前读过一些文章，讲步入中年的心境，现在都不太记得了。足见当时还是"青年"性情，所以没留下什么印象。现在讲自己的心情，也许是老生常谈，那也足以证明，中年人有中年人的"共同危机"吧。

中年人的特点在于"稳定"，稳定可能来自于：习惯了日常生活平凡的步调，但也可能来自于"自知"，知道自己的能力，同时也知道自己的限制，知道自己能做什么，同时

也知道自己不能做什么。

进入中年的时候，因知道自己能做出一事情而有某种自信的人，是有福了。那种沉着稳定、泰然自若的神情，很容易让别人看得出来。孔子说："四十而不惑。"孟子说："我四十不动心。"大概就是这种心情罢。这种人是注定要当"伟人"的。

反过来说，另有些人知道自己的限制，知道自己不能做什么，但又习于日常生活的轨道，能够在日常生活中找出乐趣来，这种人也是有福的。他们甘于做一个平凡人，并且也认定自己要以平凡人终其一生，这种平凡人的志向，是另一种"稳定"的来源，也是值得羡慕的。

中年人的"危机"来自于，介于这两者之间的堂·吉诃德式的浪漫"英雄"。他们既没足够的"成就"来肯定自己的能力，来证明自己尚有成为"伟人"的资格，又没足够的"勇气"来承认自己的平凡，并甘于享受平凡人的乐趣。于是，他们成了"摆荡"的中年人，理应像一般中年人那样地"稳定"下来，但实际上却还"偷学少年"，还"怪异"地保留了青年人的"浪漫"。这是最不幸的一种中年人。他们不愿认清本分，所以理应备尝"摆荡"之苦。

"摆荡"的中年人，如果始终不能脱离这种位置，那么，他注定要尝受到"堕落"的代价。他只有采行轨道之外的生活方式来"肯定"自己，来忘却"摆荡"的痛苦。因为他只

有在"堕落"之中才能掌握到自己，也只有在"堕落"之中，才能暂时忘却自己正处于"摆荡"的位置。然而，暂时的"堕落"之于"摆荡"，正如"影子"之于形体，是一种相互依存的关系。

只有用另一种方式才足以摆脱这种痛苦，那就是：彻底的堕落，或者当个酒鬼，或者当个赌徒，或者当个让人豢养的懒汉，或者当个偷、抢、杀人的罪犯，如此等等。彻底的堕落是一种绝对的存在，是一种完全的"独我"。在"独我"的状态中，一切的"危机"也就"解决"了。

当你站在岸边，看着一些人从"摆荡"跌入"堕落"的深渊，你有一种恐惧。当你看到一些人，即将从"摆荡"掉入"堕落"，你有一种恐惧。当你看到一些人正挣扎于"摆荡"的泥淖中，你有一种痛苦。当你看到一些人正挣扎于"摆荡"的泥淖中而却清醒地意识到自己的痛苦，你有着更大的痛苦。当然，你是知道的，在这许多类别的人之中，你必属于其中的一类。所以，你就回忆起王国维的那一首著名的词了：

试上高峰窥皓月，

偶开天眼觑凡尘，

可怜身是眼中人。

补记：是四十二三岁时写的，附在这里，以和后面一篇对照。

五十岁能做什么？

　　有一阵子心里很不踏实，每天晃啊晃的，就晃到晚上十二点。一想，整天什么也没做，就更着急，不想睡觉。但是，还是出神、玄想，就又到了三四点，不得不睡了。就这样过了一天又一天。

　　有一次碰到杨泽，谈得比较久。杨泽喜欢"照顾"人，听我自称"农家子弟"，就笑我是"老农立委"。他说："你能搞政治？"他极不恭维我的政治观点。他又说，你喜欢买CD，何不谈谈CD？有一天晚上又在发呆，心里一横，就谈一谈CD罢。于是铺开稿纸，好像跟朋友聊天，就"聊"出一篇来。这样做事真简单，心里也好过一点，于是又写了四篇。

　　最近两个礼拜真是兵荒马乱，惶惶终日，寝食难安。为了"拯救"自己，只好不停地写，竟然就写了七篇。这一下

子真是"意尽"，不想再瞎掰胡诌下去了。于是找出旧稿，发现还存有一批读书杂感，把其中一篇稍加扩大，又补写了另外两篇。算一算，刚好十二篇，和 CD 系列正好配对。

虽然已有二十四篇，但都是短文，还不足以成书。于是又找出更早以前的剪报，试读十几年前的政治评论，选出六篇，就编成了这样一本"不三不四"的"杂谈集"。

所以割舍不得那些政治评论，并不是要跟杨泽"赌气"，证明我看政治确有"洞见"，而是，我竟然在重读时发现里面的"热情"与"正义"。虽然我可以感叹如今的堕落颓唐，但毕竟还愿意珍惜当年的青年锐气。

况且，堕落的并不只是我一人而已。当年我们那一群朋友（如今一大半已经很难算是朋友了），哪一个不风华正茂、意气横生，而今安在哉！更何况，十多年前台湾社会还充满着改革的朝气与热望，而今天又怎么去说呢？

所以这一本"不三不四"的杂谈集，虽然只是一个人的所谓"心灵的轨迹"，但也是时代的一个梦幻泡影。从前面往后读，你好像在追索逝去的梦，从后面往前读，你看到一个人（以及一个时代）的堕落。

六七年前应邀写了一篇《四十岁的心情》，今天重读，觉得：当时深恐"堕落"，毕竟还有"热气"。眼看就要年满五十，这种文章也写不出来了。五十岁能做什么呢？就编这一本杂谈聊以自慰。

编是编成了，能不能出版呢，还不知道。

　　补记：虚岁将满五十岁时，心有所感，将已写成的十二篇 CD 文章补上一些读书杂感和时论，编成一本书，想要出版，"以资纪念"。后来书没出成，序当然不能用了。不过，我自己颇喜欢这篇小文，就附在书后存档。